노리치 대성당 회랑 천장의 그린 맨 양각 부조

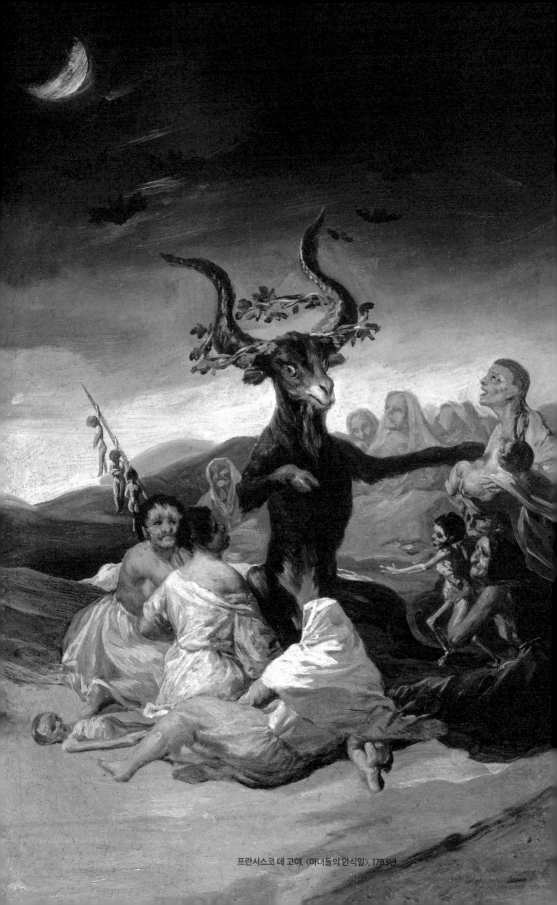

프란시스코 데 고야, 《마녀들의 안식일》, 1783년

신과 여신, 자연을 숭배하는 자들의 시각 자료집

이교도 미술
Pagans

이선 도일 화이트 지음 · 서경주 옮김

술피화

큰까마귀가 있는 홍수 토템, 브리티시컬럼비아와 알래스카의 메틀라카틀라 주민들의 사진

목차

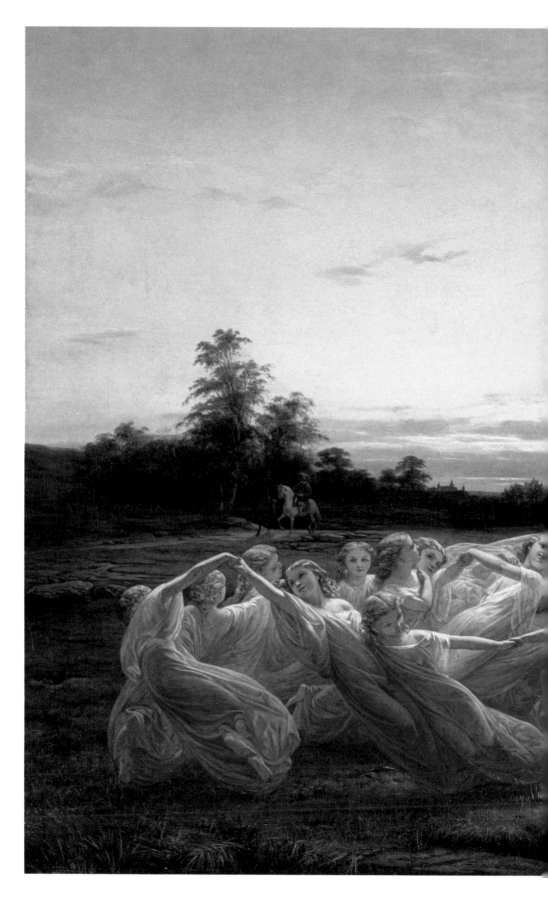

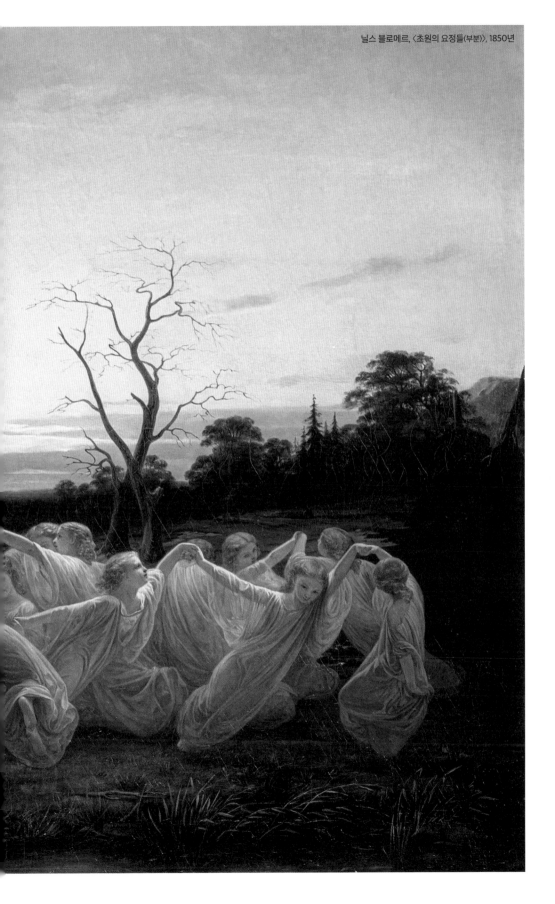

닐스 블로메르, 〈초원의 요정들(부분)〉, 1850년

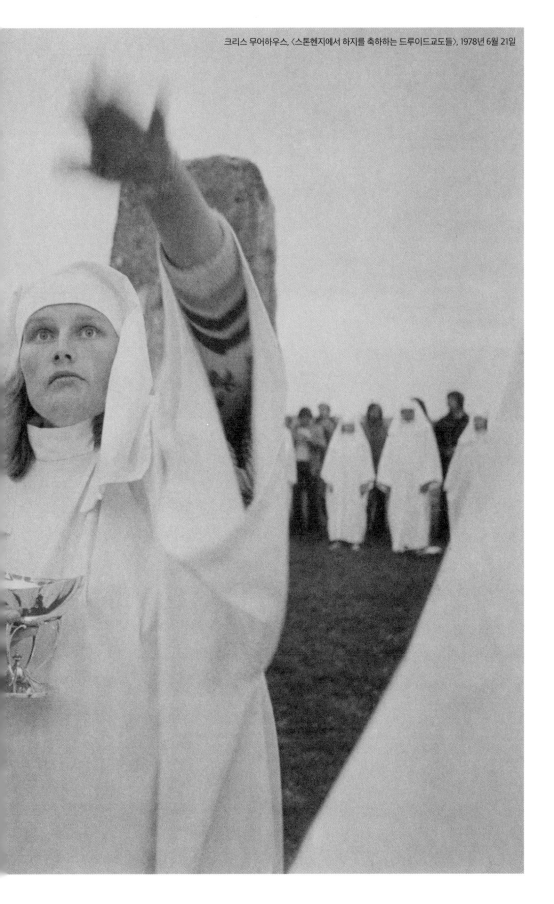

크리스 무어하우스, 〈스톤헨지에서 하지를 축하하는 드루이드교도들〉, 1978년 6월 21일

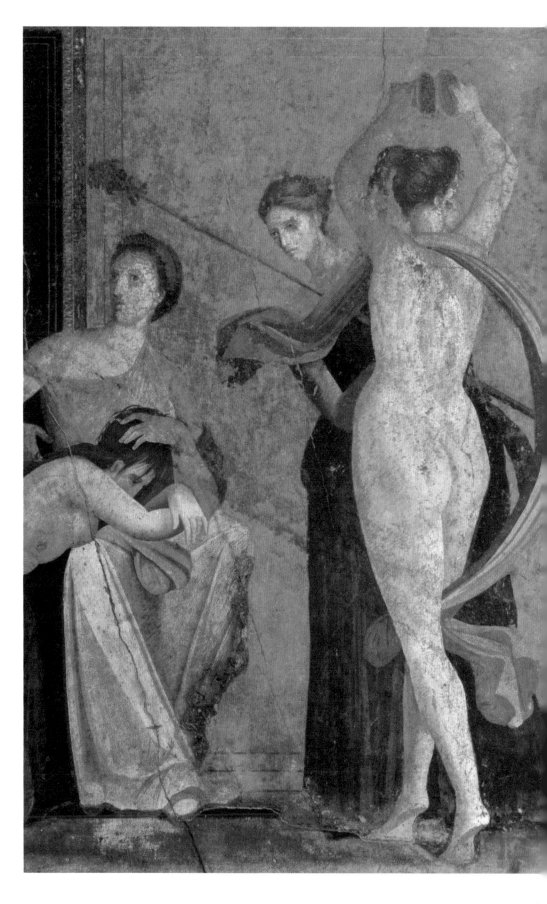

서론

아론은 그 금귀고리를 모두 모아
녹인 다음 조각칼로 깎아
수송아지 신상을 만들었다.
그러자 그들은
'이것이 당신들의 신이다'
라고 말했다.

- 『흠정영역성서』 출애굽기 32장 4절

우상 숭배에 빠지는 것을 두려워하는 아브라함계 종교 신자들에게
물질계는 문제의 원천과도 같았다. 그러나 이와는 대조적으로 물질계도
신성과 가치, 의미를 지닐 수 있다고 믿는 종교들이 세계 도처에 있는데,
기독교에서는 이들을 '페이건', 즉 이교도異敎徒라고 부른다.
이런 사회에서는 조경과 조각, 퍼포먼스를 통해 그들이 믿는
신적인 존재와 관계를 맺으려고 노력해왔으며 그러한 과정에서
인류는 수많은 예술적 자산들을 창조했다.

어느 가을 오후, 한 무리의 사람들이 미국 중서부의 도시를 가로질러 행진한다. 이들이 들고 있는 깃발에는 종교적 소수자의 정체성을 보여주는 '이교도의 자존심Pagan Pride'이라는 구호가 씌어 있다. 깃발뿐만 아니라 의상과 장신구 역시 대서양 건너편에서 기원한 고대 종교의 이미지와 상징을 보여주며 이들이 미국의 주류 기독교와 다르다는 것을 강조한다.

이들 개개인은 자신들을 '이교도'라는 용어로 표현하고 있지만 각자의 종교적 정체성은 다양하다. 위칸, 즉 마법 숭배자들은 스스로를 '마법사'라고 부르며 종교 의식을 치를 때 마법을 건다. 드루이드교도는 자연 숭배의 전통을 신봉하면서 서유럽의 철기시대 종교 의식 전문가로서의 정체성을 띠고 있다. 또 노르웨이와 같이 게르만어를 사용하는 공동체 가운데는 고대의 신과 여신을 숭배하는 이교도(기독교, 이슬람교, 유대교를 제외하고)가 있는가 하면 고대 그리스의 올림포스 신들을 받드는 사람들도 있다. 여신들을 믿는 여신 숭배자도 있고 예지력을 통한 경험에 집중하는 네오-샤먼도 있다.

현대의 이교도적 신앙은 20세기와 21세기에 걸쳐 유럽뿐만 아니라 많은 유럽인들이 이주해 정착한 지역, 특히 북아메리카에서 등장한 종교들로 이루어져 있다. 이들 신앙은 실천과 신념에서 다양한 양상을 띠고 있지만 밑바탕에는 하나의 공통점이 있다. 유럽, 북아프리카, 서아시아 지역의 기독교 이전 신앙을 부활시켜 오늘날에 맞게 변용하려고 한다는 것이다. 이 과정에서 이들은 역사적인 문헌, 고고학적 유물에서부터 자신들의 환각적 체험과 현존하는 다신교적 전통에서 얻는 사례들까지 다양한 자료들을 이용한다. 이교도 신앙이라는 말을 사용하는 것은 이제 현대적 맥락에서 다른 의미를 갖게 되었다. 즉 부정적 함의를 가진 용어를 사용함으로써 반항적으로 자신들의 정체성을 규정한 것이다.

◀ *p. 10*

**이탈리아 폼페이
신비의 저택의
프레스코 벽화**
기원전 50년경

많은 고고학자들은 이 프레스코 벽화가 바쿠스 신에 대한 숭배 장변을 그린 것으로 믿고 있다.

역사적으로 이교도 신앙, 즉 '페이거니즘paganism'이라는 용어는 특정 종교를 지칭하지 않는다. 이 용어는 과거 기독교도들이 아브라함의 신을 믿지 않는 종교라는 개념으로 사용하였다. 기원후 초기 몇 세기 동안 이 용어는 기독교와 유대교를 제외한 다른

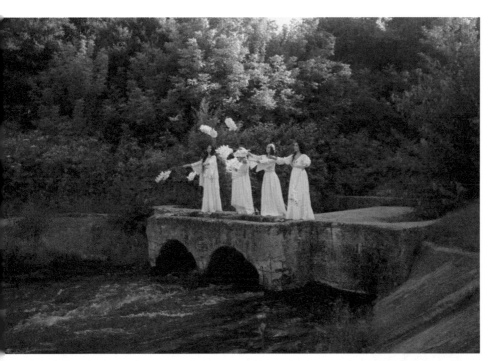

루마니아의 집시 마녀
Modern Roma Witches in Romania

흰옷을 입은 집시 브라지토아레(마녀)들은 하얀 꽃 장식을 만들어 강물에 던진다.
흰색을 선택하는 것은 주술적으로 축복을 기원하는 의미다.

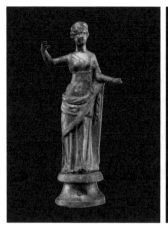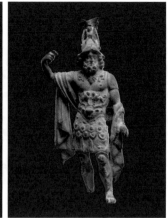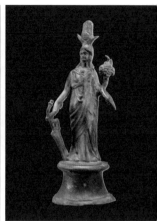

로마시대 작은 조각상

Three Roman Statuettes
2세기

왼쪽부터 각각 비너스, 마르스,
이시스-포르투나를 나타낸다.

모든 종교, 즉 메소포타미아, 이집트, 로마를 비롯한 여러 지역의 전통 신앙 체계를 의미했다. 초기 기독교도들에게 자신들의 신을 제외한 모든 신들은 가짜 신, 쉽게 말해 신을 가장한 악마였다. 기독교도는 하나의 신을 믿는 유일신교도인 반면 로마제국의 대다수 시민들은 여러 신을 믿는 다신교도였다. 이런 세계관의 차이는 유대-기독교의 근본주의적인 사고를 반영한다는 점에서 중요한 의미를 가진다.

'이교'라는 용어는 초기 기독교도들이 인류를 이분법적으로 인식하게 되는 기독교적 언어 체계의 중요한 도구가 되었다. 이 용어를 사용하는 사람들은 자신들이 신학적 진실에 기반한 유일신교를 신봉하고 있으며 다신교 신자들을 개종시켜야 한다고 믿었다. 자신들의 신 이외에 다른 신을 믿는 것은 우상 숭배로, 성경에 나오는 십계명에서 분명히 금하고 있기 때문이다. 기독교가 로마제국의 국교가 된 이후 이교의 개념에 대한 자의적 해석은 더욱 분명해졌다. 7세기에 또 다른 유일신교인 이슬람이 발흥하자 일부 기독교도들은 이슬람을 이교와는 별개의 종교로 간주했지만 다른 기독교도들은 이슬람도 어쨌든 이교라고 불렀다. 한편 그리스도를 믿는다고 해서 반드시 이교도가 아닌 것도 아니다. 16세기에 프로테스탄트들은 복잡한 전례, 무절제한 성상聖像 그리고 성인성녀에 대한 숭배를 이유로 들어 로마 가톨릭을 이교로 보기도 했다.

대부분의 기독교 용어는 로마제국시대에 만들어졌기 때문에 라틴어로 되어 있다. '파간pagan'이 대표적인 예다. 라틴어 그

가누스paganus는 파구스pagus, 즉 시골에 사는 사람을 의미한다. 이 말이 어떤 연유로 기독교나 유대교가 아닌 다른 종교를 믿는 사람들을 의미하게 되었는지는 분명치 않지만 역사가들은 이에 대해 몇 가지 견해를 제시한다. 그중 하나는 '시골 사람들'을 뜻하는 '파가니pagani'라는 말이 시간이 지나면서 자기 지역에서 종교적 전통을 이어가는 사람들을 의미하게 된 반면 '타지에서 온 사람들'이라는 뜻의 '알리에니alieni'는 외래 종교를 믿는 기독교도들을 의미하게 됐다는 것이다. 그러나 단어들은 시간이 지나면서 그 의미가 달라지기도 한다. 2, 3세기에 파가누스는 로마 군인들 사이에서 '민간인'을 지칭하는 용어로 쓰였다. 그 당시 기독교도들은 자신들을 '밀레스 크리스티miles Christi', 즉 그리스도의 군인들이라고 생각했다. 따라서 그리스도의 군대에 복무하지 않고 민간인으로 남아 있는 사람들을 파가누스로 불렀을 가능성이 있다.

이 용어는 서기 370년경 기독교 관련 문헌에 다시 등장하는데, 여기서는 민간인이라는 의미가 상실된 듯하다. 기독교가 도시에 자리를 잡는 동안 시골에 사는 사람들은 낙후된 상태로

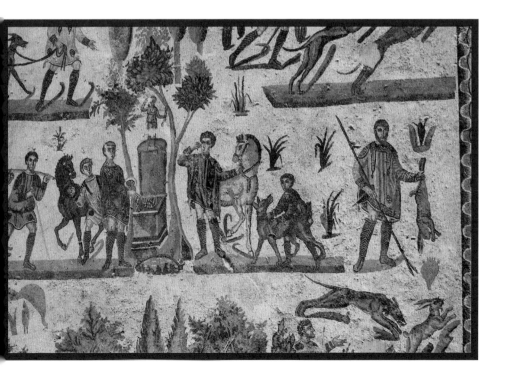

그들의 전통적인 신을 계속해서 숭배했기 때문에 파가니라고 불렸을 것으로 추정된다. 한편 기독교의 확산으로 다른 언어에서도 파가누스의 동의어가 만들어졌다. 그리스어를 쓰는 지역에서는 '에트네ethne' 혹은 '에트니코이etnikoi', 그리고 나중에는 '헬레네스Hellenes'가 파가누스와 같은 의미로 쓰였다. 4세기 게르만어를 사용하는 지역들을 개종하는 일을 맡았던 주교 울필라스는 헬레네스를 고트어 하이트노haiþno로 번역하였다. 여기에서 현대 영어의 '히든heathen', 즉 이교도라는 말이 유래한다. 이렇듯 기독교도들은 어디서나 자신들의 공동체를 비기독교인들과 구분하는 언어적 표현 수단을 가지고 있었다.

4세기에 기독교는 로마제국의 국교가 되었다. 전에는 무시당하고 박해를 받았지만 로마의 전통적인 신들을 신봉했던 콘스탄티누스 대제가 310년에 기독교로 개종하면서 그 존엄과 지위를 인정받게 되었다. 콘스탄티누스의 후계자들 가운데 하나인 테오도시우스 1세 치세에는 비기독교적 종교 의식을 금지하는 법이 만들어지기도 했다. 로마제국은 쇠락하고 결국 5세기에 멸망하지만 기독교는 엘리트 계층의 후원과 경쟁 관계에 있던 종교에 대한 규제로 융성할 수 있었다. 기독교는 로마제국의 경계를 넘어 유럽과 북아프리카 그리고 서아시아를 아우르는 구대륙의 북서부 지역에서 특히 번창했다. 서쪽의 아일랜드에서 동

울필라스 주교
ishop Ulfilas
판화, 1890년

울필라스 주교는 4세기
기독교가 도래하기 이전
트족에게 기독교를 전했다.

성 패트릭
aint Patrick
색 삽화, 19세기

패트릭은 5세기에 아일랜드
라에서 기독교 이전의
일랜드인을 개종했다.

쪽의 아라비아반도에 이르는 이 지역에서는 기독교, 그리고 같은 아브라함계 종교인 유대교와 이슬람교가 사실상 이전의 모든 종교를 소멸시키고 그 자리를 차지했다. 어떤 지역에서는 기독교가 완승을 거두어 이전에 있었던 종교에 대한 역사적 기록이 거의 남아 있지 않다. 그러므로 우리가 알고 있는 지식은 불완전한 고고학적 증거에서 비롯된 추정인 경우가 많다.

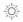

15세기에 이르러 기독교 이전의 종교들은 유럽에서 자취를 감추었고 사미Saami 족 같은 북유럽 공동체들만 겨우 명맥을 유지했다. 이런 상황에서 이탈리아 르네상스 인문주의자들이 고대 그리스·로마 신화에 새로운 관심을 갖기 시작했다. 오비디우스가 쓴『변신 이야기Metamorphoses 』의 한 장면을 차용하거나 고대의 공예품을 모방한 그림들이 가구, 조각, 도자기, 회화, 판화 등 다양한 매체에 등장하기 시작했다. 특히 정원과 공공장소의 분수대 같은 공간은 신화 속 장면들을 구현하기에 적합했다. 이러한 예술적 표현이 고대 그리스·로마 신들에 대한 숭배에서 비롯되었다는 증거는 없으며 성경과 역사적 장면은 여전히 가장 인기

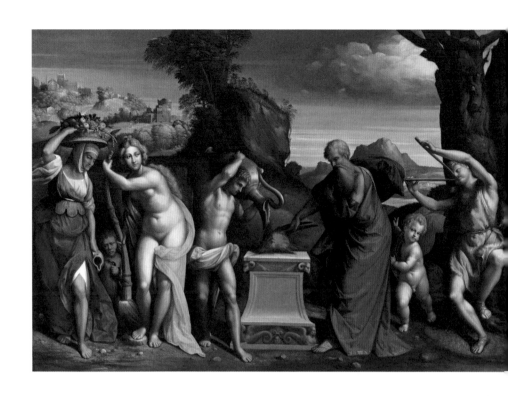

이교도의 제물

A Pagan Sacrifice

벤베누토 티시, 1526년

기독교 이전의 장례식을
상상하여 그린 르네상스시대
그림으로, 잘린 염소의 머리에
헌주인 포도주를 붓는
모습이다.

있는 시각적 표현의 대상이었다. 하지만 고대 세계에 대한 점증
하는 예술적 관심은 유럽의 과거에 대한 태도를 바꾸는 데 중요
한 역할을 했다.

17-18세기에 그리스·로마 신화는 사회적 엘리트들이 그
들의 교양과 세련됨, 취향을 과시하는 도구로 이용하면서 유럽
전역에서 예술적 황금기를 구가한다. 곧이어 기독교 이전의 다
른 종교들에 대한 관심도 높아지기 시작했다. 17세기부터 중세
아이슬란드의 필사본이 번역되면서 많은 유럽인들이 기독교 이
전 시대 북유럽의 신들에 대해 알게 되었고, 18세기에는 이러한
신들이 시대에 맞지 않는 고전적 차림으로 새로운 회화와 조각
에 등장했다. 19세기 초 낭만주의 운동은 슬라브어와 켈트어 공
동체에 전해 내려오던 기독교 이전의 종교에 대한 관심을 불러
일으켰다. 이런 종교들에 대해 알려진 것이 거의 없었던 만큼, 기
독교 이전 사회에 대한 새로운 자각은 급성장한 문화적 민주주
의와 상고시대에 대한 향수와 맞물려 20세기에 현대적 이교도
신앙의 등장을 촉진하게 되었다.

유럽에서 기독교 이전 전통 종교에 대한 관심이 높아지자

말을 타고 출정하는
발키리들
Valkyries Riding into Battle
요한 구스타프 산드베리,
1818년경

스웨덴 화가의 이 그림은
노르드 신화에 나오는
발키리들을 묘사한 것으로,
기독교 이전 북유럽에 대한
관심이 높아지고 있음을
보여준다.

그 외 지역의 비아브라함계 종교에 대한 관심도 덩달아 높아졌
다. 처음에는 탐험가로, 나중에는 정복자와 식민지 개척자의 형
태로 아메리카, 아시아, 아프리카, 오스트레일리아 등지로 퍼져
나간 유럽인들은 그들이 '이교'라고 부르는 종교를 믿는 사회와
마주하게 되었다. 예를 들면 유럽의 기독교도들은 인도에서 수
많은 신과 여신들을 접하는데, 이는 오늘날 힌두교로 불리지만
19세기 영국의 문헌에는 '힌두 페이거니즘Hindoo paganism'으로 명
명된 종교의 한 모습이다.

　　기독교 선교사들은 곧 비기독교인들을 개종하기 시작했다.
선교사들은 기독교를 진정한 의미에서 최초의 세계 종교로 정
착시켰지만 기존의 비아브라함계 전통 종교를 근절하는 데 있
어서는 고대 말기와 중세에 활동한 선배들만큼의 성공을 거두
지 못했다. 예를 들면 인도에서는 기독교와 이슬람 공동체가 번
성했지만 여전히 세계 최대의 비아브라함계 종교인 힌두교가
지배적인 신앙으로 남아 있다. 나이지리아에서는 아브라함계
종교가 지배하는 상황에서도 많은 아프리카 전통 종교들이 현
존하며, 기독교와 이슬람교를 조상들이 지켜온 전통적인 종교

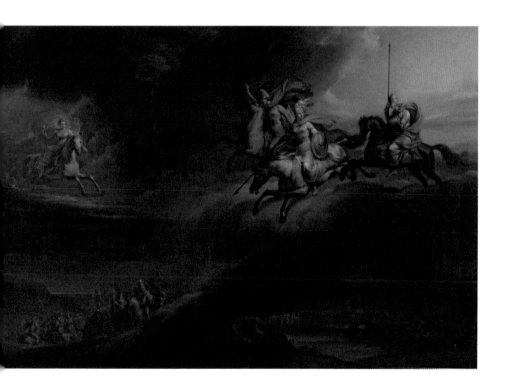

남태평양 타나에서
학살되기 하루 전날
존 윌리엄스 목사의
환영회

The Reception of the Rev. J.
Williams at Tanna in the
South Seas, the Day Before He
Was Massacred
조지 백스터, 1841년

사건이 일어난 시대에 그려진
이 그림은 유럽의 기독교
선교사와 비기독교 사회와의
비극적인 만남을 보여준다.

적 관습과 접목하려는 시도가 끊임없이 이어지고 있다. 그런가
하면 일본에서는 기독교와 이슬람교가 입지를 확보하는 데 어
려움을 겪고 있다. 일본에서는 전통적인 다신교인 신도神道가 종
종 불교와 혼용 및 보완 관계를 유지하며 가장 영향력 있는 종교
로 남아 있기 때문이다.

20세기 후반에 이르러 유럽인들과 다른 서양인들은 힌두
교, 신도, 부두교와 같은 종교들을 이교라고 부르는 것을 점점 주
저하게 되었다. 이교라는 용어가 부정적이고 유럽 중심적인 함
의를 가지고 있으며 탈식민 국가들 그리고 종교 간의 대화에 적
절치 않다는 것을 인정했기 때문이다. 유럽과 북아메리카에서
페이건 운동의 성장이 '페이거니즘'이라는 용어에 새로운 의미
를 부여하는 동안 종교학 같은 학문 분야에서는 그동안 전해 내
려오던 기독교적 용어들을 더 이상 쓰지 않게 되었다.

이것은 '페이거니즘', 즉 이교도 신앙이라는 용어가 기독
교 어휘 목록에서 완전히 사라졌음을 의미하는 것은 아니다. 개
신교 신자들뿐만 아니라 로마 가톨릭교와 그리스 정교회 신자
들 중에는 기독교 교회사를 통해 익히 알려진 '페이건', 즉 이교

우유 짜는 여자들의 옷을 훔치는 크리슈나
Krishna Stealing the Milkmaid's Clothing
8세기
무굴 양식의 인도 작품으로 비슈누 신의 아바타 혹은 현세적 화신인 크리슈나를 묘사한다.

오지 이나리 신사
Oji Inari Shrine
우타가와 히로시게, 1857년
신사를 그린 목판화로 히로시게의 연작
『명소에도백경名所江戸百景』
가운데 하나다.

도라는 용어를 여전히 사용하는 사람들이 있다. 역설적으로 현대의 일부 이교도들은 이 용어를 여러 의미로 폭넓게 사용한다. 그들끼리의 공통점, 그리고 구대륙의 기독교 이전 종교들과 신도, 산테리아Santería◆ 또는 나바호, 요루바, 마오리족의 전통 종교 같이 현존하는 비아브라함계 종교를 강조하려는 것이다. 이러한 신앙 체계를 믿는 사람들은 때로 현대의 이교도 집단들과 협력한다. 일례로 일부 힌두교도들과 유럽의 이교도들은 인도에서 기독교로의 개종에 맞서기 위해 협력했다. 하지만 아직까지 비아브라함계 전통 종교 신자들은 '페이건'이라는 용어 자체의 의미를 재정립하는 데 있어서 현대적 이교도들을 따르려는 노력을 전폭적으로 펼치지 못하고 있다.

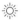

페이거니즘, 즉 이교는 대단히 난해한 개념이다. 이것은 사람들

◆ 19세기에 쿠바로 끌려온 아프리카 이민자들이 요루바족의 전통 종교와 로마 가톨릭교 그리고 정령 숭배 등을 혼합하여 만든 종교

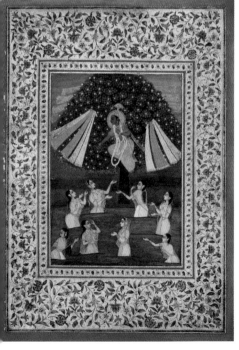

에게 기독교와 비기독교, 즉 진정한 종교와 미신적 우상 숭배를 구분하는 기독교 선교사들의 사고방식을 따르도록 강요한다. 인류학자들과 종교학자들이 이교를 비교문화적인 범주에 포함시키지 않고 아프리카 전통 종교, 동아시아 종교 혹은 아메리카 토착 종교라는 명칭을 선호하는 것은 전혀 놀라운 일이 아니다. 고대와 중세의 기독교에 대항하는 유럽의 종교를 논하는 고고학자나 역사학자들 사이에서는 아직도 이 용어가 쓰이고 있지만 이런 경우에도 '전통 종교'라는 대체어가 점점 더 많이 쓰이고 있다. '현대 페이거니즘'을 이야기할 때만 페이건이라는 용어를 비교적 논란 없이 사용할 수 있는데, 이 경우 학술적 관례에 따라 대문자 Pagan으로 표기하고 기독교적 관점에서 말하는 페이건은 소문자 pagan으로 표기한다. 전자는 페이건들이 통상 스스로를 지칭하는 용어이며, 후자는 국외자들이 페이건들을 지칭할 때 사용하는 용어라고 이해하면 된다.

소멸된 기독교 이전의 전통, 현대 페이거니즘 종교 혹은 현존하는 비아브라함계 전통 종교 등과 같이 다양한 양상의 이교에 나타나는 하나의 공통점은 물질계를 인정하는 그들의 태도다. 이런 종교들은 모두 인간과 신, 조각상, 정령 심지어는 동식물, 바위 등으로 표현되는 '인간이 아닌 인격체'와의 관계를 유지하기 위해 물건이나 건물, 환경을 이용한다. 고대의 대리석 조각에서 마오리족의 공회당에서 볼 수 있는 복잡한 목재 조각에 이르기까지 초자연적인 존재를 시각적 형태로 표현하는 식이다. 이런 종교들 가운데 상당수는 자연환경 속에 신이 존재한다고 믿기 때문에 일본의 후지산이나 러시아 마리 엘 공화국Mari El Republic◆의 우거진 숲 같이 특정한 지역을 성역으로 여긴다. 이들은 종교 의식을 통해 신적 존재와 관계를 맺거나 점을 통해 신으로부터 지식을 얻는데, 예를 들면 서부 아프리카의 이파Ifá나 중국의 『역경易經』에 근거한 가새풀점 같은 것이 그렇다.

위카, 즉 마법 숭배교같이 마녀의 정체성을 적극적으로 수용하는 이례적인 경우도 있지만 대부분의 전통 종교에서는 마녀의 형태로 나타나는 초자연적인 저주를 두려워한다. 이런 종교의 신자들은 종종 집단으로 모여 축제를 벌인다. 인도와 일본의 도심에서는 고대 그리스와 메소포타미아 도시를 장식했던

◆　러시아 볼가강 북쪽 연안에 있는 소수민족 공화국

22

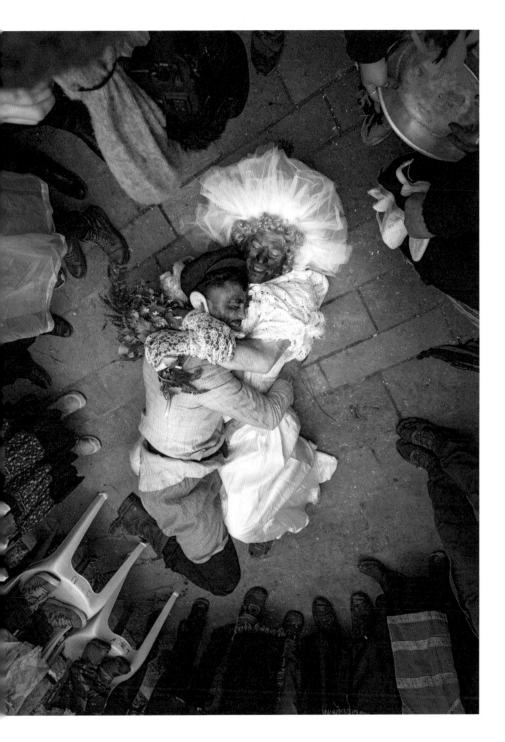

네두사의 카타리 데프테라
Kathari Deftera in Nedousa

그리스의 네두사 주민들은 매년 2월이나 3월에 카타리 데프테라(사순절의 첫 번째 월요일)를 축하한다. 민속학자들과 역사가들은 이러한 관습이 기독교 이전 시대 전통으로부터 어떤 영향을 받았는지에 대해 오랫동안 논쟁을 벌였다.

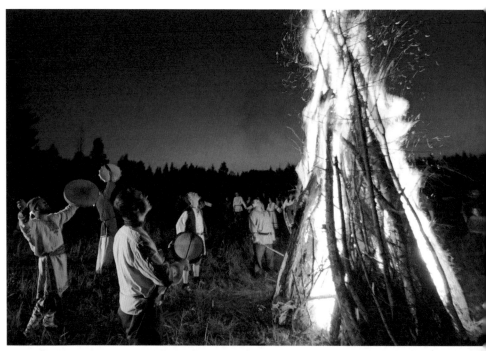

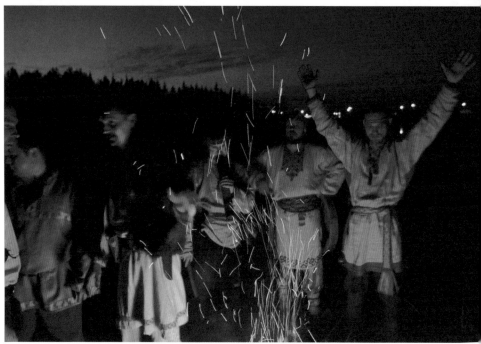

로드노베리에 쿠팔라 축제
Rodnover Kupala Celebration

현대 이교도 신앙인 러시아의 로드노베리에 신자들은 언어학적으로 슬라브어를 사용하는 부족이 기독교 이전 전통으로부디 영향을 받아 노스그바주 브로니치 숲에서 하지 축제를 연다.

것과 같은 대규모 군중 행렬을 지금도 볼 수 있다. 이들은 공동체에 대한 충성과 그 안에서 맡은 특정한 역할을 보여주기 위해 분장을 하는데, 시베리아에서 다양한 의식을 집전하는 사람들이 쓴 두건이나 현대 이교도들이 멘 토르의 망치 등이 대표적인 예다. 또 이런 종교들 중 다수는 고대 이집트의 사후 세계처럼 죽은 뒤에 인간이 여행할 수 있는 다른 영역이 존재한다고 가르친다. 기독교도들이 '이교'라고 부르는 수많은 종교적 공동체들 사이에는 문화적, 언어적, 미학적으로 큰 차이가 있는 반면에 공통적인 특징들도 있다. 이런 특징들을 비교·관찰하면 인간이 체험하는 세계의 복잡성을 더욱 깊이 들여다보게 될 것이다.

1부

고대의 관습

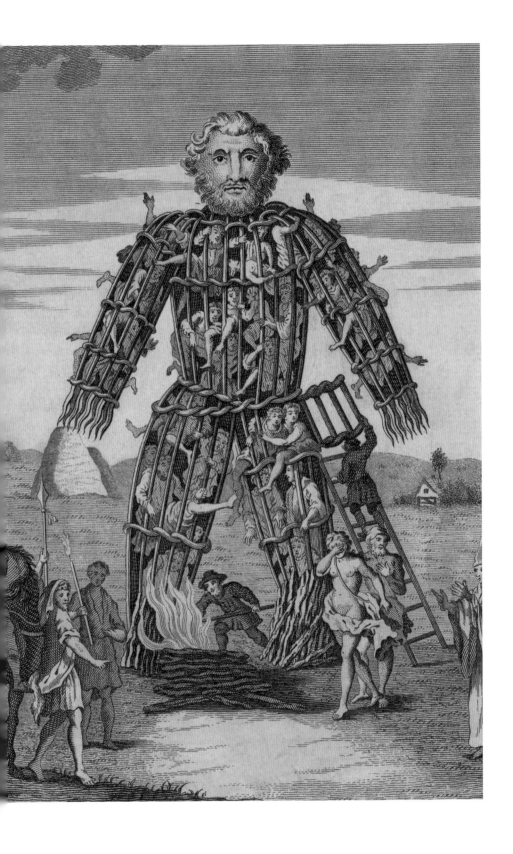

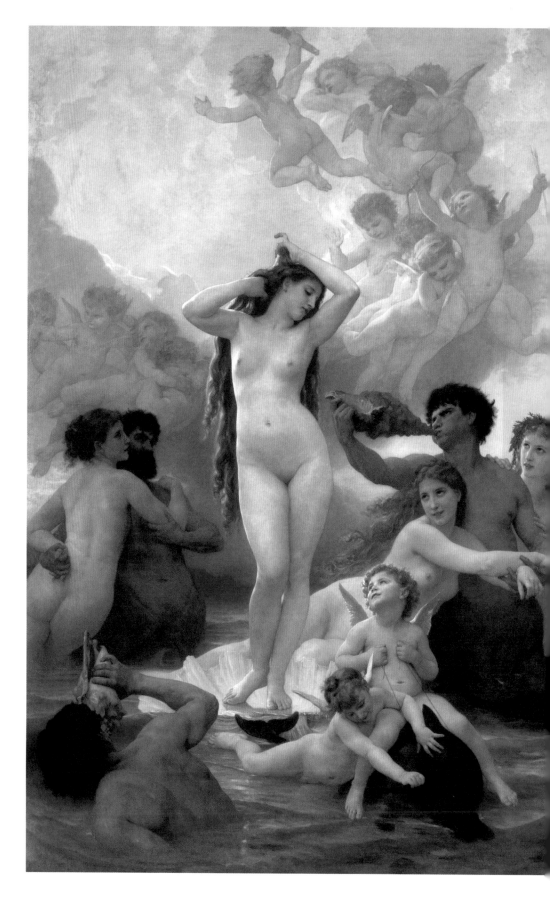

1

신과 여신

내가 바로 만물을 낳은 어머니이자,
삼라만상을 지배하고 관장하는 자이며
세상에 태어난 최초의 자손이자
신성한 권력들 가운데 으뜸이고
천상계의 여왕이니라.

- 루키우스 아풀레이우스, 『변신 이야기*Metamorphoses*』 2권 47행

유일신교인 기독교와는 대조적으로 다신교들은 우주가
신적 존재들로 가득하다는 것을 인정한다.
신들의 세계는 자연계와 인간 사회의 복잡성을 반영하며,
신들은 제각각 특정한 자연력이나 직업, 인생의 국면과 연관되어 있다.
숭배자들은 이러한 권능 있는 존재에게 도움을 청하면서
다양한 예술 양식과 매체를 통해
신들의 모습을 형상화하는 일을 거듭해왔다.

고대 그리스 아테네의 아크로폴리스 정상에는 파르테논 신전이 있다. 이곳을 방문한 사람들은 나오스ᵛᵃᵒˢ, 즉 신전 내실에 놓인 거대한 아테나 여신상을 보았을 것이다. 아테나는 도시의 수호신이자 지혜와 전쟁의 여신이다. 또한 인도 콜카타의 수많은 신전들 가운데 하나를 찾는 순례자는 안쪽에 있는 성소에 들어가서 두르가ᴰᵘʳᵍᵃ 동상 앞에 제물을 바칠 것이다. 두르가는 아테나와 마찬가지로 전쟁의 여신이다. 기독교도들의 관점에서 볼 때 여신들을 숭배하는 것은 이교도의 우상 숭배에 해당하지만, 그런 전통을 따르는 사람들에게 여신 숭배는 역동적이고 생동감 있는 영적 생활을 보여주는 핵심적인 부분이다.

많은 다신교들은 수많은 신들의 존재를 인정한다. 예를 들면 고대 메소포타미아부터 전해 내려오는 신의 이름은 2천 개가 넘는다. 이처럼 다신교에서는 존재하는 신이 너무 많기 때문에 한 사람이 모든 신을 평등하게 숭배하는 것은 불가능하다. 그래서 신자들은 보통 하나의 신 혹은 소수에게만 전념하곤 한다.

이렇게 하나의 신을 선택할 때는 특정 직업과의 관계를 따지는 경우가 많다. 서아프리카의 요루바족 사람들에게 오군ᴼᵍᵘⁿ 신은 철과 관계가 있는 것으로 여겨진다. 그래서 대장장이들이 정기적으로 이 신에게 경배를 올린다. 그런가 하면 아테네에서 아테나가 그렇듯 어떤 신은 특정 지역에서 인기가 높거나 그 지역의 수호신이 되기도 한다. 출산을 돕거나 환자를 치료하거나 시험에 합격하는 것을 돕는 등 특정한 일을 전문적으로 다루는 신에게 의존하는 사람들도 있다. 때로 신자들은 신과 거래하며 그들의 도움을 받는 대가로 제물을 바친다. 이처럼 신은 일상의 시련과 고난을 헤쳐 나가는 데 있어 강력한 조력자로 인식된다.

많은 신들은 특정한 장소와 연관되어 있고, 이러한 곳에서만 숭배의 대상이 되기도 한다. 광범위한 지역에 걸쳐 명성을 얻는 신들과 달리 이런 신들에 대한 숭배는 이주자, 무역업자 혹은 침략자들에 의해 퍼져 나간다. 풍요의 여신 이시스에 대한 숭배는 이집트에서 시작되었지만 로마제국 전체로 퍼져나가 북쪽으로는 영국까지 전파되었다. 이시스는 원래 이집트의 왕족과 관계가 있었지만 나중에는 범위가 더욱 확장되어 치유와 보호를

◀ **p. 27**

위커 맨
Wicker Man
18세기

1781년 토머스 페넌트의 웨일스 여행기를 그린 판화 삽화 가운데 하나다.

◀ **p. 28**

비너스의 탄생
The Birth of Venus
윌리앙 아돌프 부그로, 1879년

돌고래 한 마리가 새로 탄생한 여신 비너스를 파포스 쪽으로 끌어낳긴다.

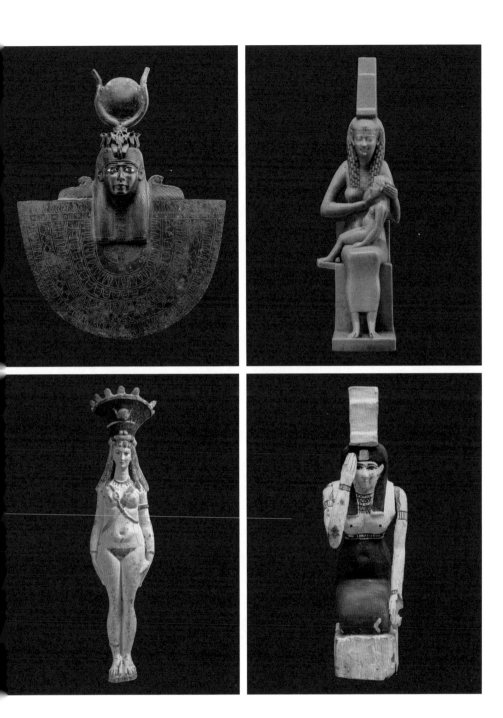

이시스 조각상

**Four Sculptures of the Goddess
Isis**

이시스는 고대 이집트인들에게 아세트 혹은 '왕좌의 여왕'으로 알려져 있다. 이시스의 인기는 점차 높아졌고 다양한 모습으로 묘사되었다. 왼쪽 위에서 시계 방향으로 머리 장식을 한 이시스, 아들 호루스에게 젖을 먹이는 이시스, 무릎을 꿇고 애도하는 이시스, 그리스·로마 시대에 이시스와 아프로디테가 합성된 모습이다.

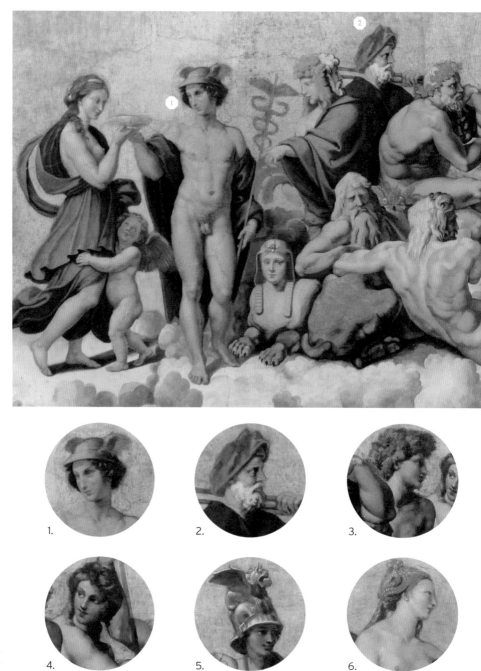

올림포스 신과 여신

The Olympian Gods + Goddesses

로마의 빌라 파르네시나 천장에 그려진 라파엘로 화파의 〈신들의 회의〉 (1517-18). 제우스가 죽음의 정령(그림 맨 왼쪽)을 받아들인 이후 올림포스 신들의 모습. 헤르메스가 그녀에게 불멸의 약을 수고 있다.

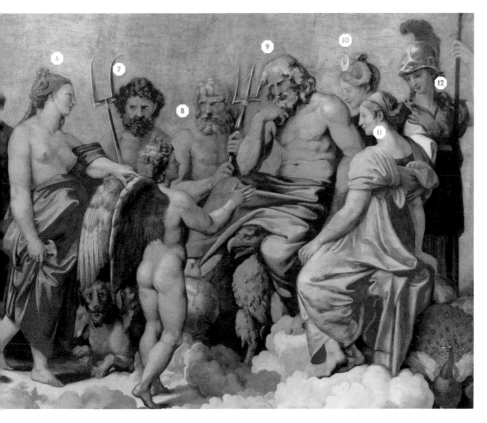

7.

8.

9.

10.

11.

12.

1. 헤르메스/메르쿠리우스
2. 헤파이스토스/불카누스
3. 디오니소스/바쿠스
4. 아폴로

5. 아레스/마르스
6. 아프로디테/비너스
7. 하데스/플루톤
8. 포세이돈/넵투누스

9. 제우스/유피테르
10. 아르테미스/디아나
11. 헤라/유노
12. 아테나/미네르바

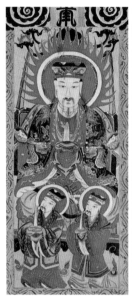
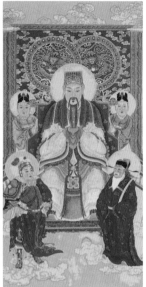
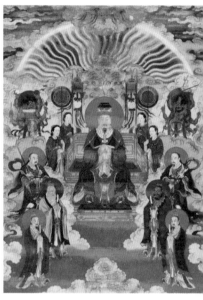

옥황상제

The Jade Emperor

중국 전통 다신교에서
옥황대제玉皇大帝로도 알려진
천상과 지상의 지배자의 세
가지 모습

기원할 때도 이 여신에게 의탁하게 되었다. 신들은 또한 자연력
이나 천체, 특히 해와 달에 연관되었다. 태양신들은 매우 흔했으
며 판테온, 즉 만신전萬神殿마다 우월적 지위를 차지하는 경우가
많았다. 기원전 14세기 이집트의 왕 이크나톤Ikhenaton은 다른 신
들을 희생하는 방식으로 태양신을 섬겨야 한다고 주장했다. 태
양은 주로 남신들과 연관이 있지만, 일본 신도에서는 태양이 주
요 신화에서 중심적인 역할을 하는 여신 아마테라스, 즉 천조대
신天照大神으로 체현된다.

　사람들은 복잡하고 다양한 신들의 세계를 이해하기 위하여
가족 관계와 연결하는 방식으로 만신전의 신들을 분류했다. 따
라서 고대 그리스에서는 다음과 같은 신화적 계보가 등장하였
다. 제우스는 올림포스 신들의 왕이었고, 헤라 여신은 그의 부인
이었으며, 아레스와 헤파이스토스는 그들의 자녀였다. 다른 만
신전에는 복잡다단하게 얽혀 있는 사회에서 볼 수 있는 관료적
관계가 반영되었다. 예를 들면 중국의 다신교에는 옥황상제가
천지를 다스리는 주신으로 여겨지며 여러 관리와 관료들의 보
좌를 받는다.

　다신교 사회가 이와 같은 복잡한 신학적 특성을 이해하고
자 모색한 또 다른 방법은 자신들이 섬기는 신들을 다른 언어 혹
은 종족 집단의 신들과 동일시하는 것이다. 메소포타미아의 이

큰 접시
Great Dish
세기

영국 밀덴홀에서 발굴된
로마시대 은기 서른네 개
가운데 하나. 정교하게 조각된
이 접시는 직경이 60.5cm로
해양의 신 오케아노스의 머리가
가운데 있고 그 주위에
님프들과 트리톤들이 있다.

고르곤의 머리
Gorgon's Head
세기경

영국 바스에 있는 로마시대의
술리스-미네르바 신전
페디먼트에 고르곤으로 알려진
머리 일부가 새겨져 있다.

떤 신들은 수메르어와 아카드어 이름 두 가지를 다 가지고 있는
데 이전에 별개로 존재했던 신들이 하나로 통합된 탓으로 보인
다. 수메르의 신 이난나Inanna는 아카드의 신 이슈타르Ishtar와 합
쳐졌는데, 두 신은 모두 미와 사랑, 그리고 섹스를 관장한다. 마
찬가지로 로마제국이 팽창하면서 로마인들은 자신들이 새롭게
알게 된 신들을 이미 친숙한 신과 동일시하는, 이른바 '로마적
해석interpretatio Romana'을 하게 되었다. 예를 들면 브리튼섬에 온
로마인들은 이 지역의 물을 관장하는 여신 술리스Sulis를 자신들
의 여신인 미네르바와 동일시했다. 오늘날 영국 바스에 있는 아
쿠아에 술리스, 즉 '술리스의 목욕탕'에서 발견된 저주판詛呪版◆
을 보면 로마제국의 지배를 받은 브리튼 사람들이 자신들에게
해를 끼친 이들을 응징하기 위해 술리스-미네르바에게 빌었던
것을 알 수 있다.

　　기독교도들은 이러한 종교들을 통틀어 이교도의 우상 숭
배로 치부하였으며 다신교적 우주관의 복잡성과 다양성을 무시
했다. 다신교에서는 신들이 서로 다른 독립적 개체로 존재한다
고 믿지만 때로는 이런 신들 가운데 하나, 특히 창조신의 우월성

◆　　납으로 만든 작은 판에 저주하는 문구를 새긴 것으로 고대 그리스에서 유
　　래한다. 그리스어로는 κατάδεσμος, 라틴어로는 그리스어를 그대로 음역하
　　여 katadesmos, 영어로는 curse tablet이라고 한다.

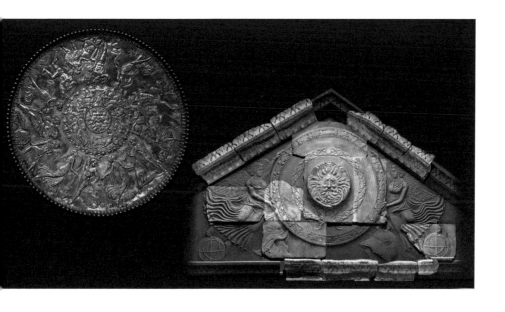

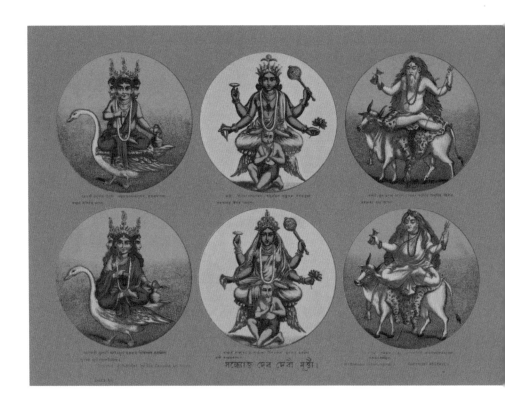

저녁에 예배드리는 신들

Gods to be Worshipped in the Evening

1880년대

힌두교의 세 주신 브라마, 비슈누, 시바가 각각 바하나, 즉 타고 다니는 동물에 앉아 있는 모습으로 묘사되어 있다.

을 주장하며 '단일신교'적 태도를 취하기도 한다. 이런 태도는 서아프리카의 전통 종교와 여기에서 파생된 아프리카 이민자들의 전통 종교에서 흔히 볼 수 있다. 일례로 아이티의 부두교에서는 유일한 창조신 본다이Bondye가 수많은 이와Iwa◆를 거느리고 있다. 다른 종교에서도 다신교도들은 여러 신들 사이에 내적인 통일성이 있다고 주장해왔다. 예를 들면 3세기에 지중해 지역의 신플라톤주의 철학자들은 많은 신들이 존재하지만 이 모든 신들의 근본을 이루는 하나의 신적 권능이 있다고 주장했다. 이와 유사하게 오늘날 힌두교에서도 다른 신들은 유일한 최고의 신 브라만의 다양한 현현이라는 것이 일반적인 생각이다.

다신교 사회에서는 신을 묘사하는 방식이 모두 제각각이다. 어

◆ 부두교에서 이와는 인간과 본다이 사이를 매개하는 영매 역할을 한다.

**태평양 연안 북서부의
큰까마귀들**
Pacific Northwest Ravens

9세기에 만들어진 나무
딸랑이들은 전통 가옥 춤을 출
때 쓰던 것으로 왼쪽에서부터
각각 침시안족, 침시안 혹은
하이다족, 하이다족의 것이다.

떤 이들은 신을 바위, 나무, 불꽃 같은 비우상적인 자연물로 표현하는 반면 어떤 이들은 신을 인간의 형태로 의인화한다. 고대 그리스·로마인들은 신들을 이상적인 인체를 가진 매우 사실적인 조각으로 만들어냈다. 때로 인간의 모습을 한 신들의 형상에 특이한 요소들이 추가되기도 한다. 이런 현상은 힌두교에서 두드러지는데, 비슈누는 피부가 파랗고 브라만은 머리가 넷이다. 이처럼 기이한 모습들은 인간과 신을 구분하는 데 도움이 된다.

몇몇 경우에는 신을 짐승의 형상으로 표현한다. 이런 방법은 고대 이집트에서 일반적이었는데, 신들은 흔히 동물로 묘사되었으며 봉헌물의 경우에 특히 그랬다. 예를 들면 작은 고양이 조각상들은 여신 바스트Bast♦를 상징하는 데 쓰였다. 다른 경우에는 신을 인간의 몸과 동물의 머리를 가진 모습으로 묘사하였는데 매의 머리를 가진 호루스와 자칼의 머리를 가진 아누비스가 여기에 속한다. 이처럼 신을 동물의 형상으로 표현하는 것은 전 세계 다른 지역의 종교에서도 볼 수 있다. 태평양 연안 북서부의 토속 신앙에서는 세상을 창조할 때 형성적 역할을 한 것으로 인식되는 큰까마귀가 자주 등장한다.

물론 인간과 신들 사이의 경계가 늘 명확한 것은 아니다. 신화에는 부모 중 한쪽이 신인 인간도 등장하는데, 고대 그리스 신화의 영웅인 헤라클레스는 최고신 제우스와 인간 알크메네 사이에서 태어난 아들이다. 이와는 달리 인간, 특히 유력한 엘리트

♦　고대 그리스에서 이 여신의 이름은 Ailuros(Ἀίλουρος), 즉 고양이다.

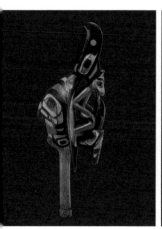

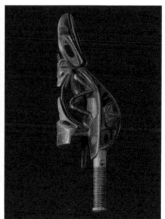

이집트 신과 여신
Egyptian Gods + Goddesses

고대 이집트에는 천여 명이 넘는 신들이 있었으며 그들의 역할은 우주
의 질서인 마트에 의해 유지되었다. 이집트를 연구하는 학자들은 이런
신들 가운데 다수는 이집트가 통일되기 이전에 여러 지역에서 수호신
으로 섬기던 신들이 서로 연결되어 하나의 신계로 통합된 것이라고 주
장한다. 라와 호루스가 혼합되어 제3중간기의 이 비석에 묘사된 라-호
라크티가 된 것처럼 여러 신들이 다른 신들과 융합되었다.

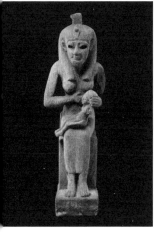

이시스 Isis
오시리스의 부인인 이시스는 원래
지위가 낮은 여신이었으나 나중에
이집트 범신전의 주신으로 승격된다.

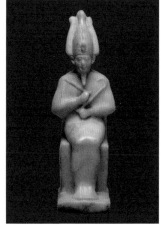

오시리스 Osiris
녹색 피부의 오시리스는 다산과
관련이 있으며, 그의 죽음과 부활의
신화에서 중심적인 역할을 한다.

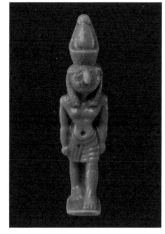

호루스 Horus
때로 오시리스와 이시스의 아들로
묘사되는 호루스는 매의 머리를 한
모습으로 왕권과 하늘을 관장한다.

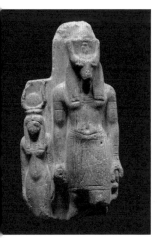

세트 Set
세트는 전쟁, 폭풍, 사막의 신으로
자신의 형인 오시리스를 죽였다. 이
사건으로 세트에 대한 혐오감이
커졌을지도 모른다.

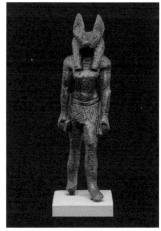

아누비스 Anubis
자칼의 머리를 한 아누비스는 무덤의
수호자이자 미라를 만든 신으로 죽은
자들을 사후 세계로 안내하는 일을
맡는다.

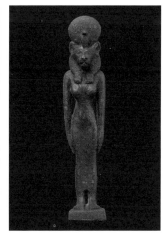

세크메트 Sekhmet
암사자의 머리를 한 세크메트는 치유,
질병, 전쟁의 여신이며 특히 라의
적들을 상대로 대항하는 사나운
여신이다.

**◀ 그리스의 칼릭스
크라테르**
Greek Calyx-Krater
기원전 4세기경

와인과 물을 섞을 때 쓰는
테라코타 그릇에 영웅
헤라클레스가 죽은 후 올림포스
신으로 격상되는 장면을 묘사한
그림이 그려져 있다.

**▶ 로마 황제
아우구스투스의 두상**
Roman Head of Emperor
기원전 27년 - 기원후 14년

이 작은 두상은 로마의 첫 번째
황제이자 사후에 신격화된
아우구스투스의 것으로 보인다.

그룹에 속하는 인간이 스스로를 신적인 존재로 본 경우도 있다
고대 이집트에서 왕들은 보통 인간과는 다른 존재로 추앙되었으
며 로마제국의 초기 2세기 동안 대부분의 황제들은 사후에 신으
로 선포되었다. 어떤 경우에는 지도자가 아닌 인물들도 사후에
신격화되었는데, 2세기 로마의 하드리아누스 황제는 그가 사랑
한 안티노오스라는 젊은 청년이 나일강에 빠져 죽자 그를 신으
로 선포하기도 했다. 이렇게 신격화된 인간들은 사후에 오래도
록 신으로 추앙을 받았다. 중국의 장군인 관우는 3세기에 죽었
지만, 지금도 중국인들 사이에서는 전쟁과 문학, 상업을 관장하
는 신인 관제關帝로 숭배되고 있다.

<div align="center">※</div>

많은 다신교들은 자신들이 섬기는 신의 이미지는 생명이 없는
상像이 아니며 실제로 신이 그 안에 들어 있다고 주장한다. 고대
메소포타미아에는 이런 인식이 분명히 존재했는데, 한 시에서는
역병의 신 에라Erra가 마르두크Marduk에게 그가 들어가 있는 상
을 버리라고 설득하는 과정을 읊고 있다. 오늘날 힌두교에도 이
러한 접근법이 나타나는데, 힌두교에서는 으레 신상들(무르티

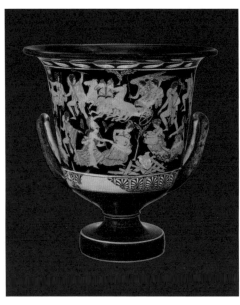

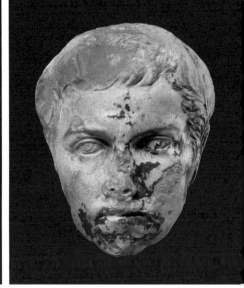

40

힌두교의 신상들
Hindu Murtis

힌두교에서는 신들이 무르티라고 하는 조각상 안에 들어가 있다고 믿는다. 이런 신상들 가운데 왼쪽과 오른쪽은 코끼리 머리를 한 가네샤의 신상이며 가운데는 크리슈나의 결성적 추종자인 가우랑가다.

로 알려진) 안에 남신이나 여신이 들어 있다고 믿는다. 신상을 만들 때는 그 안에 신이 들어가 살기에 적합하도록 특정한 의식이 따르는데, 사제로 하여금 신상의 눈을 뜨게 하여 볼 수 있도록 하는 것이 의식의 마지막 단계다. 많은 힌두교도들에게 신상의 보고 보이는 능력은 치성을 드리는 신자들이 그 안에 내재하는 신의 축복을 받을 수 있도록 한다는 점에서 매우 중요하다.

아브라함계 종교들이 선행한 다신교들을 모두 대체한 지역에서는 신들의 형상이 탈신성화의 과정을 거쳐 다른 관점에서 해석되는 경우가 많았다. 15세기 이탈리아에서 르네상스 인문주의의 출현은 신들을 묘사한 많은 작품들을 비롯해 고대 그리스·로마에 대한 더 높은 관심을 불러일으켰다. 르네상스시대의 수집가들은 고대의 조각 작품들을 모았을 뿐만 아니라 보티첼리나 미켈란젤로를 비롯한 당대의 예술가들에게 이러한 신들을 새로운 이미지로 만들어 달라고 주문했다. 새로운 신들의 형상은 예배를 돕기 위해 설치되기보다는 부자들의 정원과 대저택을 치장하기에 적합한 장식적 예술작품으로 인식되었다.

유럽이나 북아프리카, 서아시아에서 기독교 이전에 등장했던 종교의 신들은 현대 이교도 신앙의 출현에 특히 영향을 끼쳤

♦　힌두교에서 신을 표현한 형상으로 신의 화신化身이나 구체적 현시顯示를 의미한다.

힌두교의 신과 여신
Hindu Gods + Goddesses

힌두교에는 엄청나게 다양한 신들이 모여 있다. 하늘의 신 인드라와 같은 일부 신들은 힌두교의 바탕을 이루는 경전 『베다 *Veda*』에서 매우 중요한 존재였지만 이후 인기가 떨어졌다. 다른 신들은 각 지역에 특성화되어 있어 그 지역을 벗어나면 존재감이 별로 없었다. 현대 힌두교에서 가장 사랑받는 신은 라마나 크리슈나와 같은 아바타의 형태로 지상에 내려와 인류를 위협하는 악마들과 싸우는 비슈누다. 두 번째로 인기가 있는 신은 비슈누와 마찬가지로 위험한 존재들을 파멸시키는 파괴의 신 시바다. 힌두교 교리에서는 이 다양한 신들이 모두 브라만이라는 하나의 신적 존재에서 파생된 화신들이라고 주장한다. 따라서 아브라함계 종교와는 달리 힌두교에서는 여러 신을 숭배하는 것이 용인된다.

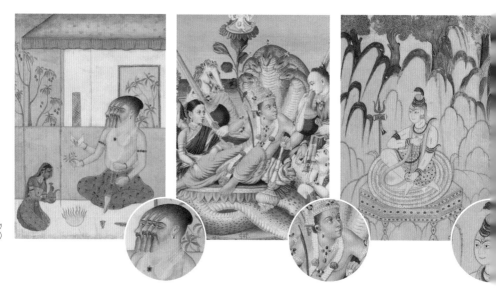

브라흐마 Brahma
창조의 신 브라흐마는 비슈누, 시바와 함께 삼신 일체설을 이룬다. 브라흐마의 네 개의 입이 네 개의 『베다』를 지었다고 전해진다.

비슈누 Vishnu
비슈누는 세계의 우주 질서가 위협받을 때 지상에 아바타의 형태로 나타나는 수호신이다.

시바 Shiva
파괴의 신 시바는 히말라야 카일라스산에 사는 수행자로 묘사된다.

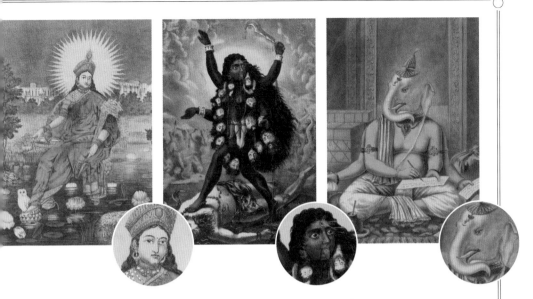

락슈미 Lakshmi
부와 행운의 여신 락슈미는 비슈누의
부인이며, 남편을 따라 여러 가지
모습으로 변신한다.

칼리 Kali
무시무시한 여신 칼리는 모성애뿐만
아니라 죽음과 파괴를 관장한다.

가네샤 Ganesha
보통 시바와 파르바티 사이에서
태어난 아들로 여겨지는 가네샤는
코끼리 머리를 한 모습으로 묘사되며
장애물을 제거하는 역할을 한다.

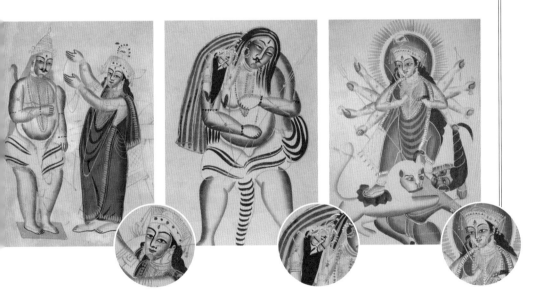

파르바티 Parvati
시바의 부인 파르바티는 사랑과
모성을 관장하는 자애로운 여신으로
알려져 있다.

사티 Sati
신화에 따르면 사티는 시바의 첫 번째
부인이었으며, 사후에 파르바티로
부활한 것으로 나온다.

두르가 Durga
두르가는 남신들이 대적하기 어려운
악마를 죽이기 위해 나타난 무시무시한
여신이다.

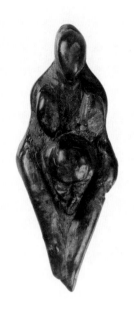

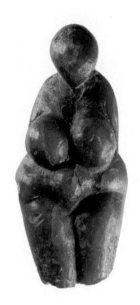

그리말디의 비너스
Venuses of Grimaldi

이탈리아 리구리아의 발치 로시 동굴에서 발견된 비너스 조각상들로 여성을 묘사하고 있다. 많은 현대의 이교도들은 이 조각상들이 여신들을 나타낸다고 생각하여 자신들의 종교 활동에 비너스 조각상을 활용하고 있다.

다. 이전의 신플라톤주의 철학자들과 마찬가지로 많은 현대 이교도들은 유대-기독교적 신을 거부하면서도 일원론 혹은 유일신교에 가까운 입장을 취하고 있다. 예를 들면 1975년 미국 캘리포니아에서 창시된 '세트 신전the Temple of Set'은 고대 이집트의 신인 세트가 인간에게 뛰어난 지적 능력을 부여하여 인류를 다른 동물들과 차별화한 진정한 신이라고 선전하고 있다. 여러 가지 해석이 가능하지만 '여신 운동the Goddess movement'의 구성원들은 보통 여신을 단일한 존재로 보고 구석기시대에 유럽과 아시아에서 만들어진 용도를 알 수 없는 작은 비너스상을 본떠 여신의 형상을 만든다.

현대 이교도들 사이에서는 신과 여신이 상호 보완 관계를 이루는 이신론二神論적 태도도 찾아볼 수 있다. 초기 위칸, 즉 마법 숭배자들이 이신론적 입장을 취했는데 이들의 신학 체계는 뿔 달린 남신과 지모신地母神을 중심으로 이루어진다. 이들은 남성과 여성이 균형을 이루는 성의 양극성을 믿으며, 영국의 신비주의자 디온 포춘이 제기한 '모든 신은 하나의 신이고 모든 여신은 하나의 여신'이라는 관점을 견지한다.

수십 년의 세월이 흐르고 사회적 태도가 진화하면서 많은 현대 이교도들은 다원론적 세계관을 명시적으로 인정하는 것이

판과 님프들

Pan and the Nymphs

부분, 1세기

탈리아 폼페이 이아손의
택에 있는 프레스코 벽화로
달린 목신 판이 세 명의
프와 함께 있는 모습을
사했다. 님프들 가운데
나는 리라를 연주하고 있다.

더 편하다고 생각하게 되었다. 2010년대에 와서 일부 이교도들은 '이교도'보다 '다신교도'로 불리는 것을 더 선호했다. 그들 대다수는 마음에 드는 신들을 절충적으로 숭배할 수 있다고 생각했다. 따라서 고대 이집트와 노르드, 힌두교 신학 체계에 등장하는 신들을 조합하여 맞춤형으로 만든 신을 믿는 사람들도 있다. 반면에 현대 이교도들 가운데 일부는 특정 지역의 기독교 이전 종교의 증거에 몰두하여 그 지역에서 유래한 단일 계보에 속한다고 생각되는 신들만 믿는다.

현대 이교도들이 숭배하는 대부분의 신들은 구대륙의 비기독교적 전통에서 나왔지만 어떤 신들은 고대 사회와 무관할 수도 있다. 예를 들면 위카의 '뿔 달린 신'은 고대 골Gaul족의 케르눈노스Cernunnos◆와 고대 그리스의 판Pan◆◆을 합성하여 만든 복합적인 인물이며, 근대 초기 상상력의 산물인 뿔 달린 악마가 기독교 이전 신들의 잔영임을 역사적으로 증명한다고 할 수 있다.

◆ 고대 골족이 사용한 언어에서 뿔을 의미하는 karnon에서 파생된 말로 머리에 뿔이 난 수사슴의 형상을 한 신이다.
◆◆ 그리스 신화에 나오는 반인반수의 신으로 머리에는 뿔이 나 있고 하체는 염소 모습이다. 목가적이고 즉흥적인 음악을 관장한다.

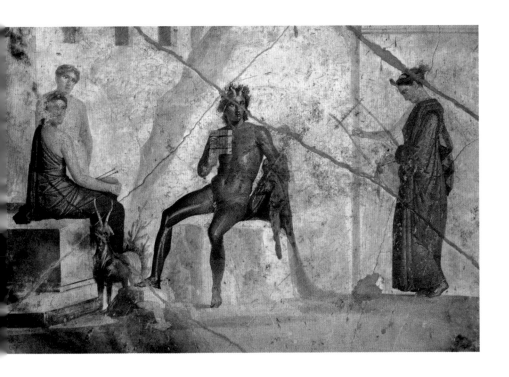

노르드의 신과 여신
Norse Gods + Goddesses

스칸디나비아의 노르드족은 여러 신을 믿었는데, 중세 아이슬란드 기독교인들이 관련 기록을 남겼다. 노르드 신화에 따르면 신들은 아사 Aesir 신족과 반 Vanir 신족, 이렇게 두 그룹으로 분류되고, 하나로 통합되기 전에 전쟁을 치렀다. 노르드의 신들은 덴마크의 오덴세 같이 지명에 흔적을 남겼을 뿐만 아니라 오른쪽의 〈오딘의 유령사냥〉(1872)을 그린 화가 페테르 니콜라이 아르보를 비롯해 여러 예술가들에게 영향을 끼쳤다. 오늘날 이런 신들은 현대의 이교도들에 의해 다시 숭배의 대상이 되었다.

오딘 Odin
아사 신족의 우두머리인 오딘은 시詩에서 죽음에 이르기까지 다양한 익들을 과잔하다

토르 Thor
오딘의 아들 토르는 천둥과 번개의 신으로, 널리 알려진 망치를 휘두르는 모습이다

티르 Tyr
티르는 하늘, 전쟁, 회의의 신으로 라그나뢰크 때 늑대 펜리르에게 한쪽 손을 잃는다

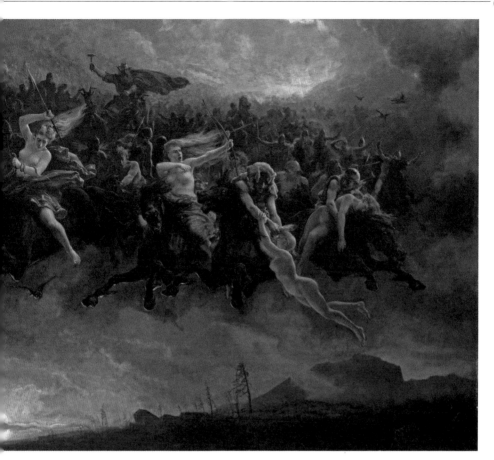

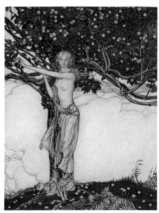

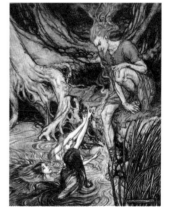

프리그 Frigg
오딘의 부인 프리그는 아사 신족의
대표 여신으로 여성과 사랑을
상장한다.

프레이야 Freyja
반 신족의 멤버 가운데 하나로 다산의
여신이자 가정의 수호여신이다.

로키 Loki
협잡꾼인 로키는 신들을 돕기도 하고
그들의 적을 보호하기도 하는 이중적인
캐릭터를 가지고 있다.

오늘날 이교도들 사이에서 인기 있는 또 다른 신 '그린 맨'은 중세 교회 건물에 새겨진 나뭇잎 형상의 머리가 기독교 이전 종교의 신을 나타낸 것이라는 20세기 학자들의 해석에서 나왔다.

기독교가 등장하기 이전에 살았던 선조들과는 달리 현대 이교도들은 초자연적인 존재의 실존을 당연시하지 않는 사회에 살고 있다. 일부 이교도들은 자신들이 믿는 신이 실제로 존재한다고 생각하지만 다른 이교도들은 신과 여신의 실체에 대한 다안적 설명을 제공한다. 또 다른 이교도들은 무신론자 혹은 불가지론자들로, 신이란 단지 인간 경험의 다른 측면을 상징할 뿐이라는 견해를 가지고 있다. 그리고 어떤 경우에는 융의 심리학 이론을 채택하여 신의 모습을 집단적 무의식에서 비롯된 원형*이라고 생각한다. 이와 같이 현대 이교도들이 신을 이해하는 방식은 매우 다양하다.

◆　카를 융이 인류학에서 차용한 개념으로 인류에게 보편적이고 반복적으로 나타나는 이미지를 뜻한다.

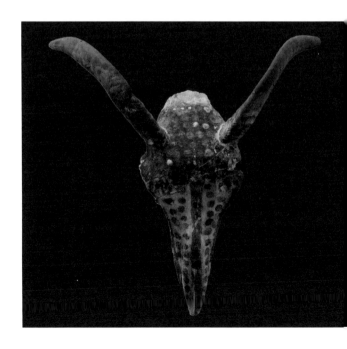

이집트 부크라니움

Egyptian Bucranium
기원전 1640년경 - 1550년경

부크라니움은 종교적 제물로 도살된 황소를 의미하는 장식용 모티프로 여기에 있는 뼈와 뿔은 채색이 되어 있다.

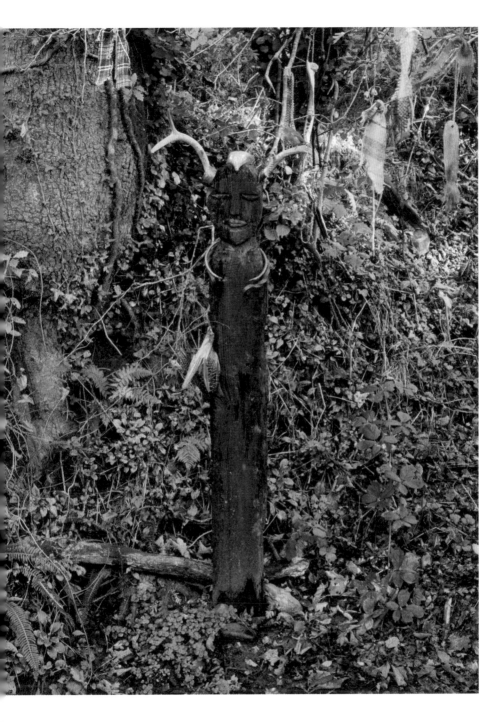

현대의 뿔 달린 신
Modern Horned God

자연적으로 샘물이 솟는 곳 옆에 현대적으로 복원된 켈트족의 신전에는 뿔 달린 신을
묘사한 말뚝이 있다. 이것은 웨일스 펨브룩셔에 위치한 카스텔 헨리스 철기시대 마을
유적지에 있다. 한편 철기시대 유럽에서 뿔 달린 신들을 얼마나 널리 숭배했는지는
불분명하다.

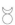

요루바족 오리샤
Yoruba Orishas

오리샤는 서아프리카의 요루바족과 아메리카에 있는 그들의 후손들 가운데 일부가 전통적으로 숭배해 온 신이다. 각각의 오리샤는 올로두마레Olodumare라고 하는 창조신에게 종속되어 있다. 요루바 종교의 핵심은 오리샤가 종교 의식을 통해 신자들에게 빙의하는 것이며, 이런 방식으로 오리샤와 인간은 정례적으로 소통을 한다. 여기에서는 나이지리아 오쇼보 에네의 싱고 사원에 봉헌된 목각들을 볼 수 있다.

오바탈라 Obatala
오리샤의 아버지로 간주되는
오바탈라는 흰옷을 입은 모습이며,
최초의 인류를 만들었다고 한다.

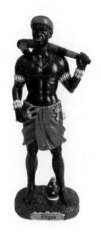

엘레구아 Elegua
엘레구아는 출입구를 통제하는
오리샤다. 일부 관습에 따르면 다른
오리샤를 만나기 전에 엘레구아를
반드시 거쳐야 한다.

오순 Osun
나이지리아에 있는 오순강을
지배하는 오리샤로 물, 순수, 관능,
사랑을 관장한다.

예만자 Yemanjá
요루바 교리에서 가장 두각을
나타내는 여신 중 하나로 바다의
오리샤이자 여성들의 수호여신이다.

샹고 Shango
양날 도끼에서 알 수 있듯이 샹고는
이전에 불과 천둥을 관장하는 인간의
왕이었다.

이베지 Ibeji
이베지는 쌍둥이 오리샤로 요루바
문화에서 쌍둥이가 갖는 여러 가지
특별한 의미를 나타낸다.

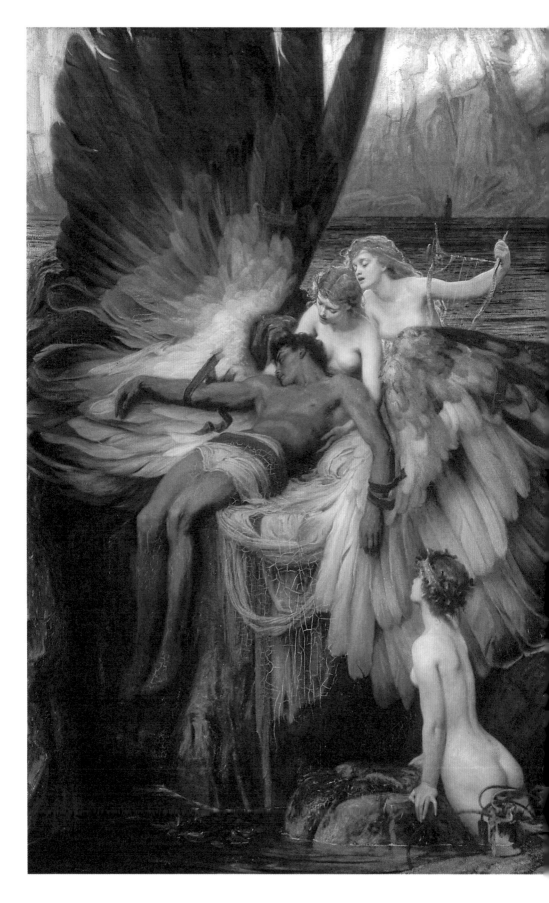

2

신화와 전설

> 그리하여 두 신이
> 천상에 떠 있는 다리에 서서
> 보석으로 장식된 창을 내리꽂아
> 소금물이 엉길 때까지 열심히
> 휘젓고 나서 창을 들어 올리니
> 창끝에서 소금물이 떨어져 쌓여
> 섬이 되었다.
>
> - 『고지키古事記』 1권 3장

인간 사회에서 신과 여신, 악마와 영웅의 이야기는
신화와 전설을 통해 등장한다. 여기에는 우주의 창조, 서사적 전쟁
그리고 때로는 세상의 종말 등이 들어 있다.
이런 설화들은 지금과 같은 삶과 사회가 왜 존재하게 되었으며
인간이 어떻게 살 수 있을까를 설명하면서 세계 도처의
인간 사회에서 이루어지는 다양한 종교 의식, 축제,
시각 예술의 기반을 제공한다.

신과 여신들을 믿는 공동체에서는 오랜 세월에 걸쳐 그들의 신앙과 관련된 풍부하고 복잡한 이야기들을 만들어냈다. 이런 설화들은 우주와 인류의 기원에 관한 주요 문제들을 다루면서 더 폭넓은 의미의 신화로 종합되었다. 다신교적 문화는 일반적으로 설화에 등장하는 더 거창한 우주론적 설화와 구분하기 위해 때로 '전설'이라고 하는 왕, 전사, 마녀를 포함한 인간들의 이야기를 만들어낸다. 그럼에도 불구하고 신화와 전설은 둘 다 공동체마다 가지고 있는 독특한 스토리텔링의 전통을 따르고 있기 때문에 둘 사이의 경계는 모호하다.

학자들은 오랫동안 신화의 목적에 대해 논쟁을 벌여왔다. 어떤 학자들은 신화의 기능이 주로 심리학적인 것으로, 사람들이 무의식적으로 가지고 있는 생각을 발현하는 데 도움을 준다고 주장한다. 또 다른 학자들은 신화가 인간이 병들어 죽는 이유, 엘리트들이 다른 모든 사람들을 지배하는 이유 등과 같이 있는 그대로의 현실 세계를 설명해 주거나 혹은 일상의 따분함으로부터 정신적인 도피의 기능을 하는 것으로서 개인보다는 사회와 더 관련이 깊다고 주장한다. 신화나 전설 속 이야기에 등장하는 인물들은 신들에 대한 경건한 태도를 장려하며 그것을 듣는 사람들의 행동에 영향을 미치는 하나의 본보기가 될 수 있다. 이처럼 신화는 다양한 층위와 방식으로 영향을 미친다.

신화나 전설은 주로 구전으로만 전승되었다. 문자가 광범위하게 보급된 오늘날에도 많은 공동체에서는 여전히 전통적인 구전 방식으로 자신들의 이야기를 전하고 있다. 그러나 같은 신화적 내러티브라고 해도 이야기하는 사람에 따라 다른 이야기로 바뀌는 등 구전 방식은 다양하게 변용된 이야기를 만들어낼 수 있다. 또한 구전으로 전승되는 신화들은 종교적 변화와 함께 유실될 위험을 안고 있다. 고대 이집트의 신과 여신들에 관해 많이 알려지지 않은 이유는 문자를 기반으로 한 문화에서 기원했음에도 이집트인들 스스로가 확장된 이야기를 기술하지 않았기 때문이다. 오늘날 가장 잘 알려진 이집트 신화들 가운데 하나는 1세기 혹은 2세기 초 그리스 역사가 플루타르코스가 기술한 문헌을 통해 전해 내려오는데, 오시리스의 사지가 동생인 세트에 의해 산산이 흩어지자 그의 부인 이시스가 하나로 꿰어 맞췄다는 이야기다.

일부 사회에서는 신화를 문자로 기록하였고, 고정된 형태

◀ p. 52

이카로스를 위한 애도
The Lament for Icarus
허버트 드레이퍼, 1898년경

고대 그리스 전설을 묘사한 이 그림에서 이카로스는 크레타 섬에 있다가 날개를 달고 탈출하지만 태양에 가깝게 다가가 밀랍에 녹아 죽게 된다.

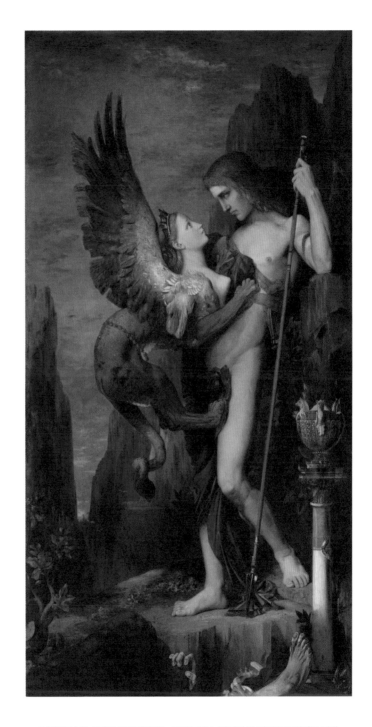

오이디푸스와 스핑크스
Oedipus and the Sphinx
구스타브 모로, 1864년

오이디푸스와 스핑크스가 대결하는 고대 그리스 전설의 한 장면을 묘사하고 있다. 오이디푸스 발밑에 놓인 시체는 수수께끼를 맞히지 못해 스핑크스에게 잡아먹힌 희생자를 나타낸다.

파리스의 심판
The Judgement of Paris

1630년대 플랑드르의 화가 페테르 파울 루벤스가 그리스 신화의 한 장면을 그린 회화 작품이다. 여기에서 트로이의 왕자 파리스는 세 여신, 즉 아테네, 아프로디네, 헤라 가운데 가장 아름다운 여신에게 황금 사과를 주어야 한다.

1. 아테나

2. 아프로디테

3. 헤라

4. 황금 사과

5. 헤르메스

6. 트로이의 왕자 파리스

7. 복수의 여신들 가운데
 하나인 알렉토

로 전승될 수 있었다. 예를 들면 8세기 일본에서는 『고지키古事
記』와 『니혼쇼키日本書紀』가 쓰였는데, 이 두 문헌은 신들이 일본
과 일본 백성을 만든 과정을 설명하는 창조 신화를 담고 있다.
이런 이야기들은 태양신인 아마테라스의 자손이 일본 천황이 되
는 과정을 서술하여 신화가 그것을 전승하고 전파하는 사람들
의 정치적 목적을 반영하는 방식을 보여준다.

우리에게 잘 알려진 『일리아드*Iliad*』와 『오디세이아*Odyssey*』
에서 보듯이 전설 속 이야기들 역시 문자로 기록되었다. 두 서사
시 모두 기원전 8세기 혹은 7세기에 그리스의 눈먼 시인 호메로
스가 쓴 것이다. 『일리아드』는 트로이 전쟁 때 그리스 전사들의
활약상을 서술하고 있고, 『오디세이아』는 이러한 영웅들 가운데
한 사람인 오디세우스 왕이 전쟁이 끝난 뒤 고향 이타카로 돌아
가는 여정에 초점을 맞추고 있다. 이야기 속 주인공들은 모두 인
간이며 신과 여신들은 이들을 훼방하거나 도와주는 존재로 등
장한다. 예를 들면 『오디세이아』에서 바다의 신 포세이돈은 자
신의 아들 폴리페모스의 눈을 멀게 한 것에 대한 복수로 오디세
우스의 여정을 반복해서 지연시킨다. 요컨대 호메로스의 서사시
는 인간 세계와 신들의 세계 사이의 복잡한 상호 작용을 기술하
고 있다.

다신교 사회는 그들의 신화와 전설을 시각적 형태로 묘사
하거나 노래와 춤, 연극을 통해 재연해왔다. 고대 그리스의 극작

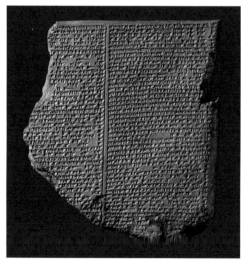
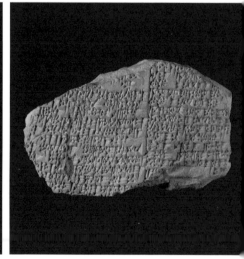

호메로스 작품 낭독
Reading from Homer
로렌스 앨마 태디마, 1885년
고대 그리스 청년이 호메로스의
서사시를 낭독하고 있다.

가들은 인간과 신의 행적을 다루는 작품들을 창조하였는데, 기원전 5세기에 쓰인 에우리피데스의『바카이*Bacchae*』◆는 술과 종교적 열락을 관장하는 디오니소스의 이야기를 담고 있다. 극 중에서 디오니소스는 이전에 디오니소스 축제를 금지시킨 테베의 왕 펜테우스를 응징하려는 계획의 일환으로 테베 시민들이 자신을 숭배하도록 선동한다. 결국에는 자신을 광적으로 숭배하는 집단을 만드는 데 성공하고 이들이 결국 펜테우스의 사지를 찢어 죽인다. 많은 그리스 예술가들의 작품에도 이런 장면들이 등장했다.

기술 혁신으로 가용 매체의 형태가 다양해지면서 종교적인 이야기를 표현하는 새로운 방식들이 채택되었다. 대표적인 예로 오늘날 힌두교의 쿠르크셰트라 전쟁 설화를 담은『마하바라다 *Mahabharta*』라는 제목의 서사시가 있다. 이 설화는 회화, 조각, 인형극, 무용 등 여러 매체로 표현되었으며 20세기 인도에서는 이 오래된 이야기를 각색하여 만든 영화가 여러 편 개봉되기도 했다. 호메로스의 작품들과 마찬가지로『마하바라다』는 인간인 전사들의 업적을 다루는 한편, 다양한 신들의 이야기 특히 크리슈나 신을 강조하여 다루고 있다.

◆　Bacchae(Βάκχαι)는 '바쿠스 신의 시녀들'이라는 의미를 담은 비극으로 아테네의 극작가인 에우리피데스가 마케도니아에 체류하던 시기에 쓴 것으로 전해진다.

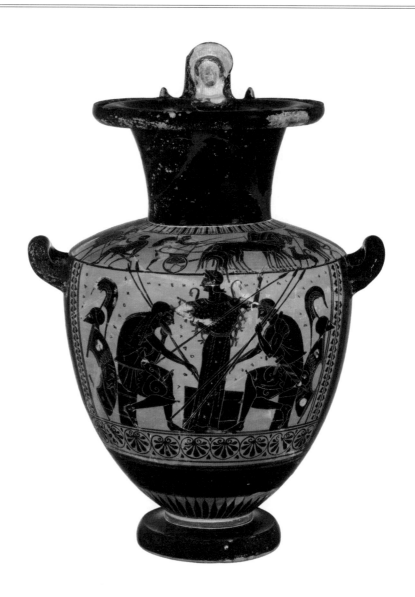

호메로스의 영웅들
Homeric Heroes

눈먼 시인 호메로스에 대해서는 별로 알려진 게 없지만, 그는 고대 그리스의 가장 유명한 두 편의 서사시 『일리아드』와 『오디세이아』의 저자로 전해진다. 호메로스의 서사시에 나오는 장면들은 고대 그리스인들에 의해 기원전 510년경에 만들어진 이 테라코타 물동이를 비롯해 다양한 예술 작품의 소재가 되었다. 엑세키아스가 그린 검은색 인물은 트로이 전쟁에서 싸운 아킬레우스와 아이아스다.

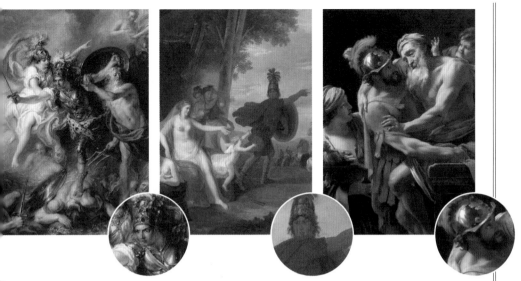

아킬레우스 Achilles

를 앙투안 쿠아펠의 〈아킬레우스의 ㅔㄴㅗ〉(1737)는 트로이의 왕자 헥토르를 ㅇㅣㄴ 그리스 전사 아킬레우스의 모습을 ㅣ고 있다.

헥토르 Hector

아담 프리드리히 에서는 〈안드로마케에 작별을 고하는 헥토르〉(1760)에서 참전하는 트로이 왕자를 그리고 있다. 헥토르가 죽임을 당한 뒤에 그의 시신은 트로이 시민들 앞에서 운구가 시작되었다.

아이네이아스 Aeneas

파괴된 도시를 탈출하는 트로이의 전사를 그린 시몽 부에의 〈트로이에서 도망치는 아이네이아스와 그의 아버지〉(1653). 아이네이아스는 이후 베르길리우스의 『아이네이스 Aeneis』의 주인공이 된다.

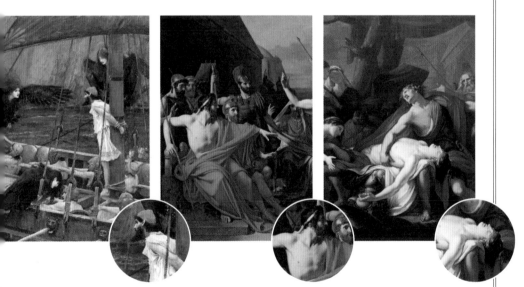

오디세우스 Odysseus

ㅗ디세우스 왕은 전쟁에서 귀환하는 ㅈㅜㅇ에 존 윌리엄 워터하우스가 그린 ㅇㅜㄹ리시스와 세이렌〉(1891)에 나오는 ㅔ이렌을 비롯해 많은 괴물들을 만난다.

아가멤논 Agamemnon

미셸 마르탱 드롤랭의 〈아킬레우스의 분노〉(1810)에 등장하는 아가멤논은 미케네의 왕이다. 트로이 전쟁에서 그리스 연합군을 지휘했지만 고국으로 돌아온 후 살해된다.

파트로클로스 Patroclus

개빈 해밀턴의 〈파트로클로스의 죽음을 슬퍼하는 아킬레우스〉(1763)는 절친인 파트로클로스의 죽음에 슬퍼하는 아킬레우스를 보여주고 있다. 그는 헥토르를 죽이는 것으로 복수한다.

랑기와 파파
Rangi and Papa
마크 파초우

마오리족 전통 신화에 나오는 땅의 여신 파파와 하늘의 신 랑기를 그리고 있다. 마오리족의 우주론에서는 이 두 신이 강제로 이별함으로써 땅과 하늘이 나뉜 것으로 나온다.

신화의 가장 일반적인 형식은 태초, 즉 세계와 인류가 존재하게 된 과정을 다루는 것이다. 뉴질랜드의 마오리족 설화에서도 이러한 창조 신화의 사례를 찾아볼 수 있다. 다른 폴리네시아 전통 사회의 신화들과 유사성을 가지고 있는 이 신화는 하늘의 신 랑기Rangi와 땅의 여신 파파Papa가 서로 밀착하게 된 과정을 묘사한다. 그들의 자녀인 다른 신들은 이 둘 사이에 끼어 자유롭게 움직일 수 없었고 결국 부모를 떼어 놓기로 한다. 그들은 타네Tane 신을 부추겨 거대한 나무의 형태로 바꾼 다음 랑기를 들어 올려 파파에게서 떼어 놓는다. 이렇게 떨어진 두 신은 서로를 그리워하며 우는데, 이들의 눈물은 안개와 비로 증명되었다.

또 다른 창조 신화는 앞서 언급한 『고지키』와 『니혼쇼키』에 나온다. 여기서는 태초에 하늘과 땅이 어떻게 분리되었는가를 다루고 있으며 그 뒤에 최초의 신들, 즉 카미kami가 등장하는 과정을 전해준다. 이들 가운데 이자나기와 그의 여동생인 이자나미는 창으로 원시 바다를 휘젓고 그 결과 소금물이 응고되어 섬을 형성한다. 남매는 섬으로 올라가고 이자나미는 더 많은 카미를 낳다가 죽는다. 여동생의 시신이 썩어가는 것을 보고 이자나기는 물에 들어가 몸을 씻는데 이때 그의 몸에서 카미들이 튀어나온다. 여기에는 태양신 아마테라스도 있는데, 그가 자신의

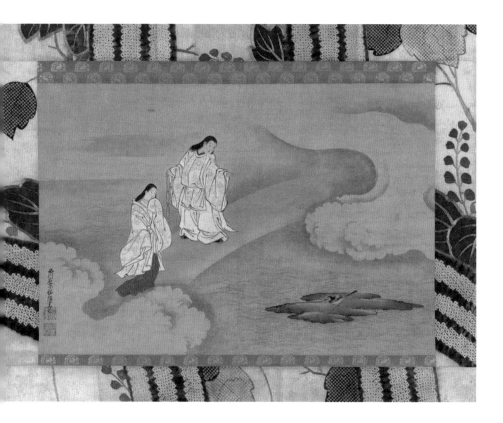

신 이자나기와
신 이자나미
e God Izanagi and
oddess Izanami

시카와 스케노부, 18세기

도의 우주 생성론에 나오는
장면으로 이자나기와
자나미 남매가 바다에서 섬을
드는 것을 그리고 있다.

손자를 지명하여 일본을 다스리도록 한다.

　세상의 끝을 다루는 종말론에 관한 신화도 여러 지역에서 나타난다. 가장 극적인 종말론적 신화는 북유럽 스칸디나비아인들의 라그나뢰크Ragnarök 이야기다. 이 이야기는 13세기에 와서 아이슬란드 기독교도들에 의해 문자로 기록되었고 형식적으로 기독교적 종말론의 영향을 받았을 수도 있지만, 돌에 새겨진 라그나뢰크 장면들은 기독교 이전의 노르드인들 사이에 널리 퍼져 있던 신화임을 시사한다. 라그나뢰크 이야기는 3년 동안 계속되는 겨울, 세상을 뒤덮는 화재, 땅이 바다로 가라앉는 것, 거대한 늑대인 펜리르가 태양을 가려 빛이 사라지는 것 등 네 차례의 대재앙이 닥칠 것이라고 경고한다. 신들은 거인족 적군인 요툰Jötunn과 맞서게 되며 오딘은 펜리르와 싸우다 죽게 된다. 토르는 미트가르트Midgard 뱀을 죽이는 데 성공하지만 그 독에 목숨을 잃는다. 마침내 거대한 불길이 모든 것을 집어삼키면서 세상을 파괴한다. 하지만 잿더미를 뚫고 바다에서 새로운 세상이 솟아오르게 된다.

헤라클레스의 열두 가지 과업
The Twelve Labours of Hercules

로마인들에게는 헤르쿨레스, 그리스인들에게는 헤라클레스로 알려진 이 영웅은 고대 전설에 나오는 가장 인기 있는 인물 가운데 하나다. 그리스 신화에서 그는 제우스 신과 인간 알크메네 사이에서 태어

네메아의 사자 Nemean Lion
첫 번째 과업은 네메아의 사자를 퇴치하는 것이었다. 이 사자는 칼로 벨 수 없기 때문에 커다란 몽둥이로 때리고 목을 졸라 죽였다.

레르나의 히드라 Lernaean Hydra
두 번째 과업은 머리 하나가 잘릴 때마다 또 다른 머리가 자라나는 레르나 호수의 뱀 히드라를 죽이는 것이었다.

케리네이아의 암사슴 Ceryneian Hind
세 번째 과업은 케리네이아의 암사슴을 잡아 미케네의 왕인 에우리스테우스에 가져다주는 것이었다.

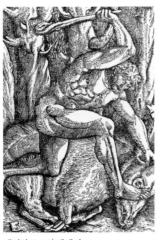

에리만토스의 멧돼지 Erymanthian Boar
네 번째 과업은 에리만토스의 멧돼지를 잡아 쇠사슬로 묶은 다음 미케네로 끌고 가서 에우리스테우스 왕에게 바치는 것이었다.

아우게이아스의 외양간 Augean Stables
다섯 번째 과업은 짐승의 배설물로 더럽혀진 아우게이아스의 외양간을 청소하는 것이다. 이를 위해 헤라클레스는 인근 강의 물줄기를 끌어다가 외양간을 통과하노록 했니.

스팀팔로스의 새들 Stymphalian Birds
여섯 번째 과업은 사람을 잡아먹는 스팀팔로스의 새들을 잡아 죽이는 것이었다. 헤라클레스는 히드라의 피를 묻힌 화살을 쏘아 몇 마리를 떨어뜨린다

난 아들로 반신반인의 존재다. 엄청난 괴력의 소유자로서 일련의 과업을 수행하는 의무를 부여받은 것으로 알려진다.

레타의 황소 Cretan Bull
곱 번째 과업은 크레타 섬에 큰
해를 입힌 거대한 황소를 잡아
케네로 가져가는 것이었다.

디오메데스의 암말들
Mares of Diomedes
여덟 번째 과업은 트라키아의 왕
디오메데스 소유의 사람을 잡아먹는
사나운 암말들을 훔치는 것이었다.
그는 이 과정에서 왕을 죽이게 된다.

히폴리테의 허리띠 Belt of Hippolyta
아홉 번째 과업은 아마존의 여왕인
히폴리테의 허리띠를 회수해
에우리스테우스의 딸인 아드메테
공주에게 돌려주는 것이었다.

리온의 소들 Cattle of Geryon
번째 과업은 괴물 게리온이 소유한
들을 훔치는 것이었다.

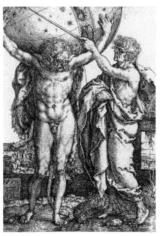

헤스페리데스의 황금 사과
Golden Apples of the Hesperides
열한 번째 과업은 제우스의 황금
사과를 훔치는 것이었다. 이 사과들은
헤스페리데스라는 요정들이 지키고
있었다.

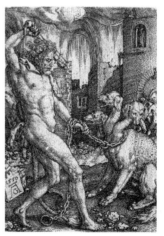

케르베로스 Cerberus
마지막 과업은 하계로 내려가 머리가
셋 달린 경비견 케르베로스를 잡아
에우리스테우스 왕에게 가져가는
것이었다.

◀ **오딘과 펜리르와 프레위르와 수르트**

Odin and Fenrir and Freyr and Surtr

에밀 되플러, 1905년경

라그나뢰크 전투에서 오딘과 프레위르가 괴물들과 싸우는 장면을 담고 있다.

▶ **라그나뢰크 이후**

After Ragnarök

에밀 되플러, 1905년경

독일 화가 되플러는 라그나뢰크 이후 다시 탄생한 세계를 그리고 있다.

이 신화의 결말은 기독교 이전의 노르드인들이 비아브라
계 종교를 믿는 사회에서 알려진 윤회적 우주관을 가지고 있
을 가능성을 시사한다. 예를 들면 『푸라나*Purana*』로 알려진 힌
교 경전은 우주가 어떻게 유가*yuga*◆ 혹은 시대의 순환 주기를
복하는지 설명한다. 세대를 거듭하면 이전 세대보다 더 나빠
는데 인간이 신에 대한 의무를 대부분 망각한 현재, 즉 칼리
가*Kali yuga*◆◆가 가장 나쁘다. 많은 힌두교도들이 비슈누 신이
마를 탄 전사 칼키*Kalki*의 모습으로 환생하여 우주를 정화하
우주의 순환 주기를 처음부터 다시 시작하도록 만든다고 믿
것은 바로 이런 이유 때문이다.

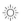

현대 이교도 신앙에 관여하는 많은 사람들은 어렸을 때 신화
전설에 매료된 적이 있다고 이야기한다. 그러나 이들은 과학
탐구를 통해 우주 생성론과 우주론을 이해하는 상황에서 성
했기 때문에 고대 신화를 진실이라고 믿는 대신에 이런 이야
들을 지혜의 원천으로 삼는다. 예를 들면 일부 이교도들이나

◆　　리그베다에서는 '시대'를 의미하는 용어로 쓰이고 있으며 마하바라다
　　서는 '창조와 파괴의 순환 주기'라는 의미로 쓰였다.

◆◆　칼리Kali는 갈등, 불화, 다툼 등을 의미하는 말로 칼리 유가는 '악마의
　　대' 혹은 '어둠의 시대'라는 의미를 가지고 있다.

니숨바를 공격하는 칼리
Kali Attacking Nisumbha
1740년경

인도에서 그려진 것으로
보이는 이 그림에서 힌두교 여신
칼리가 녹색 아수라, 즉 괴물
니숨바를 죽이고 있다. 신들이
아수라를 죽이는 모습은
힌두교에서 흔히 볼 수 있는
장면이다.

독교 이전 게르만어를 쓰는 민족이 숭배했던 신을 믿는 사람들은 라그나뢰크를 환경 악화가 가져올 위협에 대한 경고로 받아들인다. 다른 곳에서는 고대 신화를 개인적으로 공감하는 방식으로 해석하기도 한다. 실제로 많은 동성애자와 양성애자들은 고대 메소포타미아의 『길가메시 서사시 *Epic of Gilgamesh* 』에 나오는 영웅 길가메시와 '야만인' 엔키두의 동반자 관계처럼 동성 간의 관계로 해석될 수 있는 신화에 관심을 보여 왔다.

일부 현대 이교도들은 19세기와 20세기 초 학자들의 견해를 근거로 더 앞선 기독교 이전 시대 신화의 흔적을 발견할 수 있다는 희망을 가지고 기독교 시대에 기록된 전설과 설화에 관심을 돌렸다. 동유럽의 고대 슬라브어를 쓰는 민족과 서유럽의 고대 켈트어를 쓰는 민족들의 신화를 찾으려는 노력이 바로 그런 사례에 해당한다. 웨일스의 마비노기온 Mabinogion ◆ 과 아일랜드의 얼스터 사이클 Ulster Cycle ◆◆ 같은 중세의 문헌에 나오는 인물들은 원래 신이었다는 것이 일반적인 주장이다. 따라서 이런

◆　12-13세기에 기록된 웨일스의 구비 설화로 아서왕의 전설이 들어 있는 『영국설화집 *Matter of Britain* 』에 수록되어 있다.
◆◆　중세 아일랜드의 영웅 설화집으로 과거에는 Red Branch Cycle로 불렸다.

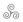

토르
Thor

마르텐 에스킬 빙게의 〈거인들과 싸우는 토르〉(1872)에서 토르는 노르
드족의 천둥과 번개의 신이다. 오딘 신과 여자 거인 요르드 사이에
태어난 토르는 난쟁이가 만든 망치 묠니르를 휘두르는 용맹한 전사다.
9세기에서 11세기 사이, 고대 노르드의 종교를 믿는 많은 사람들은 이
망치를 의미하는 펜넌트를 걸고 나녔다.

크빈네비 부적 Kvinneby Amulet
스웨덴 욀란드 섬에서 발견된
11세기의 부적으로, 토르와 그의
망치의 보호를 간청하는 내용의 룬
문자가 새겨져 있다.

오딘에게 바치는 제물
Sacrifice to Odin
룬 문자가 새겨진 이 돌은 고틀란드
섬에서 발견되었다. 고대 노르드족의
대표적인 신인 오딘과 프레위르,
그리고 토르를 묘사한 것으로
해석되었다.

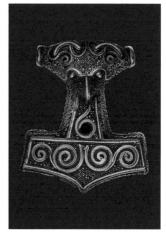

스코네 망치 Skåne Hammer
스웨덴 스코네주에서 나온 은제
묠니르로 금줄 세공이 되어 있다.
윗부분은 부리와 눈이 튀어나온,
먹이가 되는 새의 머리다.

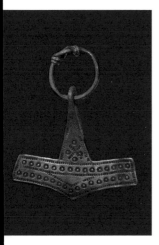

부적 Amulet
덴마크 보른홀름 섬 뢰메르스달에서
발견된 9세기 묠니르 은제 부적이다.
윗부분의 고리는 이것을 줄에 꿰어
목에 걸었을 가능성을 시사하고 있다.

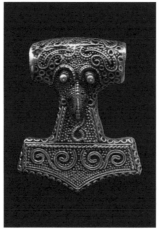

히든의 펜던트
Heathenry Pendant
묠니르를 모방한 현대의 펜던트로
기독교 이전의 게르만 신들을
숭배하는 현대 이교도 종교인 히든의
신자들이 많이 걸고 다닌다.

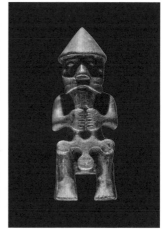

에이라르란드 조각상
Eyrarland Statue
아이슬란드 아쿠레이리 인근에서
발견된 에이라르란드 조각상은 토르와
그의 유명한 묠니르 망치를 묘사한
것으로 해석되어 많은 현대 히든들이
이것을 걸고 다닌다.

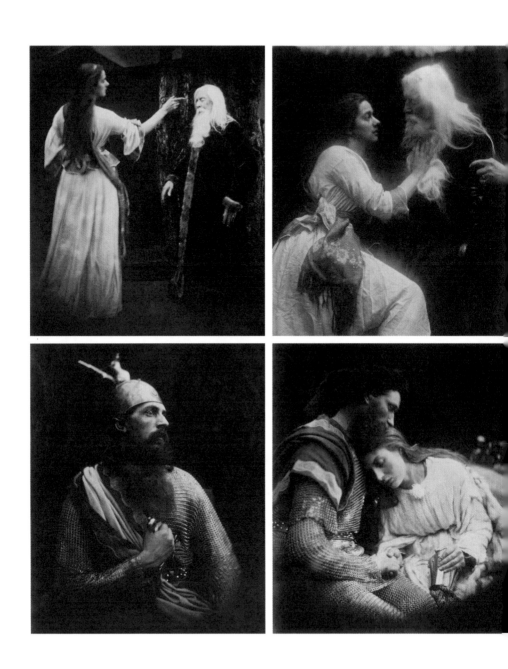

『국왕목가』

Idylls of the King

줄리아 마거릿 케머런, 1074년

빅토리아시대 영국의 가장 뛰어난 시인들 가운데 하나인 앨프리드 테니슨 경은 아서왕의 전설에서 영감을 받아 역사시 『국왕목가』를 1859년에 출간했다. 그리고 시집의 재출간을 위하여 1874년 사진작가 줄리아 마거릿 케머런에게 이미지 제작을 의뢰했다.

설화들과 거기에 부수된 이야기들이 현대 이교도 신앙의 형태로 흡수되었다. 초창기의 학자들과 현대 이교도들은 아서왕과 성배를 찾는 여정에 초점을 맞춘 아서왕의 전설이 갖는 기독교 이전의 의미를 탐구해왔다. 영국에서 가장 많이 알려진 이교도인 드루이드교도 가운데 한 사람은 자신을 아서왕이라고 칭하고 엑스칼리버라는 칼을 가지고 다니며 자신을 따르는 사람들을 '충성스러운 아서왕의 군대'라고 부른다. 아서왕 이야기가 기독교적 맥락에서 쓰였다는 사실은 많은 이교도들이 현대 이교도 신앙의 제의에서 의미 있게 사용하는 이미지, 상징, 용어를 찾는 데 있어서 문제가 되지 않는다. 어떤 이교도들은 가톨릭 신자인 존 로널드 톨킨의 판타지 소설이나 불가지론자인 로버트 하인라인의 공상 과학 소설 같은 최근의 이야기에 관심을 갖는다. 예를 들면 1960년대 미국에서 창립된 이교도 집단 만국 교회Church of All Worlds는 1961년에 발표한 하인리인의 소설 『낯선 땅의 이방인Stranger in a Strange Land』에 나오는 가상의 종교에서 교회의 이름과 기본적인 조직 구조를 따왔다.

오늘날의 '신화'는 단순히 사실이 아닌 주장을 의미할 수도 있다. 현대 이교도 공동체에서 유행하는 특정한 내러티브들이 있는데 이런 것들은 지어낸 이야기의 영향력을 과시하며 고고학자들과 역사가들 대다수가 거짓이라고 주장하는 과거 역사에 관한 이야기를 전파한다. 그중에서도 가장 잘 알려진 사례는 20세기 중후반에 걸쳐 초기 위칸들 사이에서 특히 유행했던 주장이다. 이들은 자신들의 종교가 신흥 종교가 아니라 구석기시대 수렵·채집 부족들 사이에 뿌리를 둔 고대 종교라고 주장했다. 이것이 사실이라면 위카는 현존하는 가장 오래된 종교가 될 것이다. 이 고대 종교는 신자들이 '시련의 시기'라고 부르는 기독교 시대에 박해를 받아 위카의 뿔 달린 신은 마귀로, 신자들은 사탄 같은 마녀로 취급되었다. 이것은 위칸들 스스로 꾸며낸 이야기가 아니었으며, 19세기와 20세기 초에 쥘 미슐레와 마거릿 머레이 같은 학자들이 16세기와 17세기의 마녀재판을 설명하는 과정에서 제시된 견해를 근거로 한 것이다. 1950년대에 초기 위칸들은 널리 알려진 이러한 역사적 이론들을 차용하여 자신들의 기원 신화로 삼았다. 그러나 20세기 후반의 역사 연구를 통해 유럽에는 조직된 마녀들의 종교가 없었다는 것이 밝혀졌고 대다수 위칸들도 자신들의 종교가 역사적 사실에서 영감을 받기

는 했지만 결국에는 신흥 종교라는 것을 인정했다.

또 다른 현대 이교도 신앙의 주장으로 미국 학자인 신시아 엘러의 '원시 모권제matriarchal prehistory'가 있다. 여신 운동Goddess movement♦에서 인기가 있는 이 주장은 선사시대 대부분의 기간 동안 여성을 중심으로 사회가 구성되었고 여신들을 숭배하였으며 지구와 조화를 이루며 살았다는 믿음이다. 이들의 해석에 따르면 기원전 3000년경에 가부장적 세력이 폭력적으로 권력을 잡고 남성 위주의 지배와 남신 중심의 신앙을 도입하면서 평온했던 시절은 끝이 났다. '시련의 시기'에 관한 위칸들의 주장처럼 여기서도 초기 학자들의 견해, 그중에서도 리투아니아계 미국인 고고학자인 마리야 김부타스의 견해에 의존하는데, 그녀가 제시한 개념은 다양한 이교도들이 수용하고 있으며 영적인 의미를 고취한다. 그러나 엘러 같은 학자들이 지적한 것처럼 '신화'는 고고학적 증거를 매우 선택적이고 관념적으로 해석하는 데서 기인하며 유럽의 선사시대에 대한 새로운 해석들을 따라잡지 못하고 있다.

이러한 이야기들은 과거의 사건들을 정확하게 서술하는지 여부와 관계없이 많은 이교도들이 세상에서 자신들의 위치를 가늠하게 하는 의미 있는 지침을 제공하며, 다른 비아브라함계 종교들의 전승 신화나 전설들과 매우 유사한 역할을 한다.

♦ 북아메리카, 서유럽, 오스트레일리아, 뉴질랜드 등에서 1970년에 등장한 영성 운동으로 남성 중심의 세계에 대항하여 여신과 여성을 신앙의 대상으로 삼는다.

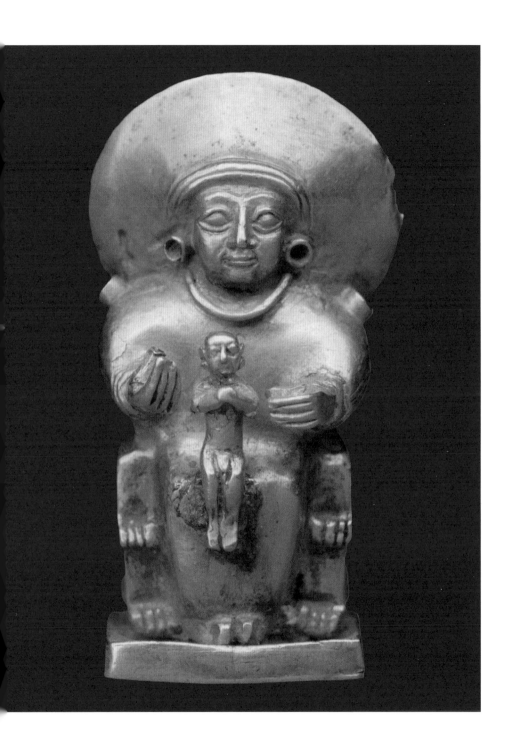

히타이트의 여인과 아이
Hittite Woman and Child

기원전 14세기에서 13세기 사이에 만들어진 것으로 보이는 이 작은 금제 동상은 납형법蠟型法으로 주조되었다. 아나톨리아 반도에 살던 히타이트족이 만들었으며 목에 걸던 부적으로 보인다 앉아 있는 인물은 여신으로, 그녀의 머리는 태양을 상징한다.

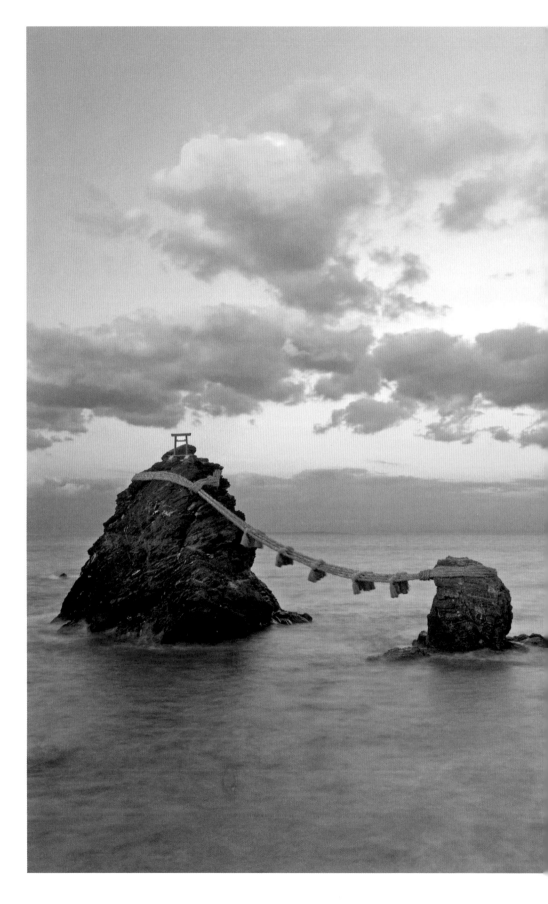

3

신성한 자연

> 오, 라토나의 딸,
> 어머니가 델로스의
> 올리브나무 근처에서 낳은
> 위대한 유피테르의 장녀
> 산과 푸른 숲과 외딴 곳
> 그리고 소리 내며 흐르는 시내를
> 지배하는 여신이여
>
> - 카툴루스, 『디아나 여신에게 바치는 노래*Song to Diana*』 시집 34절

신은 물질계 자체의 구조 속에 존재한다고 오랫동안 인식되었다.
강, 호수, 샘, 나무, 바위, 산 등은 정령들과 신들 혹은
이런 존재의 화신들이 머무르는 성스러운 장소로 여겨졌다.
광역 도시, 그리고 웅장한 사원이 있는 지역 사회에서도
많은 공동체들이 이러한 자연 공간을 특별히
신성한 곳으로 여겨 보호하고 있다.

초기 기독교도들은 이교도들이 저지른 가장 큰 실수 가운데 하나가 신 자체를 숭배하기보다는 신의 창조물을 숭배하는 것이라고 생각했다. 그 이후로 많은 기독교도들은 바위나 강, 샘, 나무 등에 예배를 드리는 것에 특히 우려를 나타냈다. 11세기 초 영국요크의 대주교 울프스탄은 사람들이 아직도 나무와 샘에 예배를 드린다고 개탄하면서 이런 행위는 악마의 꼬임에 넘어가 우상을 숭배하는 것이라고 주장했다. 비록 울프스탄 같은 일부 기독교도들이 불만을 나타내긴 했지만 많은 지역 공동체에서는 자연 공간과 사물에 신성함이 내재되었음을 인정했다. 이런 공동체의 구성원들에게 신은 본래부터 초월적이거나 구체적인 현실과 유리된 채 존재하는 것이 아니라 오히려 현실 그 자체에 내재된 것이었다.

비아브라함계를 이해하는 기독교적 틀을 물려받은 많은 초기 종교학자들은 자연을 신성시하는 것을 '원시적' 행태로 보고 무시했다. 그러나 영국의 인류학자인 에드워드 타일러는 이러한 행위를 이해하려고 노력했던 선구적인 학자들 가운데 한 사람이다. 그는 무생물에도 초자연적인 정령이 깃들어 있다는 믿음을 의미하는 애니미즘, 즉 물활론物活論이라는 말을 만들어냈다. 후대의 학자들은 이러한 개념이 너무 단정적이라며 인정하지 않았지만, 일부 학자들은 이 말을 복원하기 위해 노력했다. '뉴 애니미즘'은 인간이 동물, 식물, 바위, 비물질적인 정령 등 다른 존재들과 관계를 맺는 삶을 추구하는 세계에 접근하는 방법을 설명한다. 이런 태도는 많은 사람들에게 종교 활동의 근본적인 목적은 자신을 둘러싼 세계와 건강한 관계를 형성하고 유지하는 데 있음을 보여주는 것으로, 기독교가 '페이건'이라고 이름붙인 여러 종교들에서 흔히 볼 수 있다.

◀ p. 74

메오토 이와
夫婦岩

메오토 이와, 즉 부부 바위는 일본 이세 해안의 후타미 오키타마 신사에 있다. 두 바위 사이를 이어주는 시메나와는 이 바위가 카미가 사는 곳임을 의미한다.

자연 현상을 신성시하는 태도는 고대 사회에서 주로 볼 수 있다. 그리스인들은 특정한 신을 모시던 숲속에 신전을 지었는데, 일례로 포세이돈의 신전은 그리스의 칼라우레이아의 숲 한가운데 있다. 나무나 강, 그리고 자연 경관을 이루는 다른 요소들은 초자연적 존재인 요정들이 사는 곳으로 여겨졌다. 그리스·로마 시대의 작가들은 유럽의 북쪽에 있는 마을에서 이와 유사하게 숲

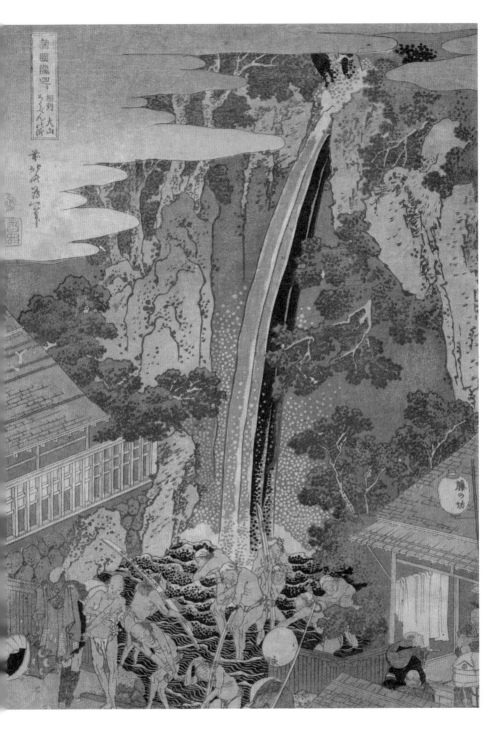

사가미현 오야마의 로벤 폭포

Roben Waterfall at Oyama in Sagami Province

가쓰시카 호쿠사이, 1827년경

신도에서는 카미의 처소에 접근하기 전에 몸을 정화하는 것이 일반적이다.
폭포는 이러한 정화 의식을 하기에 이상적인 곳으로 간주되었다.

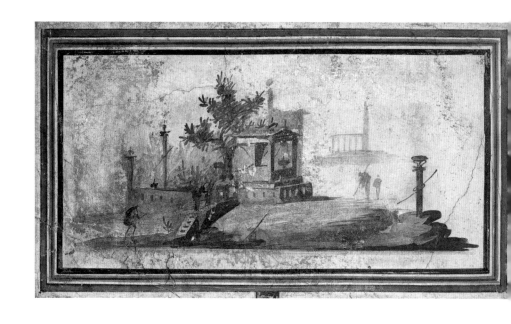

신성한 풍경

Sacred Landscape
1세기경

작가 미상의 프레스코 벽화로
작은 신전과 그 주위에 나무가
있는 성소를 그리고 있다.

을 숭배한다고 주장했는데 실제로 중세 기독교 문헌에는 북유럽 부족들 사이에 신목神木이 존재했다는 기록이 있다. 8세기 초 영국의 선교사 보니페이스는 한 게르만족 공동체가 숭배해 온 '유피테르의 참나무'를 발견하여 베어냈다고 한다. 그로부터 수십 년이 지나고 프랑크 왕국의 샤를마뉴 대제는 색슨족이 숭배해 온 이르민술의 벌목을 지휘했다고 전해진다. 11세기 게르만족 출신의 연대기 작가 아담 폰 브레멘은 스웨덴 웁살라의 신자들이 사시사철 푸른 어떤 나무 옆에 있는 샘에 사람을 익사시켜 제물로 바친다고 한탄하기도 했다.

그러나 유럽의 기독교 이전 사회에서 신성한 나무들을 어떤 의미로 해석했는지는 분명하지 않다. 몇몇 나무들은 세계수世界樹◆에 대한 믿음과 관련이 있는지도 모른다. 그런 개념은 세계 도처의 공동체에서 찾아볼 수 있는데, 가장 잘 알려진 유럽의 사례는 노르드족의 신화 속 거대한 물푸레나무인 위그드라실 Yggdrasil 이다. 노르드족은 위그드라실의 뿌리 밑에 인류가 살고 있다고 믿었다. 기독교 교리에서는 이와 같이 자연계의 신성시된 측면을 덜 인정하고 있지만, 많은 샘과 돌은 유럽의 기독교도들에게도 중요한 의미를 가지고 있었다. 중세시대에는 자연 환경적 요소들이 종종 성인들의 숭배와 연관되었으며, 이런 이유로 종교 개혁을 주장한 프로테스탄트로부터 '이교도'라는 비난을

뮤즈들이 사랑하는
성스러운 숲
The Sacred Grove, Beloved of
the Arts and Muses
피에르 퓌비 드 샤반, 1884년

이 그림에서 프랑스 화가 퓌비
드 샤반은 뮤즈들이 사는 고대
그리스의 성스러운 숲을
상상하여 표현했다.

받기도 했다. 오늘날 비아브라함계 종교를 믿는 많은 공동체에서 울창한 숲은 여전히 신성한 곳으로 여겨진다. 러시아 마리Mari족의 전통 종교를 믿는 사람들은 퀴소토küsoto라고 하는 숲에 모여 신들에게 제를 올린다. 나이지리아에도 신성한 숲이 있는데 그중 오순-오소그보Osun-Osogbo가 가장 유명하다. 요루바족의 다산의 신 오순과 관련이 있는 오순-오소그보 숲은 나이지리아 남부의 원시 교목림 지대에 산재해 있는 마흔 개의 성소聖所로 이루어져 있다. 숲을 장식한 많은 공예품들은 이 장소가 특별한 곳임을 나타내는 요소다.

개별적인 식물들 또한 신성한 의미를 가지고 있다고 여겨진다. 아마존강 유역에서는 원주민들과 메스티소 공동체 출신의 종교 의식 전문가가 각 식물들이 지닌 치유 효과를 알아내기 위해 식물들의 정령과 교감하는 환각 체험에 참가한다. 체험 중에는 향정신성 식물을 복용하는데 그 가운데 가장 널리 알려진 것은 양조된 아야와스카ayahuasca◆◆에 들어가는 식물이다.

자연계의 신성화는 힌두교에서도 분명하게 나타나는데, 여기서는 많은 자연적 요소들이 신의 거처나 신이 경유하는 통로인 바스vas, 혹은 신의 물리적 화신인 스바루파svarupa로 간주된다.

◆　인도·유럽계 종교와 시베리아 북아메리카의 토착 종교에 등장하는 나무. 보통 천상계를 떠받치고 있는 거목으로 묘사된다.
◆◆　남아메리카에서 만들어 마시는 향정신성 음료로 엔티오젠 성분이 들어 있다.

성스러운 나무들
Sacred Trees

많은 비아브라함계 종교에서는 특정한 나무를 우주의 현시나 신이 ?
주하는 곳 혹은 신 자체의 물리적 화신으로 간주하여 중요하게 여겼디
1620년대 이탈리아의 조각가 잔 로렌초 베르니니가 만든 이 작품은 ¦
프 다프네가 아폴로의 색욕을 피해 나무로 변신하는 고대 신화의 한 ?
먼을 묘사하고 있다.

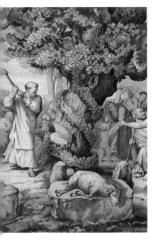

나르의 참나무 Oak of Donar
세 성인들의 전기에 따르면 영국의 교사 보니페이스는 독일 헤센주에는 성스러운 도나르의 참나무를 어냈다고 한다.

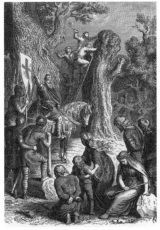

이르민술 Irminsul
8세기에 샤를마뉴 대제는 기독교 이전의 색슨족이 신성하게 여긴 거대한 나무기둥 이르민술을 파괴하라고 명령했다.

신성한 반얀나무 Sacred Banyan Tree
인도에서는 특정한 반얀나무가 힌두교 신들의 화신 혹은 신들의 거처로 간주된다.

메나와 Shimenawa
본에서는 카미가 들어가 있다고 겨지는 나무 둘레에 시메나와라는 줄을 매어 표시한다.

생명의 나무 Tree of Life
멕시코의 이사파에서 나온 이 복잡한 문양의 비석은 거대한 생명의 나무에 대한 기독교 이전 메소아메리카 사람들의 신앙을 증명하는 것으로 보인다.

참나무와 겨우살이의 제의
Ritual of Oak and Mistletoe
앙리 폴 모트의 그림(1900)을 보면 드루이드교도들은 음력으로 매월 엿샛날 참나무에서 겨우살이를 채취하는 의식을 치른다.

갠지스의 강하

Descent of the Ganges
1700-10년경

인도 히마찰프라데시주에서
나온 작자 미상의 그림으로
시바 신과 그의 부인
파르바티가 히말라야
카일라스산에 앉아 있다.
시바의 머리카락에서 흘러내린
갠지스강의 물은 고행하는
신자의 손으로 방울져
떨어진다.

많은 힌두교도들은 히말라야에 있는 카일라스산을 시바 신의
거처로 여기고 때로는 이 산을 힌두교의 우주관에서 세상이 돌아가는 중심축, 즉 엑시스 문디axis mundi를 형성하는 메루산과 일시한다. 순례자들은 히말라야 산맥에서 발원하는 갠지스강을 시바 신의 머리카락에서 흘러나오는 여신으로 보고 영적 정화의 한 형태로 이 강물에서 목욕을 한다. 남아시아 전역에서 여러 종류의 나무들, 특히 보리수종에 속하는 나무들은 스바루파 또는 바스로 여겨진다. 이런 나무들 대부분은 나무줄기 둘레에 묶여 있는 붉은 노끈과 나무뿌리 주변에 놓인 제물로 쉽게 식별할 수 있다. 힌두교에서는 바위도 숭배의 대상이 될 수 있다. 타원형 또는 기둥 형태로 되어 있는 남근석은 시바 신과 관계가 있으며 네팔의 간다키강에서 볼 수 있는 샬리그람Shaligram은 비슈누 신의 화신으로 숭배된다.

남아시아의 자연 숭배에서 나타나는 또 다른 측면들은 힌두교의 중심이 되는 어떤 신들과도 무관하며 오히려 더 사소하고 국지적인 존재와 관련이 있다. 농촌 지역에서 나무는 흔히 장난기가 있거나 인정이 많은 배불뚝이 정령 약샤Yaksha와 연관된

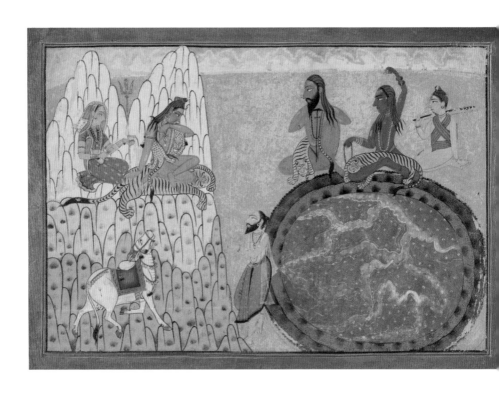

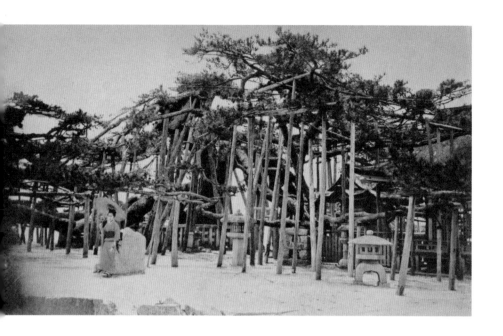

카라사키의 노송
The Old Pine Tree of Karasaki
1901-07년경

편엽서에 담긴 거대한
소나무는 일본 비와호 근처의
카라사키 마을에 있다.
신도에서는 때로 나무에 카미가
깃든다는 이유로 나무를
숭배할 것을 권한다.

어 있는 반면 연못이나 샘은 나가Naga라고 불리는 뱀신과 관계가 있다. 이처럼 영향력이 약한 신들에게 제물을 바치는 것은 이들을 달래 해코지를 못하게 하거나 혹은 농촌 공동체가 당면한 문제들에 도움을 받기 위함이다.

정령과 자연의 관련성은 일본의 신도에서도 볼 수 있다. 이들은 카미라고 알려진 신들이 신타이神体라는 사물 안에 들어가 산다고 믿는데, 여기에는 자연물과 인공물이 모두 포함된다. 한편 자연적 요소들이 이런 방식으로 인식될 경우 보통 물질적인 표시로 그것들을 구분한다. 예를 들면 신타이로 여겨지는 나무나 바위에는 시메나와標縄, 즉 꼬아 만든 새끼줄을 걸어 표시한다. 이처럼 자연 환경 속에 정령이 살고 있다는 일본인들의 관념은 스튜디오 지브리의 「이웃집 토토로」(1988)와 「원령 공주」(1997) 같이 일본의 설화를 자유롭게 각색하여 만든 영화를 통해 세계적으로 널리 알려졌다.

돌에 정령이 깃들어 있다는 관념은 서아프리카 요루바인들의 전통 종교와 브라질의 칸돔블레Candomblé, 쿠바의 산테리아 같이 아메리카 대륙의 요루바족 공동체에서 형성된 전통 종교에서 흔히 등장한다. 여기에서 오리샤로 알려진 신들은 때로 오타네로 불리는 작은 돌에 들어갈 수 있다고 여겨진다. 오리샤들

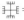

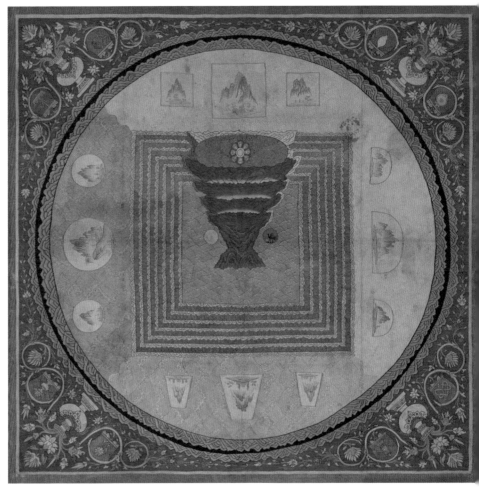

신성한 바위와 산
Sacred Rocks + Mountains

주로 산에서 볼 수 있는 불쑥 튀어나온 암봉은 언제나 경외심을 갖게
한다. 14세기 중국에서 제작된 만다라 속 신화적인 메루산의 예에서 볼
수 있듯이 많은 전통 사회에서는 이런 곳을 특정한 신이나 창조 신화의
중요한 사건 혹은 우주의 중심적인 장소와 관련지어 신성시했다. 이처
럼 신성한 산에는 순례자들이 찾아와 제물을 남긴다. 이런 산은 중요한
제의의 장소가 될 수도 있고 의도적으로 인간의 접근을 막아 훼손되지
않도록 할 수도 있다.

후지산 Mount Fuji

히로시게의 19세기 판화로 일본
후지산을 담고 있다. 일본 신도에서는
고노하나사쿠야히메木花開耶姫라는
카미가 후지산에 살고 있다고 믿는다.

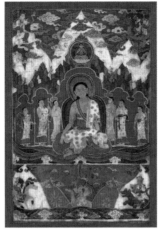

카일라스산 Mount Kailash

힌두교에서는 히말라야의
카일라스산을 시바의 거처로 여긴다.
그래서 이 산에는 해마다 수천 명의
순례자들이 찾아온다.

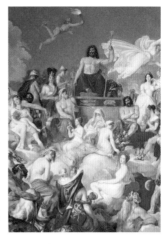

올림포스산 Mount Olympus

고대 그리스인들은 올림포스 정상에
주요 신들이 살고 있다고 믿었다.
그런 까닭에 이 신들은 올림포스의
12신으로 불린다.

울루루 Uluru

오스트레일리아의 노던주에 있는
울루루는 이곳 원주민
아난가짜짜라에게 신성한 장소다.
이들은 울루루에 오르는 대신 근처
동굴에서 종교 의식을 치른다.

엑스테른슈타인 Externsteine

기독교 이전에 종교 의식이 열렸던
것으로 보이는 독일 토이토부르크
숲의 유명한 사암 봉우리에는 많은
현대 이교도들이 찾아온다.

헬가펠 Helgafell

중세의 영웅 설화에 따르면
아이슬란드에 기독교가 들어오기
훨씬 이전에 정착한 주민들은
헬가펠산을 천둥과 번개의 신 토르의
성지로 보았다.

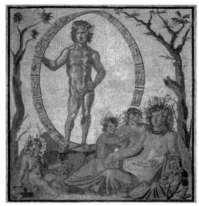

◀ **테라 마테르**

Terra Mater
200-250년경

이탈리아 센티눔에 있는
로마시대의 바닥 모자이크.
비스듬히 기대앉은
지모신地母神 테라 마테르와
함께 불멸의 신 아이온을
그리고 있다.

▶ **가이아**

Gaia
730년경

시리아의 카사르 알 하이르 알
가르비의 우마이야 궁전에 있는
이 프레스코 벽화는 모슬렘의
저택 장식을 위해 그려진
것이다. 그러나 많은
고고학자들은 이 그림이
그리스인의 지모신 가이아를
그린 것이라고 믿는다.

은 각자 특정한 형태의 돌과 관련되어 있는데, 쿠바에서는 바다가의 조약돌이 바다의 여신인 예마야Yemaya 의 화신으로 간주된다. 신자들은 이런 돌들을 모은 뒤 그릇에 담아 성소에 보관하고 동물의 피를 비롯한 제물을 돌 위나 그 앞에 바쳐 돌들을 먹여 살린다.

돌과 같이 휴대할 수 있는 작은 물건들이 신의 표상으로 간주되는가 하면 거대한 지구 자체가 신으로 해석되는 경우도 있다. 고대 그리스에서 가이아는 대지의 여신이었으며, 올림포스 신들은 근원적으로 가이아가 하늘의 신 우라노스와 관계를 맺음으로써 태어나게 된다고 알려진다. 마오리족의 전통 종교에서 파파는 그리스의 여신 가이아와 마찬가지로 땅을 상징하는 도신이며 하늘의 신인 랑기와 짝을 이룬다. 안데스 지역의 전통 사회에서는 여신 파챠마마Pachamama 가 가이아와 비슷한 역할을 하며 동물을 비롯한 다양한 제물을 받는다. 전 세계적으로 땅은 여성으로 신격화되는 경우가 많아 널리 퍼져 있는 모성과 인간이 살고 있는 땅 사이의 관념적 관계를 보여준다. 한편 이런 공동체들은 지구 자체를 신적인 존재로 간주한다는 점에서 아브라함계 종교 신자들처럼 지구를 세속적인 창조물로 보는 공동체들보다 더 관념적으로 지속 가능한 생활 방식을 유지하고 있다는 주장이 제기되어 왔다.

많은 비아브라함계 종교에서는 동물들 역시 중요한 역할을 한다. 힌두교도들이 신의 자비를 상징하는 동물로 소를 섬기며 신성시하는 것은 유명하다. 많은 힌두교 신들은 바하나, 즉 타고 다니는 동물과 연관되어 있다. 예를 들면 코끼리 머리를 한 가네

기쓰네

기쓰네로 알려진 작은 여우상은
남성과 여성의 모습을 공유하는
벼농사의 카미 이나리에게
봉헌된다. 사진 속 봉헌물들은
이나리를 모신 대표 신사 교토
후시미구의 이나리다이샤
稲荷大社에 있는 것들이다.

샤는 쥐에 올라타 있고, 시바 신은 황소 난디의 등에 업혀 있다. 이처럼 신과 특정 동물의 관련성은 일본 신도에서도 볼 수 있다. 기쓰네, 즉 흰여우가 벼농사를 관장하는 가장 인기 있는 신 이나리稲荷와 연결되어 있는 것이 대표적인 예다. 노르드 신화에서 오딘은 두 까마귀, 후긴Huginn과 무닌Muninn의 도움을 받고 여신 프레이야는 고양이들이 끄는 마차를 탄다. 동물들은 인간과도 연관성이 있다고 볼 수 있다. 기독교와 소비에트의 탄압 이전에 북아시아와 중앙아시아에서는 종교 의식을 집행하는 사람들 가운데 다수가 공통적으로 자신들을 상징하는 동물들로부터 도움을 받는다고 믿었다. 예를 들면 러시아 미누신스크 주변의 튀르크어를 쓰는 부족들은 개구리가 이런 역할을 한다고 믿었다. 동물들은 또한 씨족과 같은 인간 공동체를 상징할 수도 있다. 곰, 비버, 독수리는 태평양 연안 북서부의 토템폴totem pole을 도맡아 만드는 특정 씨족을 의미하는 문장의 이미지로 빠지지 않고 등장한다. 그러나 많은 기독교 선교사들은 토템폴을 원주민들이 숭배하는 우상으로 오해하여 파괴하도록 했다.

비아브라함계 종교에서 흔히 볼 수 있는 또 다른 특징은 자연계와 그 안에 있는 일체의 사물들이 우주의 에너지로 충만하다는 믿음이다. 북아메리카 라코타족의 전통 종교에서는 이러한 에너지를 와칸wakan이라고 하고 요루바족들 사이에서는 아쉐ashe, 중국의 종교들에서는 기氣라고 부른다. 물론 우주적 에너지를 보는 시각에는 종교들마다 차이가 있지만 공통적인 믿음은 치유 의식을 할 때 에너지를 조작하여 인간을 도울 수 있다는 것

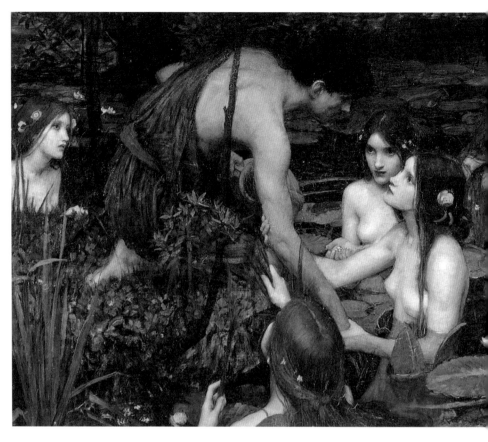

갠지스강 Ganges
힌두교에서 갠지스강은 동명의
여신과 시바 신의 머리카락에서
나오는 샘의 화신이다.

야무나강 Yamuna
힌두교도들은 갠지스강의 지류인
야무나강도 같은 이름을 가진 여신의
현신으로 간주한다

나일강 Nile
고대 이집트인들은 매년 일어나는
나일강의 범람을 하피 신의 체현으로
생각했디.

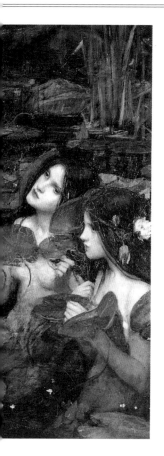

신성한 물
Sacred Waters

많은 공동체들은 물이 있는 곳을 신성한 장소로 여긴다. 강, 호수, 연못, 샘, 우물 등은 모두 종교적인 신앙이나 관습에 편입되어 신이나 여신의 거처, 신의 물질적 체현 혹은 신성한 존재에게 제물을 바치는 곳으로 인식되었다. 이러한 공간들은 육지와 수중 영역 사이에 놓인 장벽으로서 특별히 존중을 받는다. 고대 신화의 이야기를 그린 존 윌리엄 워터하우스의 〈힐라스와 요정들〉(1896)에서 볼 수 있듯이 예술적 관심의 대상이 되기도 한다.

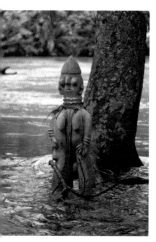

오순강 Osun
루바족의 전통 종교에서
나이지리아의 오순강은 동명의 여성
오리샤와 관련되어 있다.

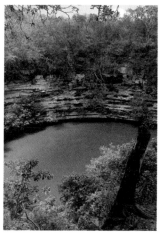

신성한 세노테 Sacred Cenote
기독교 이전 메소아메리카에서는
물이 가득 찬 자연 싱크홀인 세노테에
봉헌물을 던져 넣었다.

악마의 수영장 Devil's Pool
이니디족 전설에 따르면 퀸즐랜드에
있는 악마의 수영장에는 익사한
여인의 유령이 나타난다고 한다.

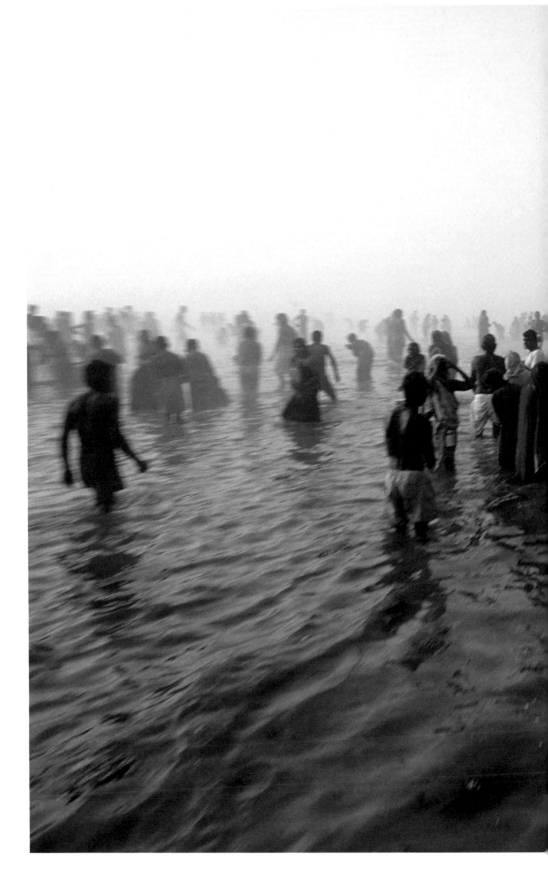

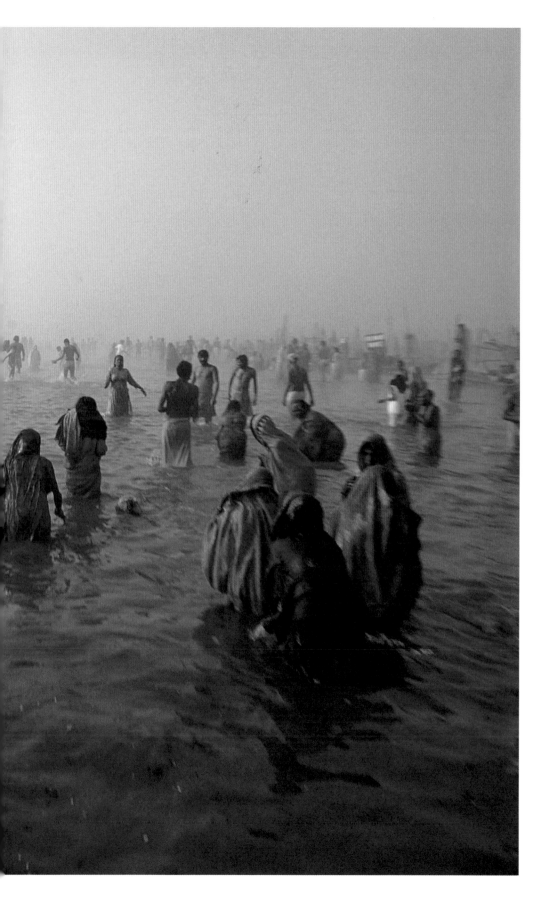

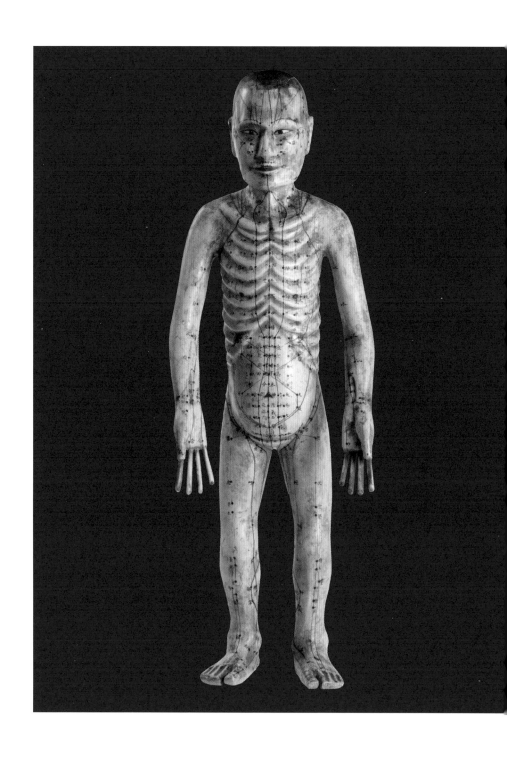

침술용 조각상

Acupuncture Figurine

침을 놓는 자리가 표시되어 있는 동아시아의 작은 조각상은 침술을 배우는 사람들을 위한 교육용으로 사용되었다. 중국의 전통 침술 치료는 기가 육체에 흐르는 우주의 힘이라는 믿음에 의존하며, 몸에서 기가 통과하는 여러 경혈에 놓는다.

90-91

룸브 멜라 축제

Kumbh Mela Festival

**힌두교도들은 12년에 한 번씩
인도 프라야그라지에서 열리는
룸브 멜라 축제 기간에 세 개의
신성한 강, 즉 갠지스, 야무나,
사라스바티의 강물이 만나는
곳에 몸을 담근다.**

이다. 이런 종교를 믿는 사람들은 이 에너지가 성공적인 삶을 이루기 위해 반드시 거쳐야 하는 우주 전체에 상호 연관된 하나의 그물망을 형성하는 데 도움을 준다고 생각한다.

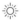

초기 현대 이교도들 중 일부는 기독교도들이 자신들이 '이교도 신앙'이라고 부르는 것을 자연 숭배와 연관시켜왔다는 것을 알고 있었다. 하지만 현대 이교도 신앙과 자연 간의 관계가 노골적으로 드러난 것은 1970년대에 와서 페이거니즘, 즉 이교를 믿는 사람들이 자신들의 신앙을 '자연 종교nature religion' 혹은 '지구 종교earth religion'로 부르기 시작하면서부터다. 이러한 변화는 환경 운동의 성장 그리고 1970년 첫 번째 지구의 날 행사와 동시에 일어났으며 이런 것들로부터 분명한 영향을 받았다.

20세기 말, 현대 이교도들은 인간이 자연 환경을 파괴하는 것에 큰 우려를 나타냈다. 사실 환경보호론적 정서는 좌우 이념으로 분열된 오늘날의 이교도들이 공유하는 몇 안 되는 가치들 가운데 하나일 것이다. 이들 가운데 다수는 환경에 대한 관심을 행동으로 옮기지 않았지만 일부는 급진적인 환경 운동가가 되었다. 미국에서는 다양한 이교도들이 1980년대에 '어스 퍼스트 Earth First!' 같은 단체에 참여했고 영국에서는 1990년대 도로 확장 공사에 반대하는 운동에 참가하기도 했다. 이런 신자들은 에코-페이건Eco-Pagans으로 불렸으며 그들의 종교 활동을 환경 운동과 긴밀하게 연계시켰다. 그들에게는 지구를 보호하는 것이 하나의 종교적 의무와도 같았다.

현대 이교도 신앙과 자연 종교 사이의 관계가 점차 깊어지면서 이교도들의 시각 문화에도 변화가 생겼다. 인류와 자연계의 상호 연관성을 연상시키는 데다 20세기 말에 와서는 현대 이교도들 사이에서 보편적인 이미지로 자리 잡은 '그린 맨'은 잎사귀 모양의 머리를 한 모습으로 이교도들의 잡지와 페이건 프라이드Pagan Pride 행진◆에 나타나기도 했다. 한편 고대 그리스 여신 가이아는 지구를 상징하는 표상이 되었는데, 만국 교회의 창

◆ 미국의 페이건들이 대중들에게 자신들에 대한 긍정적 이미지를 불어넣기 위해 벌이는 행사 가운데 하나다.

신성한 식물
Sacred Plants

식물은 많은 비아브라함계 종교에서 중요한 부분을 차지한다. 어떤 경우 식물들은 종교와 치유력의 영역과 연관성을 보여주며 치유 능력을 인정받는다. 또 어떤 경우에는 신들이 좋아한다는 이유로 특정 식물을 높이 평가하기도 한다. 공통적으로 나타나는 관념은 각종 식물들에는 특정한 사람들과 소통할 수 있는 정령이 있다는 것이다. 식물에서 얻은 것에 대한 답례로 식물에게 무언가를 돌려주는 등 식물의 수확과 관련된 의식들도 많이 있다.

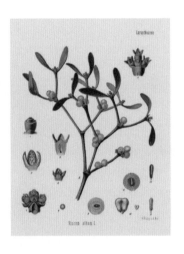

겨우살이 Mistletoe
로마시대의 저술가 플리니우스에 따르면 서유럽의 드루이드교도들은 겨우살이를 신성한 식물로 간주했다. 이들은 황소를 제물로 바치는 거대한 의식을 벌이고 금으로 만든 낫으로 겨우살이를 채취했으며 불임과 해독에 겨우살이를 사용했다.

비쭈기나무 Sakaki
일본에서 비쭈기나무는 사카키榊로 알려져 있다. 신도의 신자들은 사카키 나뭇가지에 지그재그로 종이나 헝겊을 감아 다마구시玉串를 만들고 카미에게 제물로 바치거나 부적으로 이용한다.

아야와스카 Ayahuasca

아마존 지역에 자생하는
바니스테리옵시스 카아피
덩굴은 아야와스카로 알려진
음료를 만드는 데 필수적인
식물이다. 신과 만나기 위해
환각 상태로 들어가려는
사람들이 주로 마신다.

페요테 Peyote

멕시코 일부 지역과
텍사스에 자생하는 작은
선인장 페요테에는
메스칼린이라는 향정신성
물질이 들어 있다. 토착 미국
교회Native American Church의
홍보 덕분에 20세기 들어와
여러 인디언 공동체들이
축제를 벌일 때 이 선인장을
사용하기도 했다.

세이지 Sage

북아메리카 평원의 여러
원주민 공동체의 종교
활동에서 세이지는 다양한
용도로 쓰인다. 신에게 제물로
바치기도 하고 제의를
준비하는 과정에서 세이지를
태워 공간을 정화하는 데
쓰이기도 한다. 한편 토착
아메리카 원주민이 아닌 다른
집단에서 세이지를 태워
공간을 정화하는 행위를 하여
일부 논란을 낳기도 했다.

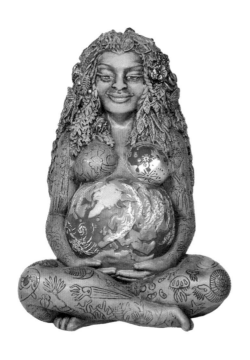

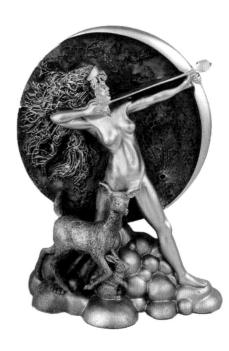

◀ **밀레니얼 가이아**

Millennial Gaia
오베론 젤 레이븐하트, 1998년

밀레니얼 가이아는 지모신의
이미지로 현대 이교도들
사이에서 가장 유명한
지모신상이다.

▶ **디아나**

Diana
오베론 젤 레이븐하트

현대 이교도 시장을 겨냥한
것으로 로마의 여신 디아나와
달의 관계를 보여주고 있다.

설에 참여한 미국의 유명 페이건 오베론 젤 레이븐하트가 만든
태중의 아이를 흔들어 어르는 어머니 모습을 한 가이아상은 널
리 알려져 있다.

이러한 이미지들은 현대 이교도들이 안데스 산지 원주민이
나 마오리족처럼 지구를 신 그 자체로 보는 인식을 반영한다. 그
러나 많은 현대 이교도들은 자연의 다른 측면에 깃들어 있는 더
넓은 범위의 정령들을 믿는다. 예를 들면 현대 드루이드교도들
이 야외에서 벌이는 종교 의식에는 라틴어의 게니우스 로키genius
loci에서 따온 '장소의 신', 즉 터줏대감을 지향하는 기도가 들어
있다. 많은 이교도들은 또한 자연의 정령을 유럽의 전통 신화에
나오는 초자연적 존재와 연관시키기도 한다. 자연의 정령으로
는 꼬마 요정, 땅속 요정, 마귀, 용 등이 있으며 어떤 이교도들은
이들과 직접 조우했다고 말한다. 더 먼 과거의 설화들은 요정과
여기에 연관된 것들을 위험한 존재로 표현하고 있는 반면 다수
의 현대 이교도들은 이들을 '자연의 정령'이나 '원초적 정령'같
이 긍정적인 존재로 간주한다. 그리고 파에리 위카Faery Wicca◆같
은 몇몇 경우에는 종교 활동을 하는 데 있어서 이들에게 중요한
지위를 부여한다. 환경 보호 활동에 적극적인 일부 이교도들은

춤추는 요정들

Dancing Fairies

아우구스트 말름스트룀, 1866년

스웨덴의 신화를 차용하여 물이 흐르는 풍경 위를 가볍게 떠도는 요정들을 묘사했다.

게 이들은 인간이 자연 환경을 파괴하는 것에 대항하는 과정에서 협력자로 간주될 수 있다.

◆ 켈트족의 조상인 투아하 데 다난Tuatha Dé Danann, 즉 여신 다누 부족의 회복을 주장하는 종교

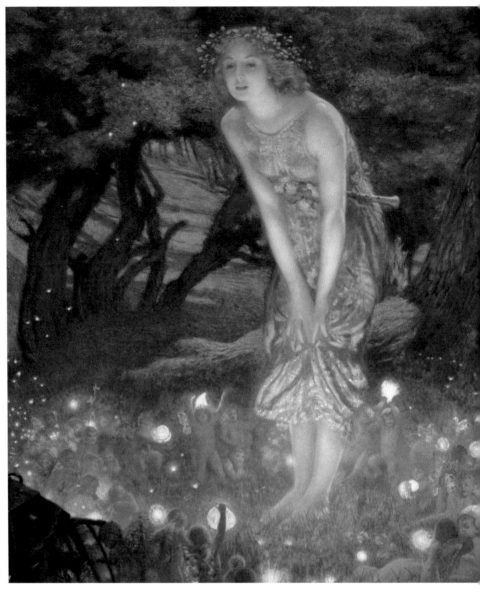

요정들
Fairies

역사를 통틀어 유럽인들은 인간이 초자연적 존재들과 세상을 공유한□
고 믿었다. 에드워드 로버트 휴스의 〈미드서머 이브〉(1908)에서 볼
있듯이 초자연적 존재들은 광산에서부터 산과 숲에 이르기까지 다양□
환경 속에 살고 있다. 이런 존재들은 기독교적 우주론에서는 불안정□
지위를 차지하고 있지만 현대 이교도들에게는 '자연의 정령'으로서 □
인한 역할을 하고 있나.

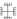

엘프 Elves
알폰스 무하의 〈붓꽃 속의 엘프〉(1886-○)는 여러 게르만어족 사회에서 발견되는 요정을 해석해 그린 것이다. 엘프들은 보통 장난기가 있는 것으로 묘사된다.

트롤 Trolls
존 바우어가 1915년에 그린 트롤 가족은 스칸디나비아의 설화에 등장하는 공동체의 일원이면서도 어렴풋한 존재로 떠오른다. 트롤은 흔히 인간에게 적대적이며 해가 뜨면 돌로 변한다.

고블린 Goblins
아서 래컴의 『고블린 마켓Goblin Market』(1933)의 삽화에 나오는 고블린은 조그마한 말썽꾸러기로 중세 이후부터 유럽 설화에 등장했다.

프러콘 Leprechauns
페츠가 1908년에 그린 삽화는 아일랜드 전설 속 고독한 존재인 프러콘을 묘사하고 있다. 프러콘은 20세기에 들어와 아일랜드의 상징이 되었다.

노움 Gnomes
스위스의 연금술사 파라켈수스가 16세기에 노움의 개념을 소개했다. 이 지하의 요정들은 아서 래컴이 그린 것이다.

도모보이 Domovoy
세르게이 체코닌의 〈농부와 도모보이〉(1922)에 묘사된 도모보이는 슬라브어족 사회의 설화에 등장하는 집안의 요정이다.

2부

종교적 의식

1

성스러운 장소

2

마법

3

신탁과 점술

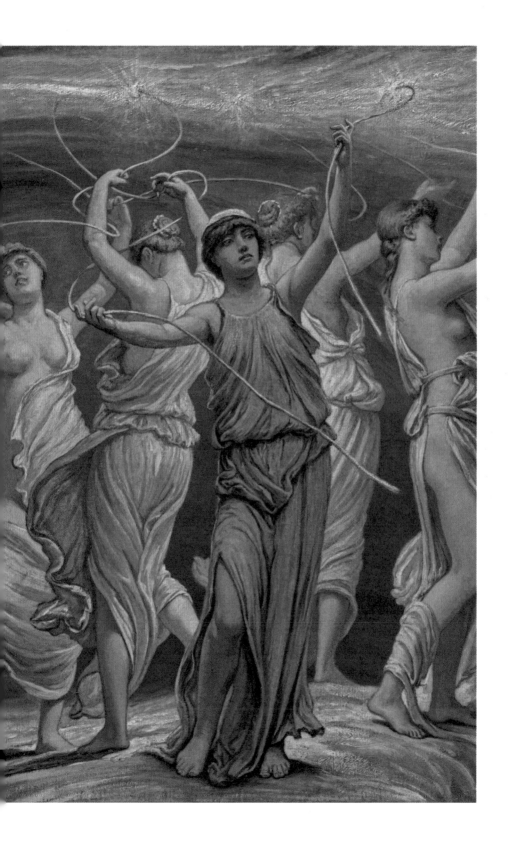

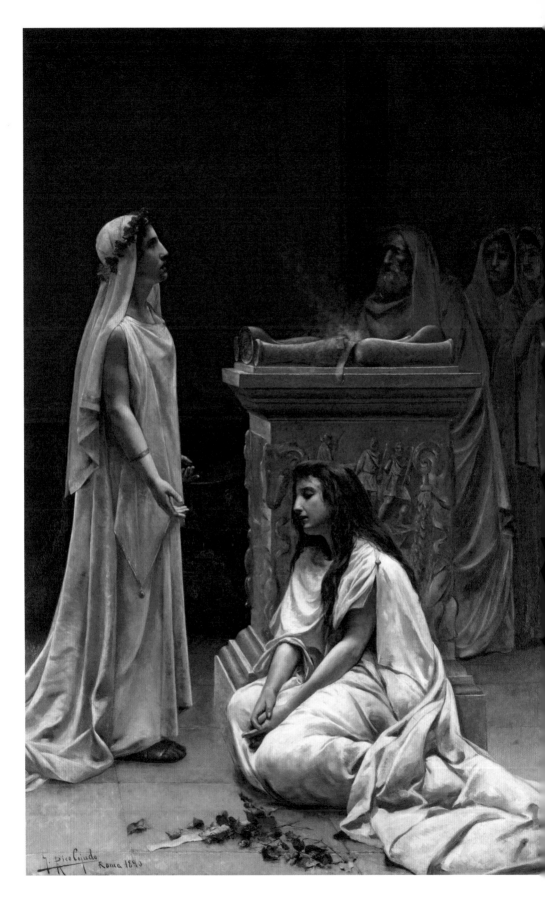

1

성스러운 장소

제가 일찍이 당신의 신전을
화환으로 장식했거나
기름진 황소나 염소의
넓적다리를 태워 바쳤다면
저의 기도를 들어 당신의 화살로
저의 눈물 값을 치르게 하소서.

– 호메로스, 『일리아드 *Iliad*』 1권

대부분의 종교에서는 종교 활동을 할 때 선호하는 공간이 있다.
많은 비아브라함계 종교의 경우
이런 장소는 보통 지성소로 간주하는 곳으로
신이 거주하거나 신자들 앞에 구체적인 모습으로 현현한 장소들이다.
사람들은 이곳에 모여 신앙심을 표현하고 맹세를 이행하거나
혹은 신의 은총을 구하기 위해 제물을 바치며
특정한 신과 여신에게 경의를 표한다.

숲이나 강, 산과 같은 자연 경관을 구성하는 요소들은 수천 년 동안 종교적 의미를 갖는 장소로 전해 내려온다. 그러나 오늘날 많은 비아브라함계 공동체들은 특정한 구조물들을 성스러운 장소로 지정한다. '신전'이라고 하는 이러한 구조물들은 신이 거주하거나 혹은 육체를 가진 모습으로 발현하는 곳으로, 신자들이 권능을 지닌 신에게 다가갈 수 있는 적절한 장소로 여겨진다.

신성한 장소에는 자연적으로 형성된 그리고 인위적으로 조성된 요소들이 들어서기도 한다. 이런 사례는 일본 신도의 신사에서 가장 뚜렷하게 나타난다. 신사는 보통 도리이鳥居라고 알려진 독특한 문에 의해 속세와 분리된 울타리가 쳐진 경내의 형태를 취하고 있다. 여기에는 바위와 나무같이 신의 정령이 들어 있는 것으로 여겨지는 사물과 목조 건물 몇 채도 들어설 수 있다. 본관인 혼덴本殿에는 신체神體라는 신성한 물건이 있는데 해당 신사의 주신이 여기에 들어가 살고 있다. 신자들은 보통 혼덴에는 들어가지 않고 밖에 서서 안에 있는 신에게 기도를 올린다.

이런 식의 배치는 고대 그리스에서도 어느 정도 유사하다고 볼 수 있다. 고대 그리스에서는 일본의 신사와 같은 성스러운 장소를 테메노스temenos라고 불렀는데, 이곳에는 우거진 숲 같은 자연이 있다. 세월이 흐름에 따라 예배를 올리는 중심장소로서 테메노스 안에 신전을 건설하는 것이 일반화되었다. 기원전 7세기에 이런 신전들은 보통 열주로 에워싸인 직사각형 석조 건물에 중심에는 신상을 배치하는 표준화된 건축 양식을 따르게 되었다. 신사의 경우와 마찬가지로 예배자들은 신전 외부에서 제사를 지내며 봉헌을 하게 된다. 이러한 건축 양식은 이후 로마인들에게 채택되었으며 남유럽 전역에서 널리 유행하였다.

테메노스나 신사가 자연과 인공적인 요소를 결합하는 방식을 취한 반면 힌두교 사원인 만디르mandir는 산을 형상화하여 지붕을 뾰족하게 하는 등 자연을 모방하는 양식을 취한다. 사원 내부의 중앙에는 가르바그리하garbhagriha◆라는 동굴을 닮은 방이 있는데 주신의 신상이 여기에 안치된다. 힌두교도들은 입장하기 전에 사원을 돌고 신전 내부를 배회한 다음 중앙으로 접근해 신전에 모신 신에게 제물을 바친다.

◀ *p. 101*

플레이아데스
The Pleiades
엘리후 베더, 1885년

그리스 신화에서 플레이아데스는 거인 아틀라스와 바다의 요정 플레이오네 사이에서 태어난 일곱 명의 딸들이다. 플레이아데스라는 이름은 플레이오네에서 유래한다.

◀ *p. 102*

베스타를 섬긴 처녀들
The Vestals
호세 리코 세후도, 1890년경

고대 로마에서 베스타를 섬긴 처녀들은 여신 헤라의 사제들이다. 이들은 사제로 일하는 동안 순결을 지켜야 했다.

◆ 자궁의 방이라는 의미로 힌두교와 자이나교 사원에서 '성스러운 곳 중에 성스러운 곳'으로 여겨진다.

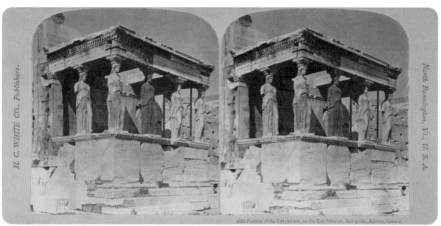

아테네 신전
Athenian Temples

1900년대에 그리스 아테네에 있는 고대 신전들을 촬영한 세 점의 흑백 사진. 맨 위 사진은 므네시클레스가 설계한 에레크테이온(1901), 가운데 사진은 하나의 열주에 둘러싸인 헤파이스토스의 신전(1907), 맨 아래 사진은 페리클레스가 주도한 재건 작업의 일부인 파르테논 신전(1902).

신사
神社

일본의 종교인 신도에서 신사로 알려진 사당은 카미가 사는 곳으로 여겨진다. 건물들을 병치하여 옥외 공간을 둘러싼 신사는 쉽게 알아볼 수 있는 특징들을 가지고 있다. 신사는 17세기 초에 제작된 병풍〈기온신사祇園神社의 도리이 문〉같은 예술 작품에서 일본의 경치를 묘사할 때 흔히 등장한다. 교회나 모스크와는 달리 매주 예배를 올리지는 않지만 신도들은 정례적으로 신사를 찾아 그곳에 봉안된 카미에게 기도를 올리고 제물을 바친다.

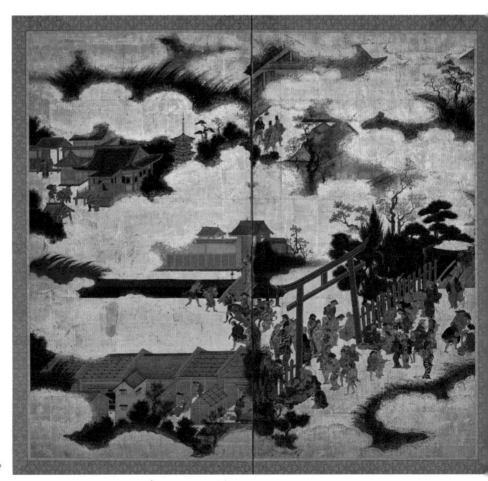

토리이 鳥居

토리이는 신사의 입구를 나타내는
아치형 문이다. 여러 가지 양식이
있지만 대부분 주홍색으로 칠해져
있다. 토리이는 폭넓은 의미에서 일본
문화의 독특한 상징물이기도 하다.

혼덴 本殿

신사의 중심 성역은 목조로 지어진
혼덴으로, 해당 신사의 중심이 되는
카미가 도검이나 거울 등 숨겨놓은
물건 속에 들어가 살고 있는 것으로
여겨진다.

하이덴 拝殿

하이덴은 참배객들이 그곳에 봉안된
카미에게 기도를 올리고 제물을
바치는 곳이다. 제물로는 음식, 술,
금일봉 등이 있다.

츠구 別宮

큰 신사들은 하나가 아니라 여러
카미를 모신다. 베쿠로도 알려진
츠구는 혼덴에 모신 카미 이외의
카미들을 모신 부속 사당이다.

친주노모리 鎮守の森

신사 안이나 그 주변에는
친주노모리라고 하는 숲이 있다.
이 숲의 규모는 매우 다양한데 때로는
산 전체를 차지하는 경우도 있다.

고마이누 狛犬

고마이누는 한 쌍의 사자 모양
석조상으로 신사 입구를 지키고
악령을 쫓는다. 보통 한 마리는 입을
벌리고 다른 한 마리는 입을 다물고
있다.

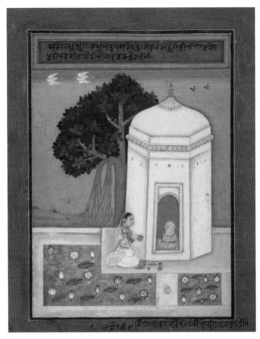 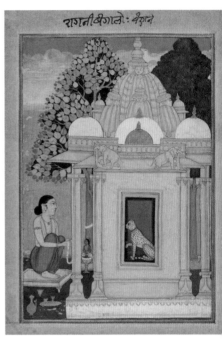

힌두교 사원

Hindu Temples

17세기 인도 그림에서
힌두교도들이 만디르(신전)에서
신에게 푸자(예배)를 올리고
있다.

◀ p. 106–7

플로랄리아

Floralia

홉 스미스, 1898년

매년 4월에 고대 로마에서 열린
플로랄리아는 여신 플로라를
경배하는 축제였다.

물론 모든 비아브라함계 공동체가 예배를 위한 장소를 ﾠ
도로 만들어 놓는 건축 양식을 따르는 것은 아니다. 예를 들ﾠ
마오리족은 마라에marae 경내에 있는 전통적인 목조 건물 와ﾠ
누이wharenui 내부에 영적인 의미를 두고 있지만, 이곳이 만디ﾠ
와 같은 의미의 예배 장소는 아니다. 와레누이는 다양한 사교ﾠ
사를 위한 장소로 쓰이면서 마오리족 조상들의 물질적인 현ﾠ
으로 해석되고, 이때 건물의 각 부분은 신체 부위와 연관되어 ﾠ
다. 태평양 연안 북서부의 많은 원주민 사회에서도 이와 같은 ﾠ
조 건물들이 공동체의 중요한 의식을 치르는 장소로 쓰인다. ﾠ
년 열리는 '첫 번째 연어 축제First Salmon festival'에서는 마을 주ﾠ
들이 전통 가옥에 모두 모여 노래를 부르고 춤을 춘다. 이런 ﾠ
물들의 다양한 쓰임새는 종교가 삶의 다른 부분들과 유리되ﾠ
있지 않다는 것을 보여준다.

　어떤 공동체에서는 집 안에 신을 모시는 공간을 따로 마ﾠ
해 놓기도 한다. 고대 로마인들은 집을 지키는 신령인 페나테ﾠ
penates 와 가족을 지키는 신인 라레스lares를 모시는 제단을 집 ﾠ
에 만들어 놓았다. 신자들이 매일 쉽게 예배를 드릴 수 있는 ﾠ
내 사당은 힌두교와 신도에서도 흔히 볼 수 있다. 비아브라함ﾠ

마오리족의 와레누이
Māori Wharenui

■00년경 뉴질랜드
■이와이키에서 마오리족
■인들이 춤곡인
■이아타-아-링아를 부르려고
■레누이 밖에 모여 있다.

종교에서 흔히 볼 수 있는 또 다른 특징은 죽은 조상들을 위한 제단이다. 예를 들면 중국에서는 이런 제단에서 제사를 올리며 조상들이 사후 세계에서 쓸 수 있도록 종이돈을 태운다.

많은 종교에서 신과 인간이 아닌 다른 존재와의 상호적인 관계 형성을 강조한다. 이를 위해 신도들은 신성한 장소로 지정된 곳에 있는 인간이 아닌 존재들에게 제물을 바친다. 이러한 제물의 종류는 가장 보편적인 음식물을 비롯해 다양하며, 인간과 마찬가지로 신들도 먹을 것을 원하거나 필요로 한다는 인식을 보여준다. 신자들은 종종 제물로 바친 음식을 서로 공유하고 나눠 먹는다. 힌두교에서 신에게 제물로 바친 음식은 신의 축복을 받은 프라사다prasāda 가 되고 그 음식을 먹은 사람들은 누구나 영험한 효과를 보게 된다. 한편 꽃이나 향 같은 제물들은 신이 머무는 곳 주변을 아름답게 가꾸려는 의도를 드러낸다. 노래와 춤 역시 신을 즐겁게 하기 위한 것으로, 일부 부유한 힌두 사원에서는 상근하는 연예인을 고용하기도 한다.

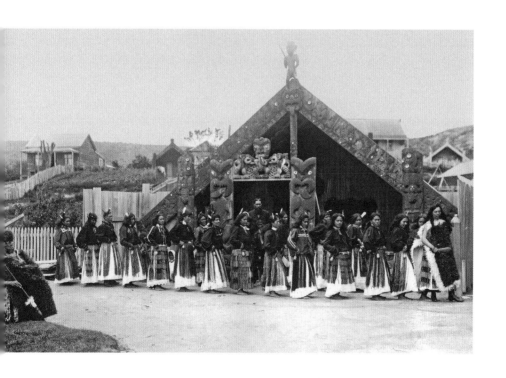

제물 부조
Sacrificial Reliefs

두 점의 로마시대 부조는
제물을 바치는 봉헌 의식을
묘사하고 있다. 왼쪽은 2세기
때의 것으로 마르쿠스
아우렐리우스 황제와 그의
가족이 군사적 승리에 감사하는
제물을 바치고 있고, 오른쪽은
1세기 때 이탈리아 폼페이의
베스파시아누스 신전의 장면을
묘사한 것이다.

그중에서도 동물은 가장 중요한 종교적 제물로 치부된다
고대 그리스인들과 로마인들이 제물로 바친 동물로는 양, 염소
돼지, 닭 등이 있으며 소는 더욱 특별한 제물로 여겨졌다. 동물
들은 야외에 설치된 제단으로 끌려가 목을 베는 방법으로 도살
되어 제물로 바쳐졌다. 피를 받아서 제단 주위에 뿌리고 나면 죽
은 짐승의 사체는 해체되었다. 제거된 내장은 제단 위에서 태워
신에게 연기를 피워 올렸고, 고기는 익힌 다음 제사에 참석한 사
람들이 먹었다.

일부 종교에서는 동물의 피를 가장 중요한 제물로 여긴다
요루바족의 전통 종교와 거기에서 비롯된 아메리카 대륙의 종
교에서는 동물의 피에 아쉐, 즉 우주의 에너지가 들어 있으며 오
리샤가 먹는 것이 바로 이 피라고 생각한다. 오리샤를 모신 신전
에서 동물들을 도살하는 경우도 많다. 한편 제물로 바치는 동물
의 피를 제거하라고 강조하는 종교도 있다. 일본 신도에서는 생
선이나 고기를 신에게 바치지만 신 앞에서 도살하진 않는다. 신
도의 관점에서 동물의 피는 불결한 것이기 때문에 신사와 같이
신성한 장소에서는 피해야 한다.

인신을 제물로 바치는 종교도 있다. 북아메리카 수Sioux 인
디언의 분파인 라코타Lakota족의 전통 종교에서는 신자들의 몸
에서 작은 살점을 베어낸 후 이것으로 꾸러미를 만들어 와칸에
게 제물로 바친다. 더 잘 알려진 것으로는 '선 댄스Sun Dance'가 있
다. 북아메리카의 평원에서 한여름에 벌이는 이 종교 의식에서

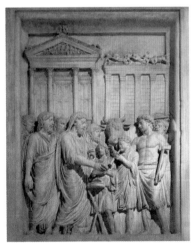
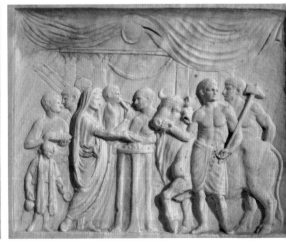

112

댄스 의식
n Dance Ritual

댄스는 북아메리카 평원의
부족 사회에서 행했던
의식 가운데 하나다.
죽은 샤이엔족의 두 남성이
추기로 서약하는
(1910)이고 오른쪽은
댄스에 참여한 크로족
의 모습이다(1908).

는 참가자들이 살을 꼬챙이로 꿰고 신성한 기둥 주위를 돌며 기도를 올린다. 라코타족의 신앙에서는 고통을 참으면 신의 관심을 더 많이 끌게 되어 기도의 효과가 높아진다고 생각한다. 인간의 살은 신이 베풀어준 은혜에 대한 감사의 뜻으로 바쳐진다.

인신 공양은 드물지만 잘 알려져 있다. 실제로 인신 공양이 이루어진 곳에서는 이것이 사형 제도와 같은 의미였을 수도 있다. 로마의 율리우스 카이사르는 서유럽의 골족이 위커 맨Wicker Man◆ 안에 범죄자를 넣은 다음 산 채로 태워 제물로 바쳤다고 주장했다. 이런 이야기는 정확하지 않을 수도 있지만 기독교 이전 종교에 대한 인식에 오랫동안 영향을 미쳤다. 아즈텍제국에서는 노예와 전쟁 포로를 제물로 바쳤는데, 어떤 경우에는 텍파틀tecpatl이라는 흑요석으로 만든 칼로 가슴을 열어 벌떡거리는 심장을 꺼내기도 했다. 일부 종교에서는 아주 극단적인 상황에서만 인신 공양에 의존했다. 로마의 역사가 리비우스는 로마가 위기 상황을 맞았을 때 골족 두 명과 그리스인 두 명을 포룸 보아

◆ 버드나무 가지를 엮어 만든 거대한 사람 형상의 허수아비로 켈트족 의식에서 사용되었다.

인신 공양
Human Sacrifice

인신 공양은 그것을 행한 것으로 알려진 공동체 외부인에 의해 기록되었기 때문에 이를 이해하는 것은 복잡한 문제다. 1882년에 제작된 판화에 나와 있는 것처럼 게르만족의 인신 공양은 대부분 로마인들에 의해 기록되었다. 어떤 곳에서는 어린이들의 고고학적 유해가 이들을 제물로 바쳤다는 것을 시사하고, 다른 곳에서는 범죄자를 제물로 바쳤다는 기록이 인신 공양과 사형 사이의 경계가 모호했음을 시사한다.

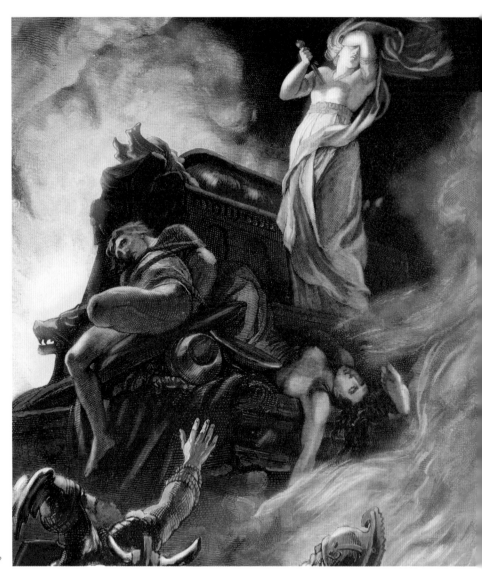

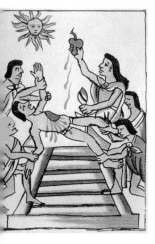

즈텍 관습 Aztec Practice
즈텍제국에서는 전쟁 포로를
물로 바쳤는데, 돌로 지은 피라미드
대기로 끌고 올라가 심장을
냈다고 한다. 이런 관습은 아즈텍을
략한 스페인 기독교도들에게 큰
격을 주었다.

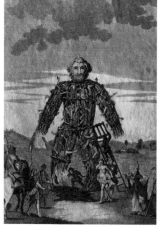

위커 맨 Wicker Man
로마의 장군 율리우스 카이사르는
서유럽의 골족이 고리버들로 만든
거대한 허수아비, 즉 위커 맨 안에
사람을 넣고 산 채로 태운다고
주장했다. 이런 방법의 실현 가능성과
관련해 그의 주장의 정확성을 놓고
많은 논쟁이 이어지고 있다.

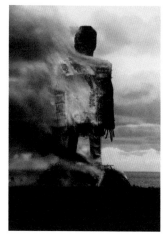

위커 맨 영화 The Wicker Man Film
카이사르의 기록은 오랫동안
지속적인 영향을 미쳤다. 공포 영화
「더 위커맨」(1973)에서 스코틀랜드에
있는 한 현대 이교도 공동체는 신을
달래기 위해 고리버들로 만든
허수아비 안에 사람을 넣어 산 채로
태운다.

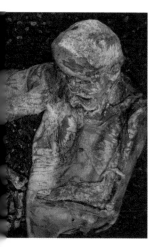

도우 맨 Lindow Man
기경에 살해된 린도우 맨은 인신
양의 경우로 보인다. 그는 영국
녀 지방의 늪지에 있다가 1984년
보존된 형태로 발견되었다.

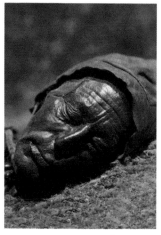

톨룬트 맨 Tollund Man
북서유럽의 늪지에서 발견된 유명한
사체는 덴마크 유틀란트 반도의
톨룬트 맨이다. 그는 철기시대인
기원전 4세기에 인신 공양을 위해
살해된 것으로 보인다.

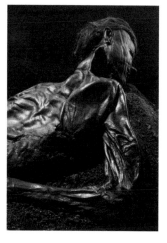

그라우발레 맨 Grauballe Man
유틀란트 반도에서 발견된 또 다른
사체는 그라우발레 맨으로 기원전
3세기 말에 살해되었다. 철기시대
토탄층에서 발견된 여러 사체들은
당시 수행된 종교 의식의 관습을
보여주고 있다.

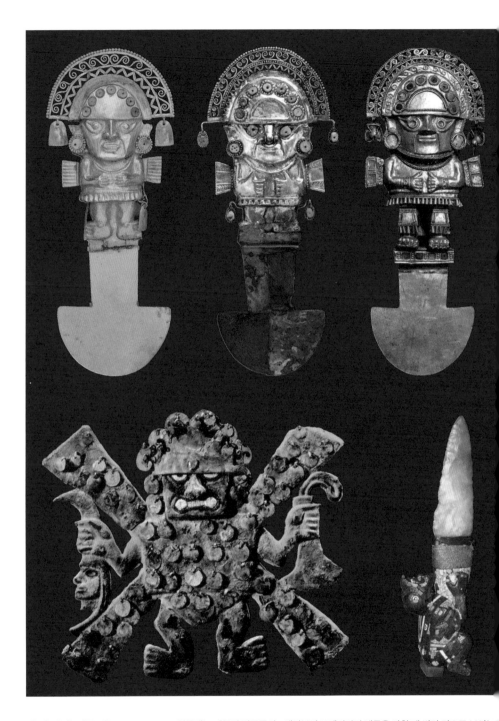

아메리카 대륙의
봉헌용 칼날

Sacrificial Blades from the
Americas

위쪽에는 페루의 치무족이 11세기부터 15세기까지 제물을 바칠 때 썼던 것으로 보이는 세 개의 칼날이 있다. 왼쪽 아래는 1세기부터 8세기까지 유지되었던 페루의 모체족 사회에서 나온 것으로 한 인물이 비슷한 칼날과 잘린 머리를 들고 있는 모습이고, 오른쪽 아래는 메소아메리카에서 나온 15-16세기 아즈텍제국의 봉헌용 칼이다.

리움Forum Boarium◆에서 산 채로 태워 제물로 바쳤다고 기록했다. 하지만 이것은 그 당시 로마인들의 관행에 어긋나는 것이었다.

　　때로는 장인들이 만든 물건들을 신에게 제물로 바치기도 했다. 이런 것들은 신이 사용할 수 있는 물건을 나타내기도 하고, 신앙심의 정도를 보여주는 수단으로 작용하기도 한다. 이런 관습은 선사시대 후기와 중세 초기에 걸쳐 유럽 여러 지역에서 나타났으며, 주로 칼이나 창 같은 금속으로 만든 도구를 호수나 강, 연못 등에 던져 넣었다. 실제로 웨일스의 앵글시 섬에 있는 린 세리그 바흐Llyn Cerrig Bach 호수에서는 방패의 양각 장식에서 전차의 부속품에 이르기까지 철기시대 사람들이 던져 넣은 180여 점의 금속제 물건들이 발견되었다. 선사시대 사람들의 의도를 확실히 알 수는 없지만 대다수 고고학자들은 이런 물건들이 신에게 바친 제물에 해당한다고 생각한다. 한편 금속제 물건들의 상당수가 훼손된 상태로 물에 던져졌는데 아마도 일반 사람들이 건져서 다시 사용할 수 없도록 만든 것으로 보인다.

현대 이교도들은 20세기에 등장했기 때문에 오랜 전통을 느낄 수 있는 건물들의 네트워크가 부족했다. 이런 상황을 개선하기 위해 여러 현대 이교도들은 미국 뉴욕주 스프링 글렌에 있는 우크라이나 민족 신앙 집단의 건축물에서 영국 글라스톤베리의 여신전女神殿에 이르기까지 그들 나름의 신전을 지었다. 신전들은 지역에서 거행하는 정기적인 예배 공간으로 쓰일 뿐만 아니라 먼 곳에서 순례자들을 불러들이기도 한다.

　　그렇지만 영구적인 신전을 세우는 것은 많은 현대 이교도들에게 중요한 일이 아니다. 미국 같은 나라에서 대다수 이교도들은 혼자 떨어져 수행하는 신자들이며 많은 신자 집단은 짧게 모였다가 이내 흩어진다. 예를 들면 현대 드루이드교에서는 수행자들이 자연과의 접촉을 통해 존재감을 느낄 수 있는 야외에서 종교 의식을 치르는 것을 선호한다. 다른 이교도 공동체들, 특히 위칸들은 프라이버시를 보호하고 박해의 표적이 되지 않도록 교도들의 집에서 모이는 경향이 있다.

◆　고대 로마의 헤라클레스 신전과 포르투누스 신전이 있는 지역

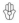

봉헌된 제물
Votive Offerings

유럽의 기독교 이전 종교들 가운데 대다수는 고고학을 통해 알려졌다
강이나 우물처럼 물이 있는 곳에서 수천 점의 유물들이 발굴되었으며
고고학자들은 이런 유물들이 신에게 바치는 봉헌물이라고 생각했다
봉헌은 수천 년 동안 이어졌으며 봉헌물의 종류와 그것을 바치는 장소
는 다양하다. 이러한 봉헌 행위는 관념이 바뀜에 따라 관습도 바뀌
인간의 순응성을 보여주는데, 분수에 동전을 던지는 식의 현대적 관습
에서도 찾아볼 수 있다.

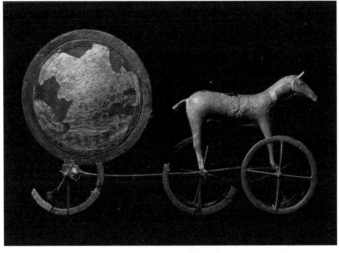

트룬드홀름 태양 전차
Trundholm Sun Chariot
덴마크 트룬드홀름 토탄
늪지에서 발굴된 청동기시대
공예품이다. 주로 청동으로
만들어졌지만 금장식이 들어
있어 상류층이 사용했던
것으로 보인다.
고고학자들은 이 공예품이
신화에 나오는 하늘에서
태양을 끌고 다닌다는 말에
대한 믿음을 참고한
것이라고 주장했다.

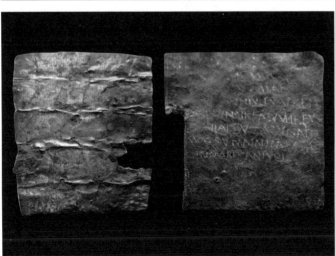

저주판 Curse Tablets
영국의 술리스-미네르바
여신전에서 발굴된 130여
개의 저주판들은 2세기에서
4세기 사이에 봉헌된
것이다. 명판에 새겨진
라틴어 문자는 사람들이
다른 사람들을 벌해 달라고
여신에게 간청했음을
보여주고 있다.

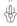

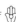

배터시 방패
Battersea Shield
나무 방패에 끼우던 청동
장식판으로 1857년
템스강에서 발굴되었다.
기원전 350년에서 기원전
50년 사이에 만들어진
것으로, 당시 유럽 전역에
널리 퍼졌던 라 테느La Tène
양식의 한 예를 보여준다.

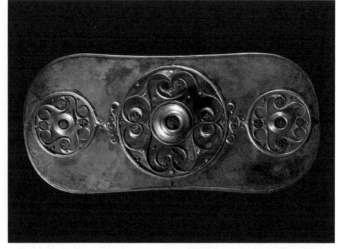

군데스트룹의 솥
Gundestrup Cauldron
봉헌 전에 잘게 조각난 은제
군데스트룹의 솥은 1891년
덴마크의 토탄 늪지에서
발견되었다. 동남유럽의
트라키아산 솥이 북쪽으로
건너온 것으로 추정되지만
고고학자들은 이 솥이
기원전 200년에서 기원후
300년 사이에 만들어진
것으로 보고 있다.

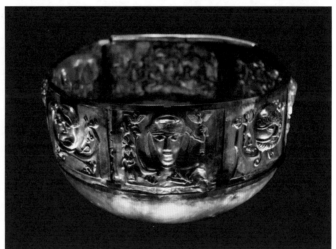

린 세리그 바흐
Llyn Cerrig Bach
철기시대의 다양한 금속제
물건들이 웨일스의 앵글시
섬에 있는 린 세리그 바흐
호수에 수장되었다. 이
물건들에는 장신구와 사슬이
달린 족쇄가 있어 죄수나
노예들이 착용했던 것임을
시사하고 있다. 이들 가운데
상당수는 수장되기 이전에
고의로 부순 것으로 보인다.

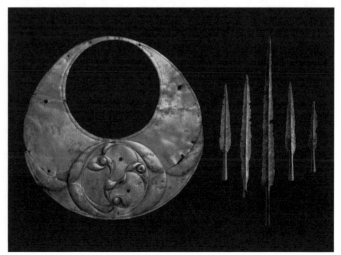

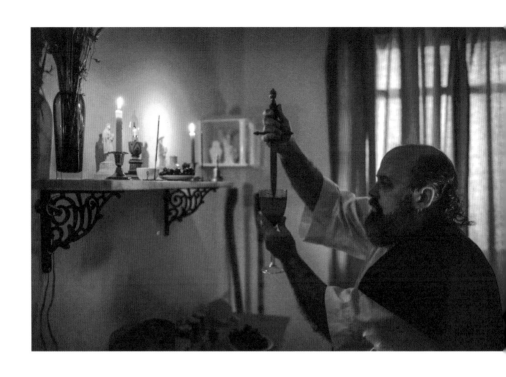

위칸의 예배
Wiccan Solitary Ritual

브라질 리우데자네이루의 위칸이 혼자 예배를 드리고 있다. 그는 섹스를 상징하는 행위로 의식용 칼을 성배에 넣고 있다.

현대 이교도들이 사원을 건립한 곳에서는 제단이나 사당을 상설로 유지할 수 있다. 하지만 많은 신자들에게 제단은 의식을 치를 때만 세웠다가 없애버리는 일시적인 것이었다. 이렇게 하는 것이 훨씬 실용적이기 때문이다. 즉 공간을 다른 용도로 계속해서 사용할 수도 있고, 신자들이 자신들의 종교 활동을 친구나 가족 등에게 비밀로 할 수도 있다. 일부 오래된 위칸의 전통에서는 제단을 차리는 형식이 정해져 있다. 양초, 오각형의 별, 향로, 지팡이, 칼을 진설하고 여기에 지모신이나 뿔 달린 신의 이미지나 상징이 따르게 된다. 다른 형태의 위카와 여러 이교도 집단에서 제단을 차리는 방식은 종교 수행자의 필요성과 창의력에 따라 더욱 절충적이다. 신들의 이미지나 상징과 함께 제단에 올려놓는 물건들은 계절에 따라 달라지는데, 가을이 되면 주황색과 붉은색 꽃, 수확한 조롱박이나 호박이 제단에 오르는 식이다.

특히 유럽에서는 기독교 이전 시대의 종교 의식에서 중요하게 여겨지던 고대 유적지에서 제의를 치르는 것이 일반적이다. 영국을 예로 들면 많은 위칸과 드루이드교도들은 후기신석기시대와 청동기시대에 세워진 환상열석에서 의식을 치른다. 고고학자들은 환상열석의 정확한 용도를 밝히지 못했지만, 이

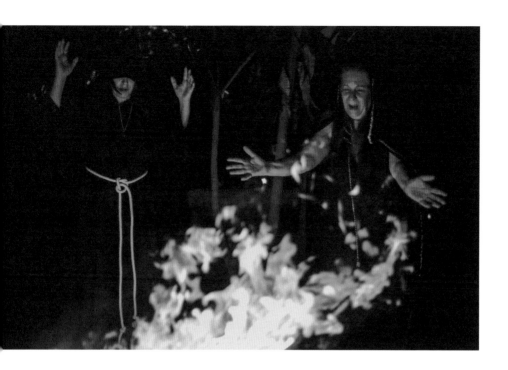

이 종교 의식에 쓰였다는 것이 일반적인 해석이며 그런 이유로
현대 이교도들이 관심을 나타내고 있다. 이들은 고대 유적지를
종교적인 제의를 통해 끌어낼 수 있는 우주의 힘이 충만한 곳이
며 조상의 영혼이나 자연의 정령이 거주하는 곳으로 간주한다.

　　지금까지 가장 잘 알려진 영국의 환상열석은 월트셔에 있
는 스톤헨지이며, 18세기 이래로 고대 드루이드교도들이 스톤
헨지를 지었다는 설이 있다. 고고학자들은 이런 견해를 일축했
지만 현대 드루이드교도들 사이에 스톤헨지가 인기를 끌게 되
었고 많은 신자들이 동지와 하지에 이곳에서 의식을 치른다. 유
럽의 다른 이교도들도 기독교 이전에 제의를 치렀던 장소를 이
용한다. 그리스에서는 고대 올림포스 신들을 숭배하는 현대 헬
레네 신자들이 법으로 금지된 것을 무시하고 아테네에 있는 아
크로폴리스 정상 파르테논 신전 옆에서 제사를 지낸다. 이교도
들은 또한 터키 차탈회위크Çatalhöyük 에 있는 신석기시대 유적에
도 관심을 보인다. 이곳에서는 여신들의 어머니로 해석되는 작
은 여성 조각상이 발굴된 바 있다. 특히 여신 운동의 신자들은
이곳을 고대 여신을 숭배하는 모계 사회의 증거로 여기면서 관
심을 보였다.

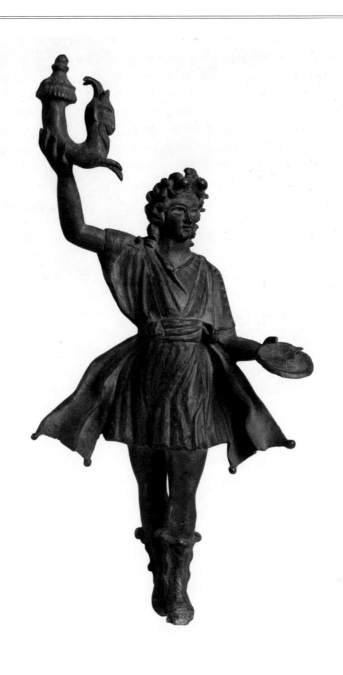

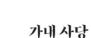
가내 사당
Home Shrines

많은 비아브라함계 종교들의 공통된 특징으로는 죽은 조상이나 주요 신들 혹은 로마인들이 섬겼던 라레스와 같이 지위가 낮은 수호신들을 모시는 사당을 집 안에 두는 것이다. 사진 속 청동 조각상은 1세기 혹은 2세기에 만들어진 것으로 가내 사당을 장식했던 것으로 보인다.

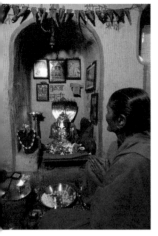

힌두교 사당 Hindu Shrine
힌두교의 가내 사당에는 신이
물리적으로 들어가 산다고 믿는
신상(무르티)이나 그림이 있다.
힌두교도들은 이곳에서 일상적으로
신에게 제물을 바치고 기도를 올린다.

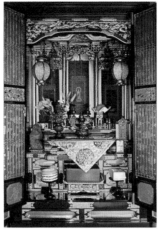

일본 사당 Japanese Shrine
교토에서 촬영된 사진에서처럼 일본
가정에는 신도의 가미다나神棚
사당이나 불교의 부츠단仏壇이 있다.
후자는 보통 보살 혹은 다른 사람들을
돕는 깨우친 자를 모신다.

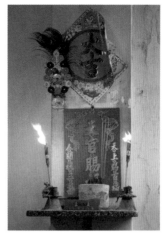

중국 사당 Chinese Shrine
중국의 가내 사당에는 위패를 모시고
향과 종이돈을 태우며 고인이 된
조상들을 공경한다. 위의 사진은
말레이시아의 중국인 사회에서
촬영된 것이다.

산테리아 사당 Santería Shrine
쿠바 종교인 산테리아의 신자들은
수호 오리샤를 모신 사당을 집 안에
둔다. 이들은 도자기 함에 들어 있는
작은 돌들(오타네스) 속에 오리샤가
들어 있다고 여긴다.

부두교 사당 Vodou Shrine
아이티 부두교도의 가내 사당은 매우
다양하다. 이런 사당에는 작은
조각상으로 체현된다고 믿는 이와Iwa
신령들을 모신다.

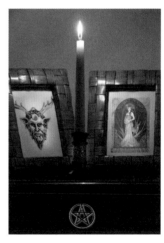

위카 사당 Wiccan Shrine
위칸들 대다수는 개별적으로 예배를
드리기 때문에 뿔 달린 신과 지모신의
초상을 모신 가내 사당을 두는 것이
일반적이다.

오늘날 이교도들에게 이런 장소들은 고대로부터 내려오는 귀중한 유적일 뿐만 아니라 본질적으로 신성한 장소다. 이런 의식은 때로 고고학자들이나 유적 관리자들과 갈등을 일으키는 원인이 되기도 한다. 이해관계가 다른 집단이 특정 장소에 대한 배타적 권리를 서로 주장할 때 특히 그렇다. 많은 유적 관리자들은 이교도들의 제례 의식이 고고학적으로 중요한 의미를 갖는 유적을 훼손할 수 있다고 우려를 나타낸다. 일부 이교도들 역시 고고학적 발굴을 반대해왔다. 고대 종교 의식에 이용된 구조물을 해체한다는 이유로 영국 노퍽의 시헨지 환상열목Seahenge timber circle 발굴에 반대한 것도 한 가지 사례라고 할 수 있다.

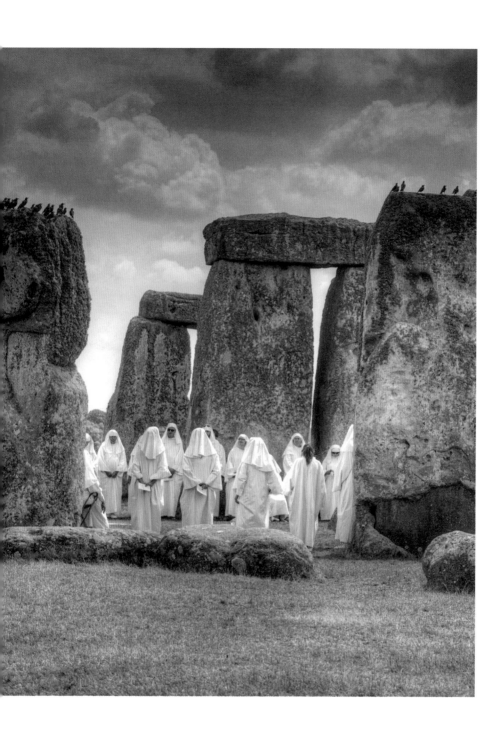

**스톤헨지에 모인
현대 드루이드교도들**
Modern Druids at Stonehenge

20세기에 들어 영국 윌트셔의 솔즈베리 평원에 있는 스톤헨지에는 다양한
드루이드교도들이 모여 의식을 벌인다. 드루이드 기사단Druid Order이라는 이 집단은
2014년 하지 때 촬영되었다. 스톤헨지는 선사시대의 종교 의식 장소인 독특한
환상열석으로 후기신석기시대인 기원전 2500년경에 건설된 것으로 보인다.

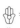

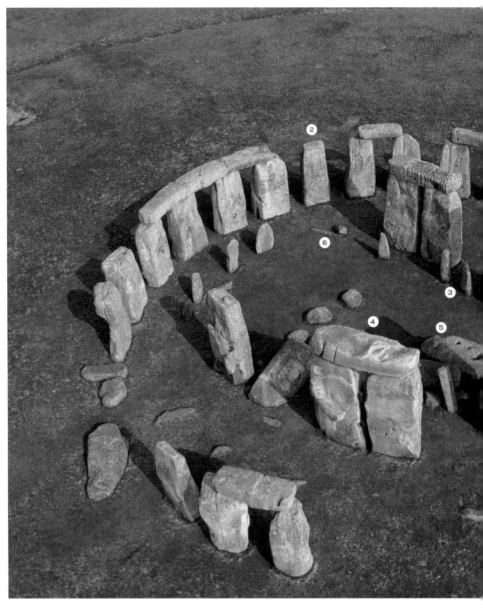

스톤헨지
Stonehenge

영국에서 가장 유명한 고고학적 유적인 스톤헨지는 신석기시대와 청
동기시대에 걸쳐 여러 차례 변형되었다. 영국과 아일랜드 전역에서 환
상열석 전통의 일단을 찾아볼 수 있지만 완성된 형태라는 점에서 스톤
헨지는 근본적으로 독특하다. 스톤헨지를 지은 선사시대 사람들은 이
곳을 종교 의식용으로 썼던 것 같다. 그리고 20세기에 와서 현대 이교
도인 드루이드교도들에 중요한 의미를 갖는 유적이 되었다.

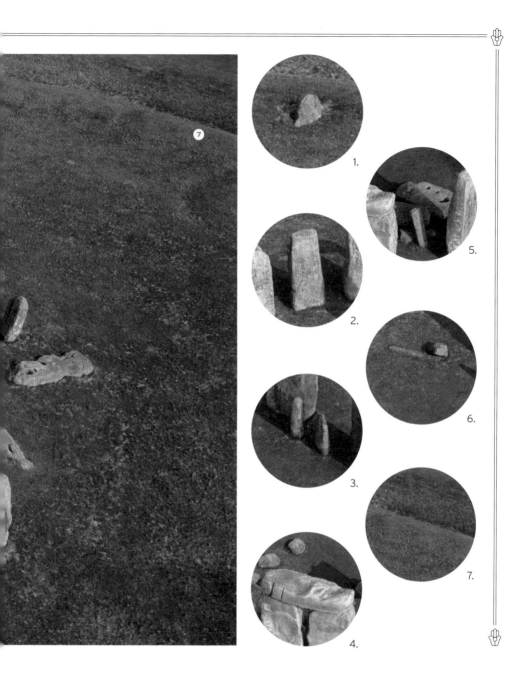

1. 경계석
2. 사르센석
3. 청석
4. 상인방석
5. 제단석(보이지 않음)
6. 상인방이 없어진 사르센석
7. 흙으로 된 배수로

2

마법

마침내 마녀가
목에 난 벌어진 상처를 보고
목적에 맞는 제물을 찾아낸다.
마녀는 그를 바위에 매단 무시무시한
갈고리에 꿰어 산속의
동굴로 끌고 간다.

- 마르쿠스 루카누스, 『파르살리아*Pharsalia*』 6권

아브라함계 종교를 믿는 사회가
비아브라함계 종교와 공유하는 것들 가운데 하나는
초자연적 수단으로 다른 사람들을 해칠 수 있는 존재들에 대한 두려움이다.
보통 '마녀'라고 불리는 사람들은 으레
악의 화신으로 여겨진다. 그러나 최근 몇 세기 동안
서구 사회의 반문화 단체counter-culture groups 들은
현대 이교인 위카에서 볼 수 있는 긍정적인 의미를 부여하며
마녀의 의미를 개선하려고 노력해왔다.

인간은 대부분 기근이나 가뭄, 빈곤, 부상, 질병, 그리고 죽음에 이르기까지 이해하기 힘든 슬픈 일들을 겪으며 산다. 많은 사회에서는 이러한 불행을 초자연적인 세력, 즉 분노한 신이나 악마, 비물리적인 수단으로 다른 사람들을 해칠 수 있는 무시무시한 존재 등의 탓으로 돌려왔다. 여러 공동체에서 이러한 존재들을 지칭하는 이름을 따로 가지고 있지만 영어의 '위치witch', 즉 마녀가 가장 널리 쓰이고 있다.

마법에 대한 믿음은 다양하며 지역에 따라 누가 마녀인지, 어떤 이유로 어떻게 행동하는지에 대한 인식이 각각 다르다. 일반적으로 초자연적 악인들은 그가 속한 공동체 내부의 적 혹은 가족의 일원이나 이웃으로 생각되었다. 어떤 경우는 이런 악인들이 단순히 자신들의 의지나 욕망 때문에, 심지어는 아무 이유 없이 사람들을 해친다고 믿었다. 다른 한편으로 마녀는 도구를 가지고 주술 의식을 행한다고 믿었다. 예를 들면 독약을 만들거나 정령에게 그들의 요청을 들어주도록 명령한다는 것이다. 따라서 어떤 마녀들은 오롯이 자신들의 뜻대로 행동을 하는 반면 다른 마녀들은 자신의 행동을 전적으로 주도하지 못하고 일부만 뜻대로 한다고 여겨졌다.

사람들은 마녀가 사악한 모든 것들의 화신으로 공동체의 기본적인 규범과 가치를 뒤집는다고 생각했다. 따라서 마녀는 외설적 노출, 근친상간, 식인 행위 등 반사회적이라고 지탄 받는 온갖 짓들을 일삼는 것으로 묘사된다. 반도덕적 본성을 가진 마녀들은 통상 사람들이 잠든 밤에 활동하는 것으로 믿어졌다. 이러한 정상적 상태의 도착은 생활의 지엽말단까지 확장될 수 있다. 예를 들면 우간다 암바Amba 족의 전통 종교에서는 마녀가 갈증을 해소하기 위해 소금을 먹는다고 주장한다.

한편 마녀가 되는 기질은 선천적으로 타고나는 것으로 부모로부터 세습되며 몸 안팎에 신체적 특징이 나타난다고 본다. 뉴기니 고원 지대에 사는 헤와Hewa족은 고기가 먹고 싶으면 살생 명령을 내리는 태아 같은 존재가 마녀의 몸속에 들어 있다고 믿는다. 또 탄자니아의 니야큐사Nyakyusa족은 마녀의 몸속에 단뱀이 들어 있어서 밤이 되면 이것을 타고 잠자는 사람들의 목숨을 앗아간다고 믿는다. 일부 마녀들은 단독으로 행동을 한다고 알려져 있지만 마녀들이 만나서 무리를 짓는다는 설도 있다. 예를 들면 요루바족은 전통적으로 마녀들의 결사체를 믿고 있다

◀ p. 128

질투하는 키르케
Circe Invidiosa
존 윌리엄 워터하우스, 1892년

호메로스의 『오디세이아』에서 지위가 낮은 여신인 키르케는 처음에는 오디세우스를 방해하다가 나중에는 그를 돕는다. 키르케를 표현하는 여러 가지 특징들은 유럽에서 마녀에 대한 고정관념을 형성하는 데 영향을 미쳤다.

마법의 원을 위한 스케치

etch for The Magic Circle

윌리엄 워터하우스, 1886년

영국의 라파엘전파 화가인 워터하우스는 신화와 전설에서 따온 이미지를 많이 그렸다. 그는 그림에 지팡이나 솥, 그리고 중심인물 주변에 그린 마법의 원 등 마녀에 관한 다양한 특징들을 집어넣었다. 그림 속 인물은 마녀나 여사제로 보이며, 손에는 달과 그녀를 연결하는 초승달 모양의 낫이 들려 있다.

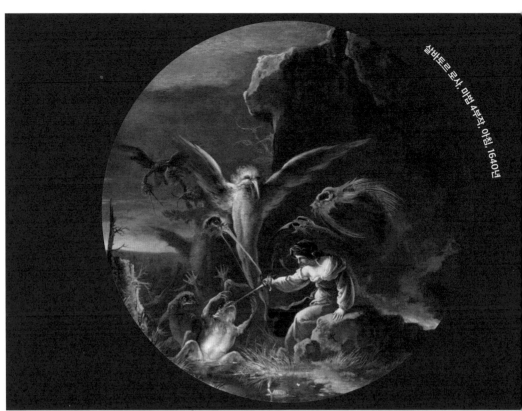

살바토르 로사. 마법 4부작. 아침. 1640년

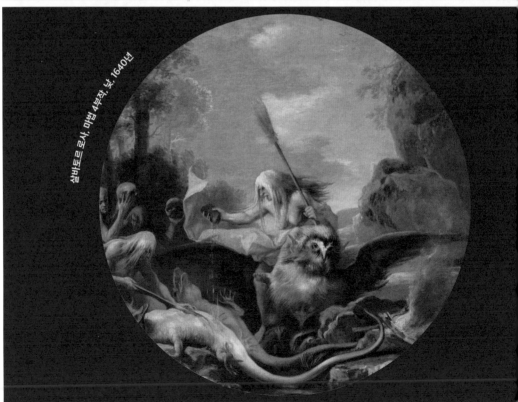

살바토르 로사. 마법 4부작. 낮. 1640년

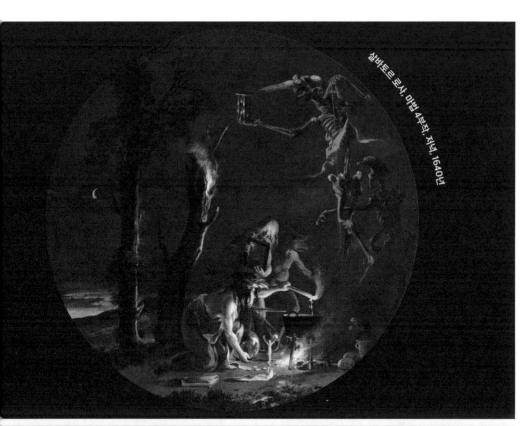

살바토르 로사, 마법 4부작, 저녁, 1640년

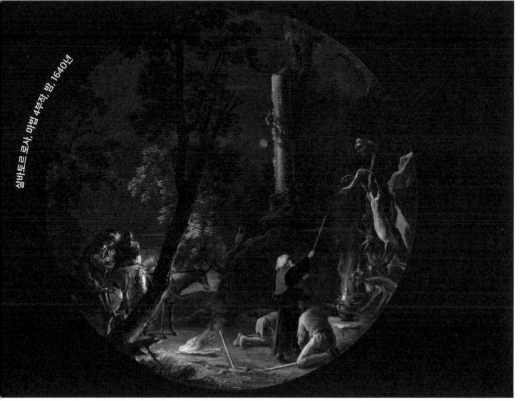

살바토르 로사, 마법 4부작, 밤, 1640년

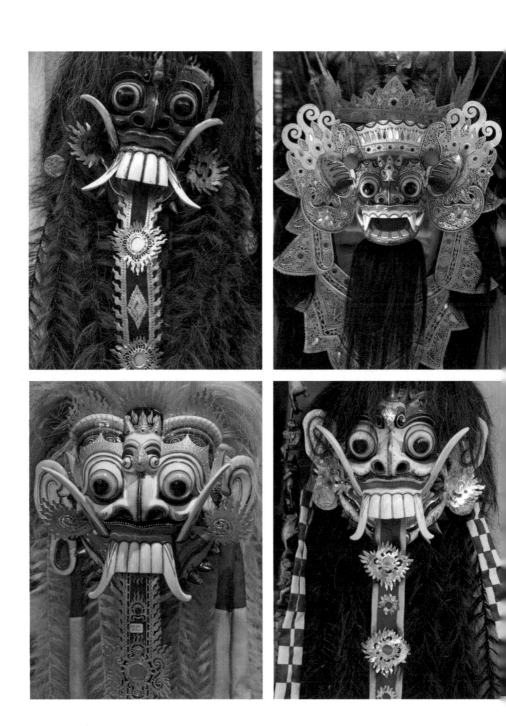

랑다 가면
Rangda Masks

여성 악마인 랑다는 발리의 전설에 나오는 유명한 캐릭터다. 전통 무용에서 랑다로 분장한 인물이 등장하여 착한 신인 바롱Barong과 싸우는 장면을 재현하고 있다. 사진 속 가면들은 흔히 쓰는 것들로, 오른쪽 위에 있는 정교한 가면은 발리의 예술가인 이 와이안 무르다나가 인도네시아 발리 수카와티Sukawati에 있는 그의 공방에서 제작한 것이다.

며 여기에 가입하려면 자식들 가운데 한 명을 죽여야 한다.

마녀들에게 날아다니는 능력이 있다는 믿음은 이런 이야기들의 기이한 면모를 더욱 부각한다. 파푸아뉴기니 트로브리안드 군도 주민들의 전통에 따르면 마녀들은 벌거벗은 채 날아가 바닷가 암초에서 서로 만난다는 것이다. 이들 마녀들은 사람의 장기를 몰래 훔쳐내 걸신들린 듯 먹는 식인 축제를 벌이는 반면 영문도 모르는 희생자는 끙끙 앓는다고 한다. 다른 공동체에서는 마녀가 동물들을 타고 다닌다고 생각한다. 줄루Zulu 족의 전통적인 믿음에 따르면 마녀는 개코원숭이의 등에 올라타서 다니고, 쇼나Shona 족은 마녀가 하이에나를 말처럼 타고 다닌다고 믿는다. 그런가 하면 나바호Navajo 인디언들은 마녀들이 동물로 변신해 시체를 먹으며 잔치를 벌인다고 생각했다. 이 이야기는 마녀가 변신술을 쓴다는 널리 퍼져 있는 속설의 하나다.

기이한 마녀들이나 사악한 존재들은 공동체의 전설이나 신화에서 중요한 역할을 차지한다. 이들은 해당 공동체의 전통 예술 작품에도 나타나는데, 발리에서는 마녀 혹은 악령 랑다Rangda 가 섬뜩한 가면을 쓰고 손가락에는 기다란 갈고리발톱을 단 모습으로 전통 무용에 등장한다.

어떤 공동체에서는 마녀에 대한 강한 불안감을 나타내는 반면 다른 공동체들은 마녀를 대수롭지 않게 생각한다. 시베리아에 있는 한 마을에서는 불운한 일이 닥쳤을 때 다른 사람들이 아닌 해로운 악령들을 탓하는 경향이 있다. 고대 이집트 같은 일부 사회에서는 마녀라는 개념이 아예 존재하지 않았다. 기독교를 믿는 사회에서도 마녀사냥이라는 광란은 일시적으로 나타났다가 사라지는 현상이었으며 일반적으로 어려운 경제 상황이나 예측할 수 없는 사회 문화적 변화가 있을 때 한층 심하게 나타났다.

마녀를 믿는 사회에는 흔히 마력에 대항하고 때로는 마녀를 찾아내는 전문가들이 있다. 이들은 이런 일을 하기 위해 점술을 비롯한 여러 가지 기술을 이용한다. 중앙아프리카 공화국의 여러 마을에서 볼 수 있는 관습 중 하나는 마녀 피의자에게 독약을 주는 것이다. 만약 피의자가 독을 받아먹고 죽으면 유죄로 간주되었다. 마녀 사냥꾼들은 마을에서 권력을 가진 인물들로 그

역할을 이용해 반대자들이나 정적들이 마력을 가지고 있다고 비난하며 자신들의 이익을 도모한다. 북아메리카 북동부의 쇼니Shawnee족 사회에서는 19세기 초 예언자인 텐스콰타와가 기독교로 개종한 부족 사람들을 마녀라고 비난한 바 있다.

마법으로 죄를 지었다고 판단되는 사람들에 대한 처벌은 다양하다. 일부 사회에서는 마녀를 찾아내는 것만으로도 그들을 무력화할 수 있다고 믿었기 때문에 별다른 조치가 필요하지 않았다. 반면 극단적인 경우로는 마녀로 낙인찍힌 사람을 사형에 처했으며 때로는 많은 사람이 처형되었다. 이때 마녀의 시체는 사람의 시체와는 다른 방법으로 처리되었는데, 그린란드의 이누이트Inuit족 마을에서는 죽은 마녀의 망령이 산 사람들을 쫓아다니지 못하도록 마녀의 시체를 잘게 난도질했다.

그리스·로마의 고전 문학에도 마녀와 비슷한 인물들이 나온다. 그리스의 전설적인 서사시에는 키르케Circe 와 메데이아Medea 가 등장하는데, 이 두 여인은 다른 사람들을 해칠 수 있는 초자연적인 힘을 발휘한다. 하지만 대다수 마녀들과는 달리 이 두 여인은 인간이 아니다. 키르케는 여신이고 메데이아는 그녀의 조카딸이다. 이들은 무분별하게 악의적이지도 않다. 키르케는 전사이자 왕인 오디세우스를 잡고 그의 부하들을 돼지로 만들지만 나중에는 계속해서 오디세우스를 도와준다. 그런가 하면 메데이아는 영웅 이아손과 결혼하여 그가 하는 일을 돕는다. 그럼에도 불구하고 키르케가 지팡이를 들고 있는 것 같은 묘사 방식은 이후 유럽 마녀의 전형을 만드는 데 영향을 주었다.

호라티우스와 아풀레이우스의 작품과 같이 로마시대의 문학 작품 속에서 노골적으로 악의를 드러내는 마녀들은 로마 사회가 그리스 사회보다 마녀에 대한 인상이 좋지 않음을 보여준다. 호라티우스의 작품에서 마녀 카니디아는 양을 이빨로 갈가리 찢어 피를 모으는 무서운 할멈이다. 이 마녀는 내장을 꺼내 최음제를 만들기 위해 아이를 굶겨 죽이고 사람들의 음식에 자신의 숨결을 불어넣어 독을 퍼뜨리기도 한다. 카니디아와 다른 로마의 마녀들은 자신들의 주문呪文에 들어 있는 기이하고 희귀한 요소를 활용했으며 야행성, 그리고 환상적인 재주와 관련되

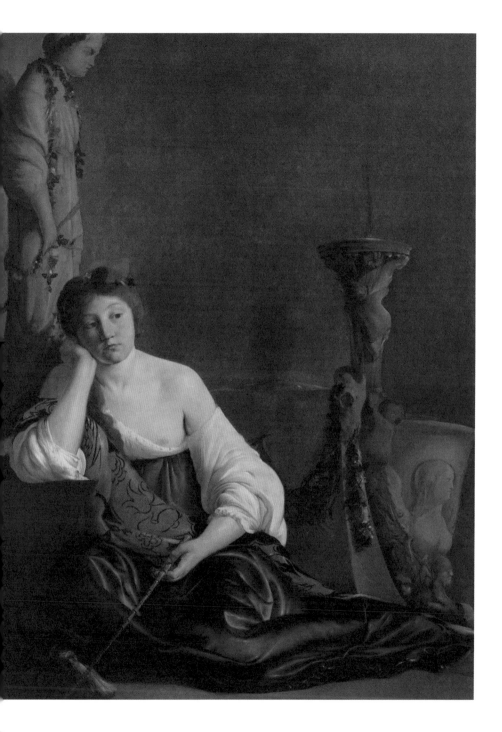

환멸에 빠진 메데이아
The Disillusioned Medea
울루스 보르, 1640년경

고대 그리스 전설 속 인물인 메데이아는 영웅 이아손과 결혼하였으며 그 사이에서
태어난 두 아들을 살해한다. 보르는 여자 마법사로서의 권능을 강조하기 위해
메데이아가 지팡이를 든 모습으로 묘사한다. 그녀는 화환과 황소의 해골로 장식된
이교도의 제단 앞에 앉아 있다.

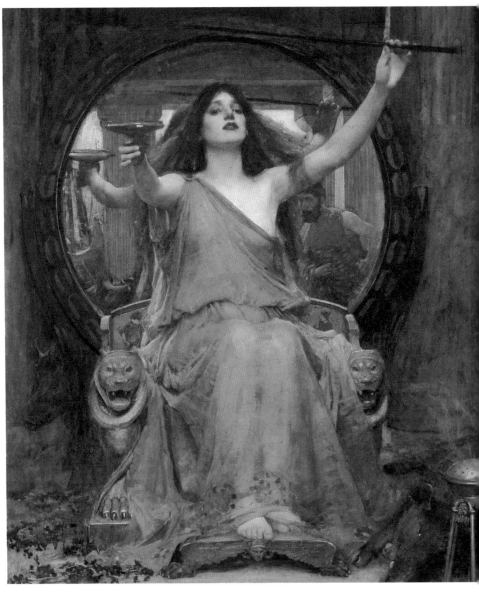

키르케
Circe

호메로스의 서사시 『오디세이아』에서 영웅 오디세우스는 아이아이○
섬에서 마녀 키르케와 조우한다. 키르케는 독약에 대한 지식을 활용히
여 오디세우스의 선원들을 돼지로 만든다. 르네상스 이후에 고대 세
계에 대한 관심이 되살아나면서 키르케는 유럽 예술가들에게 인기 §
는 주제가 되었다. 영국의 라파엘전파 화가인 존 윌리엄 워터하우스
〈오디세우스에게 잔을 바치는 키르케〉(1891)를 비롯하여 키르케를 3
제로 한 작품을 색 심이나 그렸다.

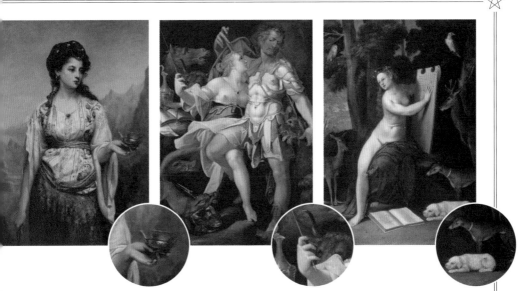

Cup
르케는 잔에 독약을 담아 제공한다.
질투하는 키르케〉(1892)에서
터하우스는 스킬라의 목욕물에
약을 넣으려고 하는 키르케를
렸다.

지팡이 Wand
변신을 완성하려면 독약을 마시게 한
다음 막대기나 지팡이로 적을 가볍게
친다. 바르톨로메우스 슈프랑거의
그림(1580-85)에서 키르케가
오디세우스를 막 치려고 하고 있다.

동물들 Animals
도소 도시의 〈키르케와 그녀의
애인들이 있는 풍경〉(1525)에 그려진
것처럼 키르케는 아이아이에 섬을
지나가는 여행자들을 집으로 유혹해
유순한 사자와 늑대로 만든다.

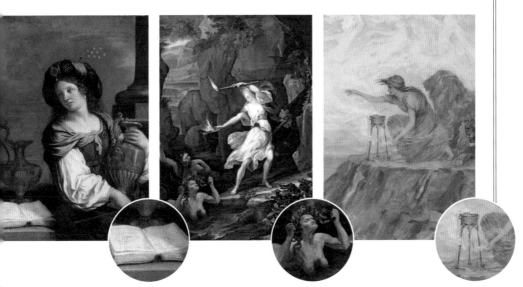

법의 책 Book of Spells
메로스는 『오디세이아』에서 마법의
에 대해 언급하지 않았지만,
르치노가 그린 17세기 바로크풍의
그림을 비롯해서 후대의 많은
술가들이 마법의 책을 가진
르케를 그렸다.

스킬라 Scylla
오비디우스의 『변신 이야기』에서
키르케는 독약과 주문을 사용해
그녀의 경쟁자 스킬라를 바다짐승으로
변신시킨다. 에글론 판 데르 네르가
1695년에 그린 이 그림에 극적인
순간이 담겨 있다.

솥 Cauldron
프레더릭 처치가 1910년에 그린 이
그림에서 키르케는 지나가는
선원들을 자신의 섬으로 유혹하기
위해 벼랑 끝에서 기다리는 동안
솥에서 독약을 제조한다.

근대 초기의 마녀들

Early Modern Witches

이 18세기 판화에는 마녀들이 악마와 작당하고 있으며 마녀들의 모임에서 악마를 숭배한다는 근대 초기의 일반적인 견해를 반영한다.

어 있었다. 아풀레이우스의 작품 속 마녀들 가운데 하나는 연□를 몸에 발라 문지르면서 올빼미로 변신하기도 했다.

기독교 이전 시대의 고전적 도상圖像은 유럽 기독교도들□가진 마녀에 대한 인식에 반영되었다. 그러나 기독교적 세계관은 마녀를 마귀와 연관시킴으로써 마법에 대한 관념을 바꾸는데 영향을 주었다. 근대 초기까지 대부분의 유럽 기독교도들은 마녀가 광범위한 반기독교적 음모 세력의 일부라고 믿었다. 마녀들은 안식일 밤에 모여 잔치를 벌이며 사탄을 숭배하는 의식을 치르는데, 여기에서 성체 성사를 모독하고 어린 아이들을 잡아먹는다는 것이다. 사탄에 대한 두려움은 종교개혁과 반종교개혁, 광범위한 지역에서 일어난 전쟁으로 인한 불안정성으로 특징지어지는 16세기와 17세기 대부분의 기독교 권역에서 마녀로 피소된 사람들에 대한 박해를 증대시켰다. 이 기간 동안 약 4만에서 6만 명이 마녀라는 이유로 처형되었는데, 그들 대부분은 여성이었으며 대부분 무고한 사람들이었다.

마녀재판은 18세기에 들어와 사회의 교육받은 계층에서 회의론이 일자 대부분 잦아들었다. 그럼에도 불구하고 초자연적인 악인이라는 마녀에 대한 공포는 근대 초기에 볼 수 있었던 사탄이라는 강력한 과시적 요소 없이도 20세기 초까지 끈질기게 지속되었다. 이러한 공포는 현대 의학, 사회 복지망, 그리고 마녀 혐의를 씌우는 데 대한 국가적 차원의 금지 등의 영향으로 대부분 사라졌다. 하지만 일부 가난한 지역에서는 여전히 마녀사냥이 계속되고 있으며 종종 마녀로 지목된 사람들에게 치□

마녀 검사

Examination of a Witch

프킨스 해리슨 맷슨, 1853년

92-93년에 미국
사추세츠주 세일럼에서 열린
녀재판의 한 장면이다.
고의 몸에 마녀의 표식이
어 수사 대상이 되었다.

적인 피해를 입히고 있다.

많은 공동체에서 생소하게 여겨졌던 '착한 마녀'의 개념은 20세기 이후부터 점차 뚜렷해졌다. 신자들이 자신들을 공공연히 '마녀'라고 부르는 현대 이교도 신앙 위카가 등장한 덕분이다.

　마법에 대한 인식 전환은 역사에 대한 재평가가 이뤄지면서 촉진되었다. 19세기와 20세기 초, 몇몇 학자들은 16세기와 17세기의 마녀재판이 당시 존속하던 기독교 이전 종교를 말살하기 위한 시도였음을 시사했다. 이들은 근대 초기의 마녀라는 악마는 사실상 고대의 뿔 달린 신이며, 처형된 사람들은 박해자가 착오로 잡아들인 무고한 사람들일 뿐만 아니라 이 신을 숭배하는 사람들도 있었다고 주장했다. 이러한 견해는 이집트 연구가이자 민속학자인 마거릿 머레이가 1920년대와 1930년대에 쓴 책에 분명히 나타나 있다. 1960년대부터 이런 이론은 단호히 부정되었지만 이미 영국의 지적 문화에 흡수된 이후였다.

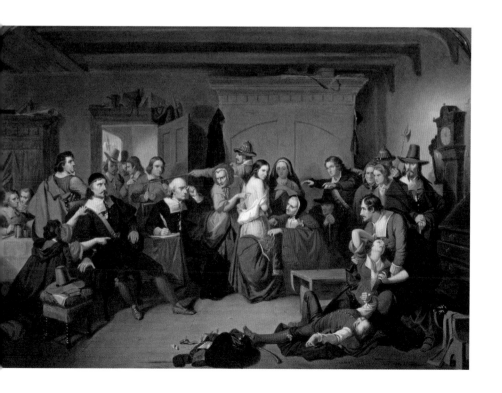

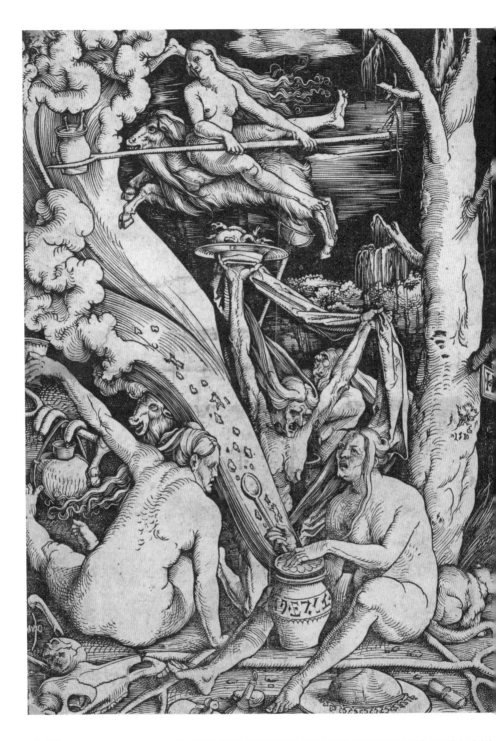

마녀들

The Witches
한스 발둥, 1510년

근대 초기 유럽에서 마녀에 대한 예술적 묘사는 반사회적인 특성을 강조했다. 이러한 이미지는 나체의 모습과 날아가는 능력을 비롯해 마녀에 대한 당시의 고정관념들을 보여주고 있다.

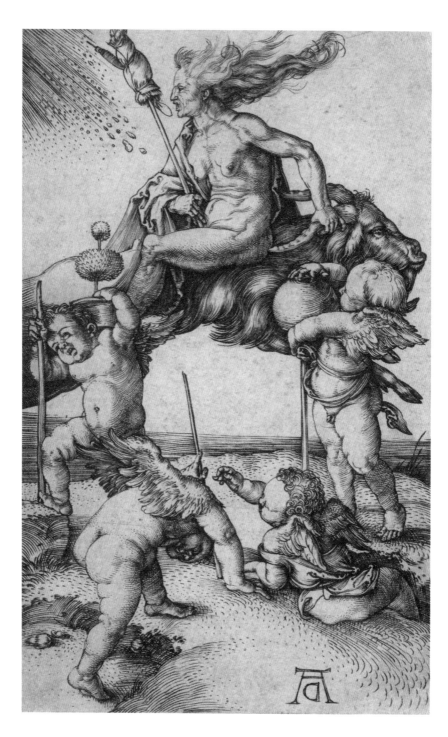

녀

e Witch

브레히트 뒤러, 1500년경

뒤러의 그림 속 늙은 노파의 마녀 이미지는 근대 초기 유럽에서 나이 든 여성들이 다른 연령이나 성별 집단에 비해 더 쉽게 마녀로 몰렸음을 보여준다. 마녀는 염소에 올라타고 있는데, 마녀들의 모임에서 악마가 동물의 형상을 띠고 나타난다는 관념을 암시하는 듯하다.

◀ **사랑의 미약**

The Love Potion
에블린 드 모건, 1903년

사랑의 미약을 섞는 여인의
모습이 담긴 이 그림은
하인리히 코르넬리우스
아그리파의 『오컬트 철학
제3권』(1533)을 포함하여
마법과 관련된 책들이 들어
있는 선반을 특징으로 한다.

▶ **파르마케우트리아**
(사랑의 미약 달이기)

Pharmakeutria
(Brewing the Love Philtre)
마리 스타팔리 스틸만, 1870년

라파엘전파 그림으로 두 마녀가
미약을 달이는 것을 보여준다.
이런 관념은 키르케같이 고전
속 인물들에 일부 기인한다.

1950년대 영국에서 공개적으로 등장한 위카의 초기 신기
들은 위카가 고대의 뿔 달린 신을 숭배하는 종교지만, 일반적으
로 여신도 숭배한다고 주장했다. 위카는 머레이 같은 사람들이
저술에 높은 관심을 보이며 여러 자료들을 엮어 자신들의 종교
를 만든 신비주의자들에 의해 창시되었을 가능성이 높다. 위킨
들은 스스로를 '마녀'라고 부를 뿐만 아니라 '코벤coven'으로 알
려진 집회를 통해 '매지컬magical'이라고 부르는 제의를 치른다.
이때 지팡이와 솥 같은 도구를 사용했으며, 그 때문에 유럽인들
의 문화적 상상 속에 오랫동안 존재해 온 마술과 마법의 시각적
이미지에 크게 의존한다.

초기 위칸들은 주문을 외울 때 '아무도 해치지 말라'는 명
령을 따랐다. 따라서 이들의 종교 의식은 사람들을 치유하거나
구직자들을 돕는 건설적인 목적에 집중하는 경우가 많았다. 텔
레마Thelema ✦ 같은 초기 신비주의 운동의 영향을 받은 위칸들은
인간의 의지력을 집중하면 물질계에서 변화가 일어날 수 있다고
믿는다. 이것이 바로 이들이 '매직'이라고 부르는 과정이다. 위
칸들은 보통 정신력으로 '매직'이 일어난다고 생각하지만, 소정
의 목표에 의지력을 집중시키는 도구로 지팡이와 '아싸메athame

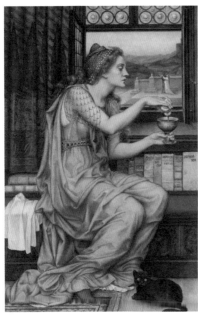

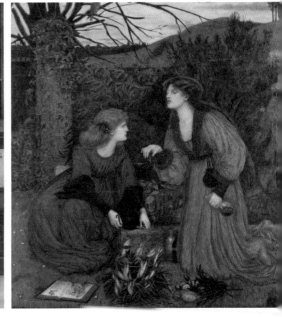

144

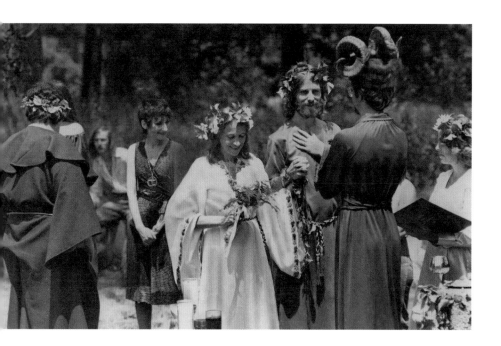

칸의 약혼

ccan Handfasting

08년 캐나다에서 한 위칸
제가 두 사람의 현대 이교도
혼식 혹은 결혼식을 주례하고
다. 이 커플은 인생을
계한다는 것을 상징하기 위해
로 손을 묶고 있다.

라고 하는 칼 등을 의식에 사용한다.

위카는 인기를 증명하며 북아메리카와 오스트레일리아로 급속히 퍼져 나갔다. 수행자들은 위카를 새로운 방향으로 이끌었는데, 제2물결 페미니즘second wave feminism ◆◆ 운동과 위카를 연계시키고 동성애자와 양성애자에 적합한 변형을 만들어 낸 것이다. 이런 코벤은 보통 회원들의 자격을 특정한 정체성 집단으로 제한하며 그에 따라 교리와 실천 관행도 바꾼다. 예를 들면 여러 페미니스트 대상의 코벤들은 뿔 달린 신에 대한 숭배를 포기하고 여신에게만 예배를 올린다. 여타 새로운 위칸 공동체는 웨일스 사람들을 대상으로 하는 '전통주의자 그위도니에이드Traditionalist Gwyddoniaid'와 이탈리아 사람들을 대상으로 하는 '스트레게리아Stregheria' 같이 지리적 특성에 초점을 맞추거나 '리클레이밍 전통Reclaiming tradition' 같이 급진적인 평등주의를 추구하기도 한다. 위칸이 되는 방법을 소개하는 책들이 점점 많아지면서 1970년대 이후로는 혼자서 위카를 수행하는 사람들이 급속

◆ 20세기 초 영국의 영성주의자 알리스터 크롤리가 창시한 비교 혹은 영성 철학으로 '의지' '소망' 등을 의미하는 그리스어 thelo(θέλω)에서 유래한다.

◆◆ 성평등에 관한 담론을 가정이나 직장, 낙태권을 비롯한 생식권 등으로 확장한 1960년대 이후의 성평등 운동을 지칭한다.

뿔 달린 신
The Horned God
♉

20세기 초, 민속학자 마거릿 머레이는 사슴뿔이나 초승달 모양의
을 가진 신들은 사실 기독교도들이 악마로 해석하는 하나의 신을 상
하는 것이라고 주장했다. 초기 위칸들은 머레이가 주장한 뿔 달린
을 다산의 신으로 받아들였다. 이들은 비술을 행하는 엘리파스 레비
1856년에 발간한 서적 속 삽화 바포메트^{Baphomet}, 즉 '사바트의 염
^{Sabbatic Goat}'의 영향을 받았다. 머리와 뿔은 짐승이고 몸은 사람인
인반수의 모습으로 균형을 상징하고 있다.

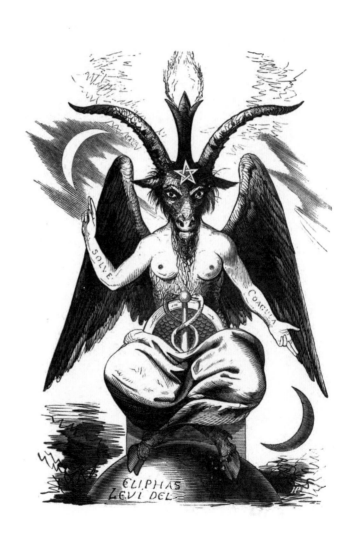

법사 The Sorcerer
기구석기시대에 프랑스의 한
동체는 동굴에 그림을 그렸다.
리에주에 있는 트루아 프레르 동굴
부 그림들 가운데 하나로, 사슴뿔이
린 인물을 보여준다.

케르눈노스 Cernunnos
프랑스 파리에는 갈로·로만 시대에
만들어진 유피테르 신에게 바치는
기둥이 있다. 여기에는 사슴뿔이 달린
머리 부조가 있고 함께 새겨진
'케르눈노스'라는 명문은 해당 인물의
이름임을 시사한다.

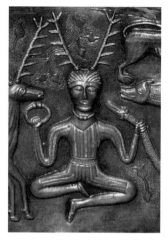

군데스트룹 인물상
The Gundestrup Figure
덴마크의 토탄 늪에서 발굴한 커다란
은제 그릇에는 사슴뿔 달린 인물이
장식되어 있다. 철기시대의 것으로
보이는 이 그릇은 트라키아에서
제작된 것으로 보이지만 정확히
어딘지는 알 수 없다.

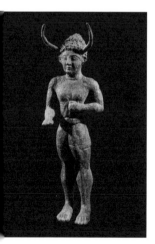

폴로 케라이아테스 Apollo Keraiates
프로스의 엔코미 Enkomi 에서 발굴된
동기시대 조각으로 뿔 달린 투구를
고 있다. 흔히 아폴로 케라이아테스,
'뿔 달린 아폴로'로 불리지만 후대에
장한 신인 아폴로와의 연관성은
실상 희박하다.

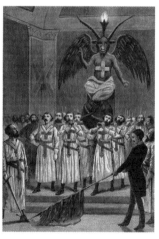

바포메트 Baphomet
중세 템플 기사단에 대한 비난들
가운데 하나는 그들이 바포메트라는
신을 섬겼다는 것이다. 이 바포메트는
오늘날 '마호메트(무함마드)'의 오기로
생각된다.

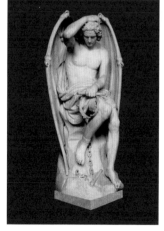

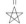

루시퍼 Lucifer
벨기에 조각가 기욤 제프가
1840년대에 제작한 루시퍼의 조각은
타락한 천사를 경탄할 만한 외모의
반항적 반영웅으로 인식하던 당시
낭만주의 성장기의 경향을 따른다.

히 늘어났다. 이런 책들 가운데 일부는 젊은 독자들을 대상으로 하며 1990년대와 2010년대 말에는 미국 영화와 텔레비전 속 마녀들의 모습에 영향을 받은 '10대 마녀teen witch' 유행이 나타났다. 이제 위카는 국제적으로 수십만 명의 신자를 가진 세계 최대의 현대 이교도 신앙으로 자리 잡았다.

그러나 위칸들만이 '마녀'라는 용어를 되찾은 것은 아니다. 1960년대 이후부터 다양한 페미니스트 공동체에서 독립적인 여성들의 힘을 보여주는 의미로 이 말을 사용했다. 이들 중 일부는 종교적인 집단이 아니지만, 다른 일부는 현대 이교도들의 영성과 연관되어 있다. 사탄 숭배와 악마 숭배 신비주의자들도 때로 자신들을 위칸과 구분하기 위해 '전통적인 마녀'라고 부르기도 했다. 21세기에 들어와 아프리카에서 건너온 전통 종교의 여러 신자들은 '마녀'라는 말과 스페인어 동의어인 브루하bruja를 사용하는 데 더욱 적극적이다. 여러 면에서 '마녀'라는 용어의 재정의는 현대 이교도들이 '이교도'라는 용어를 재사용하는 것과 닮았다. 두 가지 경우 모두 수백 년 동안 부정적 함의로 쓰이던 어휘를 차용하여 기독교의 지배를 받는 사람들과 자신들을 구별하기 위해 사용된다.

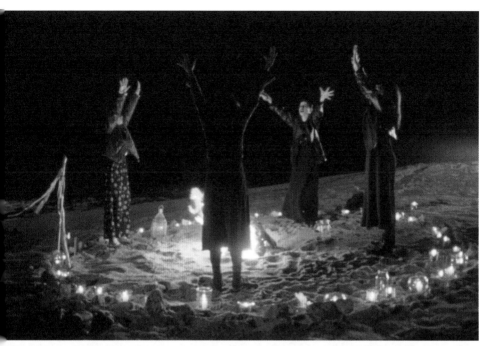

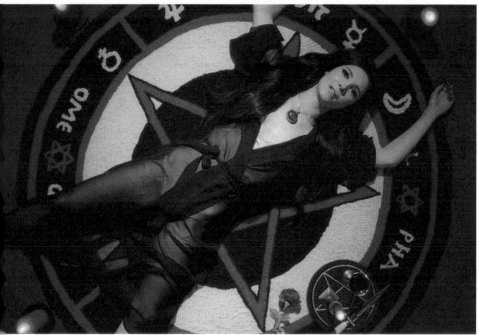

화 속 현대판 마녀
odern Cinematic Witches

위카는 20세기 후반부터 초자연적 공포영화인 「더 크래프트」(1996, 위)와 코믹 공포물인 「더 러브 위치」(2016, 아래)에서와 같이 영화에 표현된 마녀들의 모습에 영향을 주었다. 이런 영화들은 청소년들을 비롯해 더 많은 사람들이 위카의 신자가 되는 것에 관심을 갖도록 했다

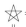

위카의 의식용 도구들
Wiccan Ritual Objects

현대 이교도 신앙인 위카는 마법의 수행을 강조한다. 위칸들은 마법을 통해 영묘한 우주의 힘을 이용하거나 그들의 의식에 참여한 사람들의 정신적 관점을 변화시킴으로써 물리적 세계에서의 변화를 추구한다. 마법에 대한 위칸들의 관념에서 중요한 것은 인간의 의지력, 다시 말해 다양한 도구들을 비롯해 종교 의식 행위에 집중하는 의지. 이러한 도구들 가운데 다수는 고대까지 거슬러 올라가며 유럽에서 마술과 마법에 대한 고정관념의 일부를 차지해왔다. 따라서 의식을 집전하는 마법사들은 위카가 채택되기 수백 년 전부터 이런 도구들을 사용해왔다.

지팡이 Wand
유럽 전설에서 마녀의 필수적 도구인 지팡이는 보통 나무로 만들어진다. 위칸들은 이 지팡이로 마법의 에너지를 통제한다. 고대에 지팡이의 전례는 『오디세이아』에서 키르케가 그와 같은 도구를 사용한 데서 볼 수 있다.

의식용 칼 Athame
위카의 의식에 쓰이는 칼 아싸메는 물리적인 절단이나 봉헌용으로 사용하지 않는다. 주로 의지력을 집중시키는 데 사용하며 때로는 남성의 성기와 에너지를 나타내는 상징으로 간주된다. 어떤 위칸들은 아싸메 대신 실제 도검을 사용하기도 한다.

오각형의 별 Pentacle

오각형의 별은 다섯 개의
꼭짓점이 있는 별 모양을
구체적으로 표현한 것이다.
위칸들에게 오각형의 별은
다섯 개의 상징적 원소, 즉
땅, 공기, 불, 물, 정령 등으로
여겨진다. 이것은 또
보편적으로 인정되는 위카의
상징이기도 하다.

성배 Chalice

성배는 집회에 참석한
위칸들이 나눠 마시는
음료(통상 와인)를 담기 위해
사용된다. 이것은 여성의
성기와 에너지뿐만 아니라
예수가 최후의 만찬에 쓴
술잔, 영감의 가마솥Cauldron
of Inspiration 같은 전설적인
물건들과도 관계가 있다.

가마솥과 보린
Cauldron and Boline

모든 위칸들의 의식에서
사용되는 것은 아니지만 일부
위칸들은 실용적인 목적으로
가마솥과 보린을 사용한다.
보린은 독약 제조용 약초를 벨
때 사용하는 곡선으로 된
칼이다. 이런 약들은
오래전부터 마녀와 관련이
있는 가마솥에서 달인다.

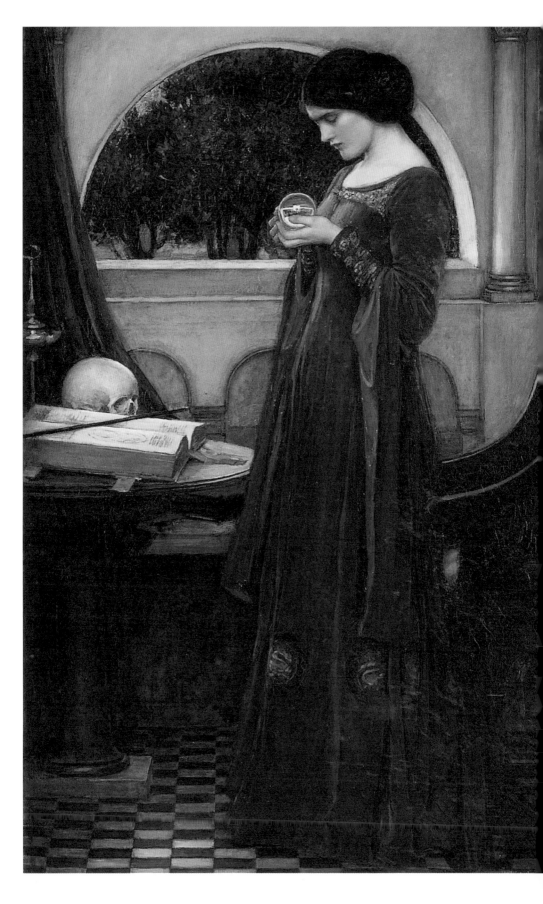

3

신탁과 점술

아무리 교양 있고 학식이 있어도
혹은 미개하고 무식해도
미래에 일어날 일을 알려주는
조짐이 나타난다고 모두가 믿는다.
그리고 어떤 사람들은 그 조짐을 알아보고
사전에 그 일을 예언할 수 있다.

– 키케로, 『점술론On Divination』 1권

사람들은 아프거나, 불운을 겪거나, 어찌할 바를 모를 때
안도감을 얻기 위해 혹은 대책을 구하기 위해 점에 의존한다.
서죽筮竹 혹은 콜라 열매를 던지든, 타로 카드를 읽든,
초자연적 존재와 직접 신탁을 받는 소통을 하든
점술은 일반적으로 신이나 정령, 즉 인간보다 더 멀리
내다볼 수 있는 존재의 지혜에 의존하는 것으로 이해된다.

점은 과거와 현재에 일어난 사건의 숨겨진 의미를 이해하는 것에서부터 미래를 예측하는 것에 이르기까지 다양한 기능을 한다. 많은 사람들이 아프거나 불운을 겪을 때면 점에 의지하여 그들이 처한 상황의 원인을 파악하고 대처 방법을 결정한다. 중요한 결정을 앞두고 도움을 얻기 위해 점을 치는 경우도 있는데, 예를 들면 고대 로마에서는 공직을 시작할 때 점을 쳤다. 군대에서 군사적 결정을 내리기 전에 점을 치는 것도 흔한 일이었다. 기원전 479년 플라타이아이Plataea 전투를 벌일 때 그리스군과 페르시아군은 서로 공격을 시작하기 전 열흘 동안 길조가 있기를 기다렸다고 전해진다.

많은 부족 사회에서는 점쟁이마다 특정 수호신이 있다고 믿는다. 이런 신들은 점쟁이에게 비밀스러운 정보를 전달하는 점술의 전 과정을 주관한다. 요루바족의 전통 종교와 여기에서 유래한 미국 이주민들의 종교에서는 오룬밀라Orunmila 신이 점을 관장한다. 현존하는 고대 메소포타미아의 기도문을 보면 샤마쉬Šamaš 신이 점술을 담당했다는 것을 알 수 있고 고대 그리스에서는 아폴로 신이 신탁을 읽는 능력을 부여했다. 신화에 따르면 아폴로는 델포이의 신탁을 이용하여 영웅 헤라클레스에게 불멸의 삶을 얻기 위해서는 에우리스테우스 왕을 위한 일련의 과업을 완성해야 한다고 알려주었다.

누구나 할 수 있는 점술이 있는가 하면 훈련된 전문가들만이 할 수 있는 점술도 있다. 이런 전문성을 습득하기 위해서는 기존의 점술가 밑에 도제로 들어가서 배워야 하고 상당 기간이 소요될 수 있다. 요루바족 사람이 이파 점술을 수행하는 바발라우Babalawo가 되기 위해서는 10여 년의 수련 기간이 필요하며 수련 기간이 끝난 '학생'은 능력을 평가받는 자격시험을 치르게 된다.

흔히 점쟁이가 될 운명을 타고난 사람들은 광기나 질병, 불안감 등을 초래하는 영적인 힘에 의해 그렇게 될 수밖에 없고 이를 피하기 위해서는 수련을 쌓아 점쟁이가 되겠다고 동의하는 수밖에 없다고들 한다. 예를 들면 콩고민주공화국의 북야카 지방에서는 점쟁이의 소명을 받은 사람은 무아지경에 빠져 순식간에 지붕이나 나무 위로 올라가고 맨손으로 빠르게 굴을 파는 등 비범한 재주를 보인다고 믿는다. 일단 이런 징조들이 나타나면 그 사람은 점술을 배워야만 한다.

인간과 영험한 힘 사이에서 중개자 역할을 하는 점술가들

◀ *p. 152*

수정 구슬
The Crystal Ball
존 윌리엄 워터하우스, 1902년

수정 구슬을 이용하여 점을 치는 것은 유럽 사회에서 흔히 볼 수 있는 관습이다.

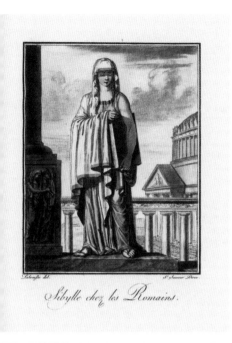

Sibylle chez les Romains.

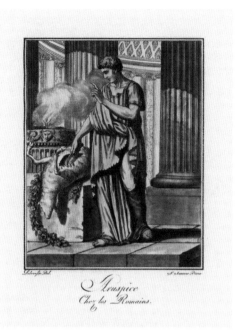

Aruspice
Chez les Romains.

Augure

Grand Pontife Romain.

라브루스, 1796년

손으로 채색한 다음의 동판화들은 라브루스가 자크 그라세 생 소베르의 고대 로마 연작을 위해 제작한 것이다. 왼쪽 위부터 시계 방향으로 여성 예언자, 창자 점술가, 대신관, 예언자 들이며 이런 사람들 가운데 일부가 점쟁이로 일했다.

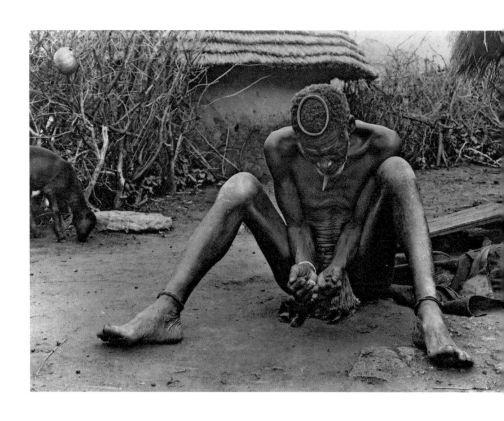

남아프리카의 점쟁이
South African Diviner

이 사진은 남아프리카의 한
남성이 뼈를 던져 점을 치는
모습을 보여준다.

은 점을 치는 과정에서 때로 변성의식상태變成意識狀態에 들어가게
된다. 어떤 경우에는 점을 치는 동안 망령이나 신이 들리기도 한
다. 토고의 바탐말리바Batammaliba족 점쟁이들은 점을 치는 동안
술에 취한 듯한 들뜬 느낌이 든다고 말한다. 많은 지역 공동체에
서 점쟁이는 치유자의 역할을 하며 찾아오는 사람들의 문제를
진단한 뒤 그에 대한 조치를 관장한다.

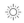

점술 가운데는 주사위 던지기(제비뽑기) 같은 형식이 많은데, 점
쟁이가 주사위를 던진 다음 그것이 떨어진 상태를 보고 점괘를
이끌어내는 식이다. 일례로 이파점술은 점술사 바발라워가 특별
히 만들어진 나무 쟁반에 야자나 콜라 열매를 던진 다음 이것이
떨어진 모습을 보고 답을 읽어낸다. 이때의 답은 수십 혹은 수백
가지가 될 수도 있다. 중국에서는 점을 칠 때 보통 서죽을 사용
하며, 나타난 결과는 기원전 10세기에서 4세기 사이의 어느 시

아프리카의 점술 도구

...세기 말 혹은 20세기 초
...프리카에서 만들어진 것으로
...쪽의 자루가 달린 뼈 일습은
...처가 불분명하다. 오른쪽의
...고기 형태로 조각된 뼈는
...비아에서 만들어진 것이다.

점에 편찬된 점술서 『역경』의 지침에 따라 해석한다.

신도의 신사, 혹은 성소聖所에서는 젓가락 같은 점대가 들어 있는 첨통籤筒을 흔히 볼 수 있다. 이 통을 흔들면 점대 하나가 떨어지고 거기에 적혀 있는 숫자에 따라 정해진 오미쿠지御御籤, 즉 제비에 미래를 알려주는 점괘가 적혀 있다. 점괘가 나쁠 때는 신사의 문틀이나 나무에 오미쿠지를 묶어 액운을 떨쳐 버린다.

잔데Zande 나 야카 같은 중앙아프리카의 부족 사회에서는 점을 칠 때 나무판자를 사용한다. 나무로 만든 도구를 손에 들고 다니며 다른 나무나 금속 표면에 대고 문지르는데, 때로는 잘 미끄러지도록 윤활제의 도움을 받기도 한다. 두 개의 표면을 맞대고 문지르는 동안 점쟁이는 풀어야 할 문제에 대해 사설을 늘어놓는다. 마찰이 심해지다가 더 이상 문지르지 못하게 되는 바로 그 순간 말한 내용을 물음에 대한 응답으로 해석하고 점괘를 내놓는다.

액체의 흐름도 점술에 쓰일 수 있다. 기원전 1250년에 씌어진 고대 이집트 파피루스는 모링가유를 방울방울 떨어뜨려 만들어지는 문양으로 점을 치는 방법을 기술하고 있다. 또 다른 점

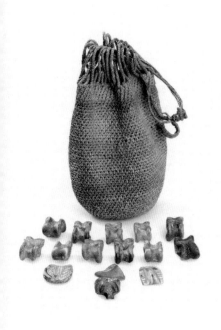

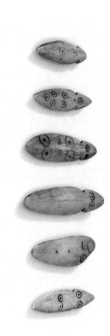

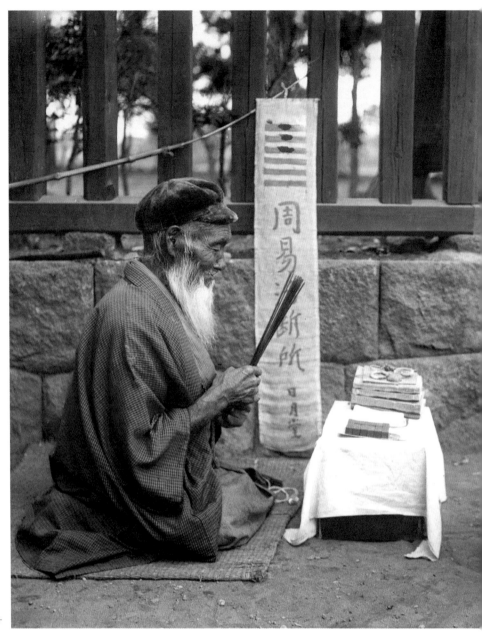

『**역경**』
易經

이징, 이칭으로 음역되기도 하는 이 책은 『역경』이다. 여섯 개의 선으로 이루어진 괘를 해석하는 점술을 개관한 것으로, 중국에서 가장 오래된 문헌인 『역경』은 기원전 12세기에 저술된 것으로 알려진다. 중국의 점술 체계는 1910년대에 찍은 일본 점쟁이 사진에서 보는 바와 같이 동아시아 많은 지역에 영향력을 떨쳤다.

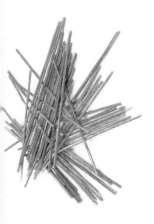

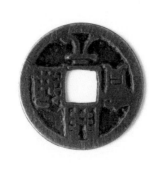

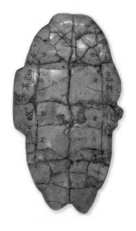

서죽 Yarrow Sticks
『역경』의 점술에 사용되는 전통적인 방법에는 서죽을 던져 일련의 괘를 추론하는 것이 있다. 서죽은 말린 새풀줄기로 만든다.

동전 Coin
서죽으로 점을 치기 시작한 지 천여 년이 지나고 더욱 간단한 점술 방법이 등장했다. 동전 세 개를 던져 떨어진 모습을 보고 여섯 개의 선으로 이루어진 괘를 뽑는 것이다.

거북 등딱지 Turtle Shell
고대에 보편적으로 사용된 중국 점술에는 거북 등딱지를 불에 달구는 것이 있다. 불에 달궜을 때 생기는 균열을 해석하고 때로는 등딱지에 문자를 새기기도 한다.

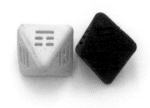

Hexagram
세기 초기에 만들어진 도식으로 일 철학자 라이프니츠가 입수하였다. 기에는 여섯 개의 선으로 이루어진 들을 모아 놓은 중앙 격자가 있다. 섯 개의 선으로 이루어진 괘들은 각각 과 양을 나타내며 끊어지거나 하나로 어진다.

역경 Book of Changes
이 목판본 『역경』은 송나라 시대(960-1279)의 것이다. 당시 철학자들은 중요한 형이상학적 문제를 고찰하는 데 『역경』을 이용했다.

주사위 Dice
같은 면수를 가진 주사위도 『역경』의 점술에 이용되었으며, 실제로 서죽이나 동전 같은 확률을 낼 수 있다.

콩고민주공화국의 점술판

Congolese Divination Board

19세기 말이나 20세기 초에 만들어진 것으로 보이는 이톰브와itombwa, 즉 마찰점판은 오늘날 콩고민주공화국에 속한 쿠바 공동체에서 사용되었다.

술로는 사람의 움직임을 관찰하는 것이 있다. 로비Lobi, 세누포Senufo, 베나 룰루아Bena Lulua 등 서아프리카와 중앙아프리카 지역 부족들 사이에서는 인류학자들이 '악수할 때 근육의 움직임을 읽는 방법handshaking-muscle-reading'이라고 부르는 점술이 있다. 여기서는 점쟁이와 의뢰인이 옆으로 나란히 앉아 서로 손을 잡은 후 점쟁이가 질문을 던졌을 때 의뢰인의 팔이 움직이는 모양을 보고 그 의미를 읽는다.

때로는 점을 칠 때 동물을 이용하기도 한다. 서아프리카의 일부 부족 사회에서는 모래에 도형을 그리고 밤새 그대로 놓아둔다. 그런 다음 동물들이 이 도형의 여러 부분에 남긴 발자국을 보고 점괘를 풀어낸다. 이때 점쟁이들이 선호하는 동물의 종류는 부족에 따라 다른데, 말리의 도곤Dogon족은 검은꼬리모래여우를 좋아하고 카메룬의 카카 티카르Kaka Tikar족은 땅에 사는 거미의 발자국을 바란다. 한편 고대 로마인들이 행했던 점술같이 하늘에 새들이 날아가는 방향 역시 점을 치는 데 이용된다.

또 다른 점술로는 도살된 동물의 내장을 꺼내 살펴보는 방법이 있다. 고대 그리스인들과 로마인들은 신에게 제물로 봉헌된 동물들을 이런 목적에 이용했다. 일단 제물의 사체가 도살되면 로마인들 가운데 '창자 점술가haruspices'로 알려진 사람이 내장을 살펴보게 된다. 창자 점술가는 특히 간을 눈여겨보고 그 생김새로 점괘를 결정하는데, 이때 내장이 기형적이면 제사를 주관한 사람에게 큰 재앙이 닥칠 징조로 여겼다. 한편 이런 전통은 메소포타미아에서부터 시작된 것으로 보인다. 전통적으로 창자 점술가는 로마인이 아니라 이탈리아 중부의 에트루리아 출신들

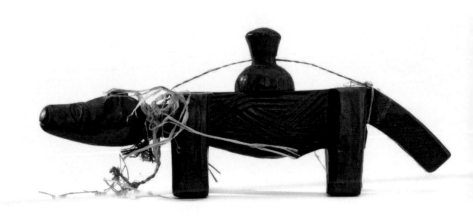

160

곤족의 점술 그림
gon Divination Drawing

리 도곤족의 한 점쟁이가
을 칠 목적으로 이와 같은
대 그림을 만들었다.

이었다. 그들은 47년 클라우디우스 황제가 창자 점술가 조직을 만들 때까지 독립적으로 활동해왔다.

이와 유사한 형태의 점술로는 인신 공양을 이용한 것이 있다. 기원전 1세기에 시리아 태생의 포시도니우스는 유럽 대륙에 사는 킴브리Cimbri족 마을에서는 하얀 옷을 입은 여사제가 죄수들의 목을 자른다고 주장했다. 그의 저술에 따르면 여사제는 커다란 청동 그릇에 피를 담았고 피가 흐르는 형태에 따라 점괘를 얻은 다음 시체에서 내장을 꺼내 더 자세한 예언적 정보를 수집했다고 한다. 이런 관습이 실제로 있었는지 아니면 사람들이 보통 이방인에 대해 이야기할 때 기이하고 섬뜩한 이야기를 지어내는 데서 기인한 것인지는 분명치 않다.

모든 형태의 점술이 구체적인 물건이나 자연 현상에 대한 관찰을 수반하는 것은 아니다. 어떤 점술은 영매의 능력을 통해 초자연적인 존재와 직접 소통하는 사람을 필요로 한다. 마오리족에는 마타키테matakite로 알려진 점쟁이들이 있는데, 사람들은 이들이 신으로부터 직접 메시지를 받는다고 믿었다. 마타키테는 종종 사람들을 모아 놓고 노래의 형태로 그 메시지를 전한다. 우간

다의 니올레Nyole족 마을에서는 점쟁이가 조롱박으로 만든 마[라]카스를 흔들면서 노래를 불러 조상신들을 즐겁게 하면 그중[의]한 조상신이 점쟁이에 빙의하여 이야기를 하게 된다. 이때 조[상]신의 말을 때로 이해할 수 없기 때문에 점쟁이가 대신 해석해[주]어야 할 수도 있다.

고대 그리스에서는 점쟁이를 만티스mantis라고 했다. 고[대]그리스 문학작품에는 『오디세이아』에 나오는 이야기에서 많[은]일들을 정확히 예언한 테오클리메노스를 비롯해 여러 만티스[들]이 등장한다. 또한 고대 그리스인들은 특정한 성지에 있는 신[전]에서 신의 예지를 전해줄 수 있다고 생각했다. 에피루스의 제[우]스 성지에 있는 도도나Dodona가 가장 오래된 신탁소로 인정받[았]다. 사제들은 신성한 참나무 잎사귀들이 바스락대는 소리에[서]메시지를 얻었다고 한다. 델포이의 아폴로 신전에 있는 여사[제]피티아도 인기가 있었다. 원래 피티아는 일 년에 한 번 열리[는]봄 축제 때 아폴로 신으로부터 메시지를 받는 것으로 알려졌[다].그러나 이 신전의 신탁이 인기를 끌면서 피티아는 좀 더 빈번[히]점을 치게 되었다. 이를 위해 신전 중앙에 있는 우묵한 내실[아]디톤adyton에 들어가 바닥의 틈새에서 올라오는 증기를 흡입[했]다고 한다. 피티아는 월계수나무 가지를 흔들며 무아지경에 [빠]져들어 아폴로 신이 보낸 것으로 추정되는 메시지를 전달했다[.]

신탁의 관습은 북유럽에도 있었던 것으로 보인다. 13세[기]에 씌어진 아이슬란드의 『붉은 머리 에이리크의 사가Saga of Erik [the] Red』에는 토르비에르크라는 점술가의 활동이 기록되어 있다. [그]린란드에 있는 노르드족 공동체의 운명을 예언하라는 임무를 [부]여받은 그녀는 높은 연단에 앉아 구호를 외치는 여인들에게 [둘]러싸인 채 신탁 의식을 집행하며 신을 불러냈다. 그녀는 미래[를]내다보며 공동체의 상황이 나아질 것이라고 예언했다. 이 사[가]는 기독교적 관점에서 씌어진 허구적인 이야기지만 기독교[이]전 노르드족 공동체의 종교 의식인 세이드seiðr에 관한 경험에 [근]거하는 듯하다.

점술은 현대 이교도들 사이에서도 인기가 높다. 예를 들면 위[카]은 서구적 상상력 속에 마법과 요술을 불러일으키는 점술을

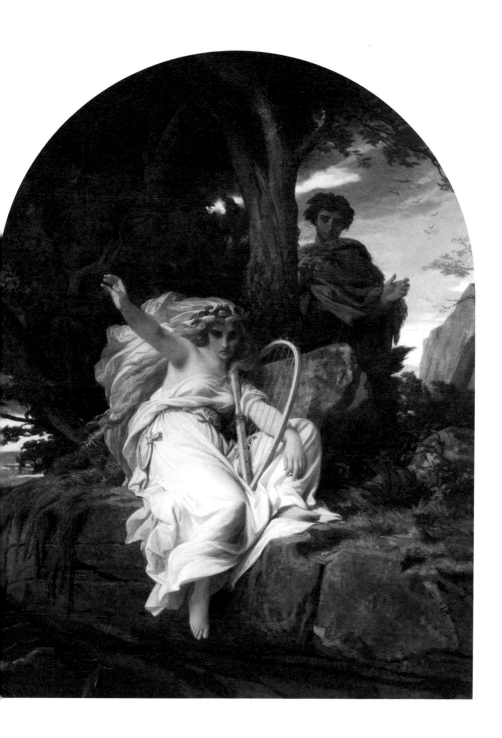

벨레다
lléda
알렉상드르 카바넬, 1852년

로마의 역사가 타키투스에 따르면 벨레다는 독일 북부 브룩테리의 여자 예언가로,
기원후 69년 로마제국의 통치에 반란을 일으킨 브룩테리의 승리를 예언했다고 한다.
카바넬의 낭만주의적 그림에는 벨레다가 그의 승리를 예언하자 나무 뒤로 숨은
가이우스 율리우스 키빌리스가 기뻐하는 모습이다.

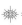

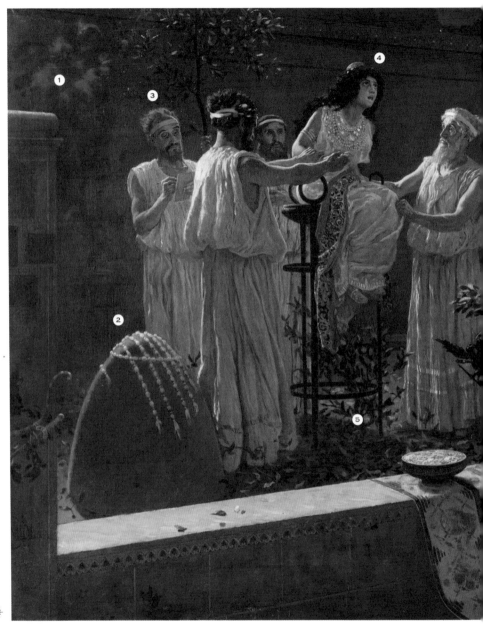

델포이의 신탁
The Oracle at Delphi

카밀로 미올라의 그림(1880)에서 보듯이 아폴로 신의 여사제인 피티아
는 델포이 신전의 내실 바닥에서 올라오는 증기를 흡입한 뒤 환각을 체
험하고 신탁을 전하는 사람으로 일한다. 이후 피티아는 그리스에서 가
장 영향력 있는 신탁의 여사제가 되었다. 오늘날 델포이 유적은 유네스
코 세계 분화유산으로 등록되어 있다.

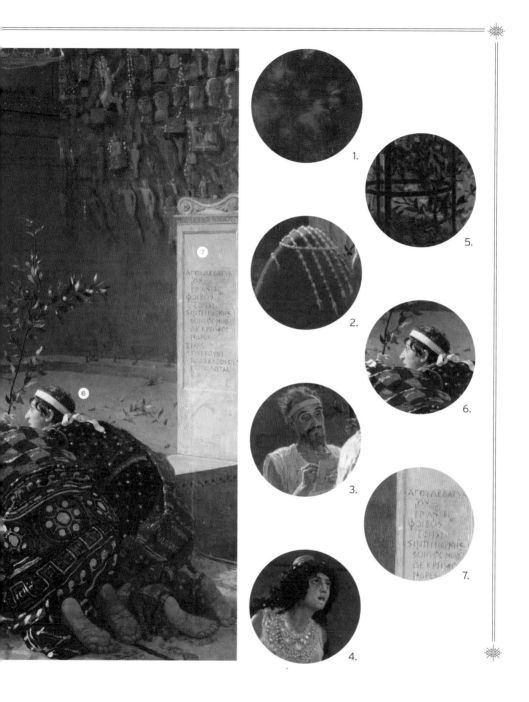

1. 신성한 연기
2. 옴팔로스(반원형의 돌)
3. 아폴로의 사제
4. 피티아

5. 삼각대와 격실
6. 탄원자들
7. 아폴로의 신전 건물이라는
 명문이 새겨진 주춧돌

숫자점 교본

Arithmancy Manual

19세기 모로코에서 만들어진
아랍어 교본으로 숫자점 또는
수를 이용한 점에 대해
설명하고 있다.

주 이용한다. 이런 현상을 보여주는 좋은 예가 수정 구슬이나 검
은 거울 혹은 물그릇을 이용하여 미래를 예언하는 것이다. 스크
라잉scrying, 즉 수정점술로 알려진 이런 기술은 유럽의 점술에서
오랜 역사를 가지고 있다. 예를 들면 16세기 영국의 비교도秘敎徒
존 디는 예언을 하기 위해 작은 수정 구슬과 흑요석 거울을 이용
했다. 현대의 수정점술가들은 수정이나 거울 혹은 물을 깊이 응
시하고 명상 상태에 들어간 다음 떠오르는 이미지나 환영을 해
석한다. 따라서 수정점술은 점술가들의 투시력에 의존하는 것으
로 보인다.

또 다른 사례로는 타로가 있다. 타로는 일반적으로 18세기
이후에 나타난 카드점과 관련이 있다. 타로 카드는 일반적으로
메이저 아르카나Arcana와 마이너 아르카나로 구분되며 '마술사',
'매달린 남자', '대여사제' 등 상징적인 의미를 지닌 이미지가 그
려져 있다. 타로 점쟁이는 카드 한 벌에서 몇 장의 카드를 무작
위로 골라 펼쳐 놓는다. 그리고 선택된 카드와 카드가 펼쳐진 순
서, 이 두 가지 상징성에서 자기 자신과 고객들의 질문에 대한
답을 끌어낸다.

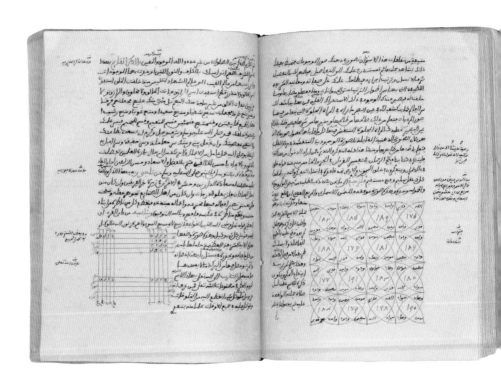

⌐정점술
crying

⌐국 엘리자베스 여왕 시대의
⌐성술사이자 마법사인 존
⌐(오른쪽)는 점을 치기 위해
⌐쪽의 수정 구슬과 가운데의
⌐요석 거울을 비롯해 다양한
⌐구들을 사용했다.

15세기 이탈리아에서 기원한 것으로 보이는 타로 카드는 몇 세기 동안 게임용으로만 쓰였다. 비전을 따르는 사람들은 카드에 그려진 이미지가 고대 이집트에서 창안되고 집시들에 의해 유럽으로 전해진 상징적 비의秘儀를 담고 있다고 생각했다. 타로 카드의 비의적 해석은 위카와 여타 20세기의 이교도 신앙 운동으로 넘어가기 이전인 19세기에 프랑스와 영국에서 비술이 유행하면서 대중화되었다. 그리고 마침내 위카 타로(1983)와 요정 위카 타로(1999) 등 현대 이교도들의 취향에 맞는 신판 타로 카드가 만들어졌다. 흔히 '예언자 카드'로 팔리던 카드점을 치는 카드도 기독교 이전의 신들과 이미지를 사용하게 되었다.

많은 이교도들은 기독교 이전의 세계와 밀접하게 관련된 점술의 형식을 선호한다. 기독교 이전의 게르만어를 사용하는 민족 전통에 뿌리를 두고 있는 이교도들은 점을 칠 때 일반적으로 룬 문자를 선호한다. 게르만어를 기록한 선형문자인 룬 문자는 최소한 2세기부터 쓰이기 시작해 일부 지역에서는 근대 초기까지 사용되었다. 룬 문자가 기독교 이전 시대에 점술에 쓰였다는 명확한 근거는 없지만 고대 게르만어를 사용한 사람들도 점을 쳤을 것이다. 1세기에 활동한 로마의 저술가 타키투스는 어떤 게르만 부족이 나뭇조각을 이용해 점을 쳤다고 기록하고 있다. 한편 오늘날 룬 문자로 점을 칠 때는 조약돌, 수정 구슬, 나뭇조각, 뼈나 뿔 등에 문자를 새긴다. 점쟁이는 질문을 한 다음 자루 속에서 룬 문자가 새겨진 돌 몇 개를 고르거나 전부 바닥에 던진 뒤 위를 향하고 있는 룬 문자를 살펴본다. 문자는 저마다 특정한 의미와 관련되어 있어 점쟁이의 질문에 대한 점괘로 사용된다.

타로
Tarot

타로 카드는 15세기에 이탈리아에서 처음 등장했다. 원래 게임용으로 사용되었지만 이후 대중적인 점술의 도구가 되었다. 기독교 이전 시대에 시작된 것은 아니지만 현대 이교도들, 특히 위칸들이 오래된 비교秘教의 형식을 보여주기 위해 타로 카드를 사용한다.

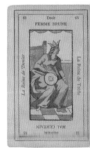

에틸라 타로 The Etteilla Tarot
18세기 프랑스의 신비주의자 장 바티스트 알리에트가 만든 타로 카드 세트. '에틸라(본명을 거꾸로 쓴)'라는 가명을 사용한 알리에트는 카드점에 타로 카드를 대중화한 장본인이다.

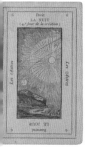

켈트어를 사용하는 부족 사회에 더 관심이 있는 이교도들은 룬 문자 대신에 오검Ogham으로 알려진 알파벳 체제를 사용한다. 오검 문자는 아일랜드와 영국의 일부 지역에서 최소 4세기부터 시작되어 로마자‡에 밀려나기 전까지 쓰였다. 오검 문자를 사용하는 점술은 일반적으로 나뭇가지에 새긴다는 것을 제외하면 룬 문자를 사용하는 점술과 유사한 방식으로 이뤄진다. 각각의 오검 문자는 그 의미와 관련된 특정 나무들을 상징한다. 이런 식으로 현대의 룬 문자와 오검 문자 점술은 진즉 사라졌을 문자 체계에 새로운 쓰임새를 부여했다.

오검 스톤
gham Stone

아일랜드 워터퍼드주 아드모어 세인트 데클란 기도실의 유적에 세워진 돌기둥이다.
여기에 새겨진 오검 명문은 특정인의 이름을 지칭하기 때문에 비석으로 볼 수 있다.
새겨진 표식은 왼쪽 아래에서 시작해 위로 올라간 다음 꼭대기에서 반대편으로
내려가면서 읽는다.

룬 문자
Runes

몇몇 게르만어를 기록하는 데 사용된 룬 문자는 2세기부터 쓰였다. C
러 글자가 더해지거나 사라졌지만 룬 문자의 초기 본은 엘더 푸타르크
Elder Futhark로 불리며 총 스물네 개의 글자로 이루어져 있다. 역사적9
로 룬 문자는 아래의 8세기 프랑크족의 장식함 같이 물건을 장식하ਦ
데 주로 쓰였다. 룬 문자가 원래 종교적인 목적으로 쓰였을 가능성으
인해, 현대 이교도들은 점을 칠 때 이 문자를 사용하게 되었다.

1. 부유함 2. 사람 3. 호수
4. 날 5. 입 6. 말

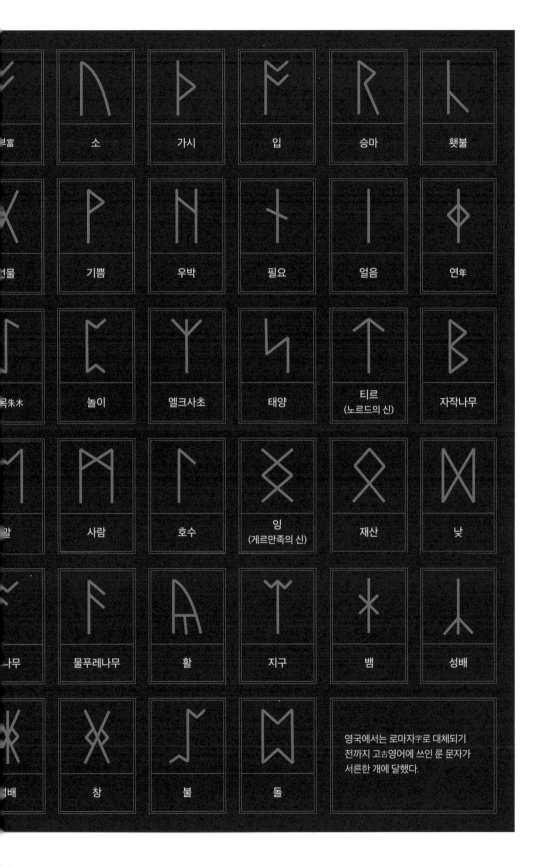

부富	소	가시	입	승마	횃불
선물	기쁨	우박	필요	얼음	연년
목朱木	놀이	엘크사초	태양	티르 (노르드의 신)	자작나무
말	사람	호수	잉 (게르만족의 신)	재산	낮
나무	물푸레나무	활	지구	뱀	성배
성배	창	불	돌	영국에서는 로마자字로 대체되기 전까지 고古영어에 쓰인 룬 문자가 서른한 개에 달했다.	

3부

공동체

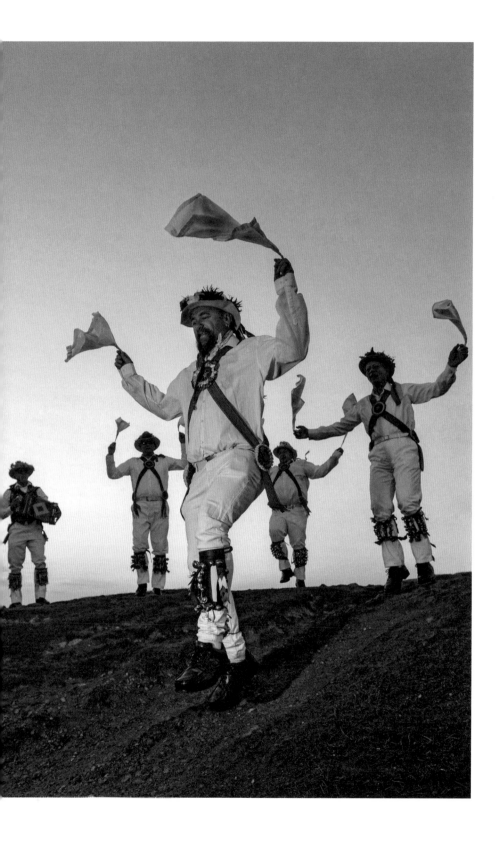

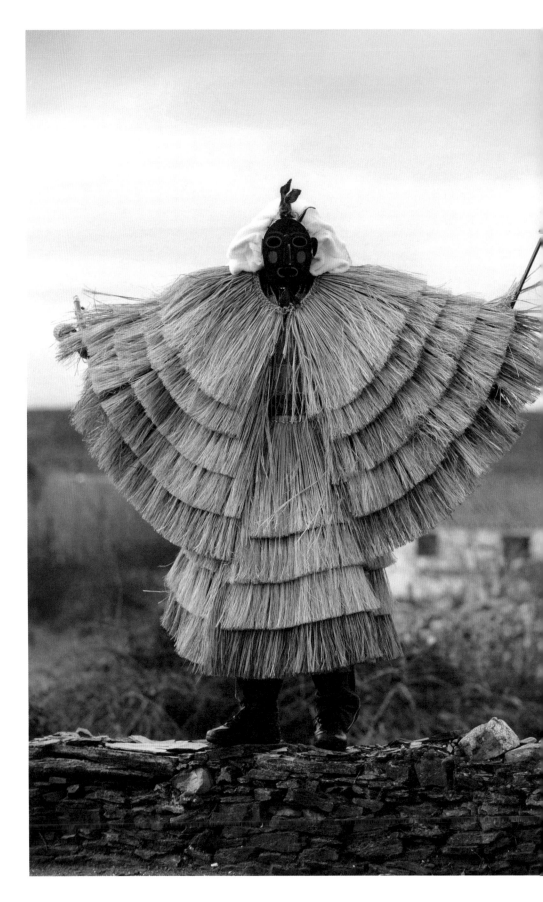

1

축제

> 2월, 즉 솔모나스는 케이크의 달로
> 번역될 수 있다. 왜냐하면 이때가 되면
> 신에게 케이크를 바치기 때문이다.
> 3월, 즉 레드모나스는 그들의 여신인
> 레다에서 이름을 따왔다.
> 이때가 되면 그들은 레다에게
> 제물을 바치곤 했다.
>
> – 비드, 『책력 *The Reckoning of Time*』◆

축제는 일상과 구분되는 특별한 시간을 의미한다.
이때는 일상적인 일을 멈추고 조상이나 신 혹은 그들 앞에 현신現身하는
존재들을 찬양하는 시간이다. 이런 축제들은 파종기, 수확기,
어로와 사냥철의 시작과 같은 공동체의 생존을 위해
특별히 중요한 의미를 갖는 시기에 열리는데,
중요한 과업의 성공을 보장할 수 있는 강력한 존재들의
환심을 사는 것이 필수적이다.

◆ 영국 노섬브리아의 수도사인 비드가 725년에 중세 라틴어로 쓴 책으로, 우주의 운행에 따른 절기
와 시간의 변화, 이치에 관한 논저이며 동양의 책력冊曆에 해당한다. 라틴어 원제목은 『시간의 원리
에 관하여 *De temporum ratione*』다.

일 년 중 특별한 시기가 되면 제의와 축제를 통해 이를 기념해야 다는 관념은 어디서나 동일하다. 비아브라함계 종교에서 축 는 주로 계절이나 농사의 순환적 과정의 특정 절기를 기념하 나 그들이 섬기는 신들 간의 관계에서 특별한 계기를 축하하 것이다. 축제는 끊임없이 반복되는 생활에 휴지기를 만듦으 써 일상의 노동으로부터 벗어나 여유 있는 시간을 갖도록 한 또 공동체를 하나로 결속시키고 사회적 연대감을 형성하며 람들이 시각적이고 예술적인 표현에 시간을 할애하도록 한다.

많은 축제들은 공동체 전체를 망라하는 민속 문화의 일 를 구성하며 광범위한 지역에 걸쳐 널리 기념된다. 일부 축제 은 더 좁은 지역인 마을 단위로 열리며 때로는 지역에 있는 의 장소에 국한하여 열리는 경우도 있다. 광역과 지역 축제가 혼 된 형식은 고대 이집트에서 오늘날 일본에 이르기까지 여러 에서 찾아볼 수 있다. 예를 들면 일본 신도의 축제는 지역과 마 에 따라 다양한 방식으로 열리지만 매년 비슷한 시기, 특히 새 를 맞는 정월에 열린다. 또 지역의 신사나 사당들이 참여하는 도시나 마을 단위의 고유한 축제도 있다.

◀ *p. 175*

모리스 무용수
Morris Dancers

모리스 춤이 기독교 이전 시대에 기원했을 것이라는 추정에 근거해 일부 현대 이교도들은 영국의 전통 민속 무용인 이 춤에 관심을 가졌다.

◀ *p. 176*

타파론 옷을 입은 남성
Man in Tafarron Costume

크리스마스 다음 날 열리는 산 에스테반 축제는 스페인 일부 지역에서 인기가 많다. 예를 들면 사모라주의 포수엘로 데 타바라에서 열리는 타파론 축제가 있다. 이와 같은 축제들은 종종 기독교적인 의미를 가지고 있지만 기독교 이전의 관습에서 영향을 받았을 것으로 보인다.

축제는 주로 계절이 바뀔 때 열리는데, 계절별로 생산되는 식 자원에 의존하는 공동체에서 특히 중요하다. 곡식의 파종이 수확을 기념하기도 하고 사냥이나 어로의 중요한 시기에 초 을 맞춘 축제도 있다. 태평양 연안 북서부의 코스트 살리시Co Salish족은 매년 연어잡이가 시작되는 시기를 중요하게 여긴 연어잡이는 이 지역 주민들의 주된 생계 수단이었다. 마을 사 들은 첫 연어잡이를 기념하기 위해 바닷가로 나가 어부들을 이하고 연어의 살을 조심스럽게 발라내 먹는다. 연어의 뼈는 관해두었다가 올해도 연어를 많이 잡게 해달라는 기도와 함 의식 절차를 거쳐 바다로 돌려보낸다.

농경 사회의 축제는 풍성한 수확을 보장받기 위한 것이 다. 고대 그리스에서는 데메테르 여신을 섬기는 테스모포리 Thesmophoria 축제가 파종기인 10월에 열렸으며 여러 날 동안 속되었다. 현존하는 문헌에 따르면 축제 때는 돼지를 잡아 그 제클 메가라로 불리는 땅속 구덩이에 집어넣었다. 그리고 나

본의 세츠분
anese Setsubun

1934년에 찍은 이 사진에는 젊은 여성 두 명이 세츠분節分 축제를 즐기고 있다. 일본은 지금 유럽의 태양력을 따르고 있지만 세츠분은 음력으로 새해 첫날을 의미하며 보통 2월 3일이나 4일에 기념된다. 사람들은 액운을 쫓고 행운을 불러오기 위해 나무통에 담긴 볶은 콩을 뿌리고 다닌다. 이 의식은 신도의 신사나 불교의 사찰 혹은 집 안에서 치러질 수 있다.

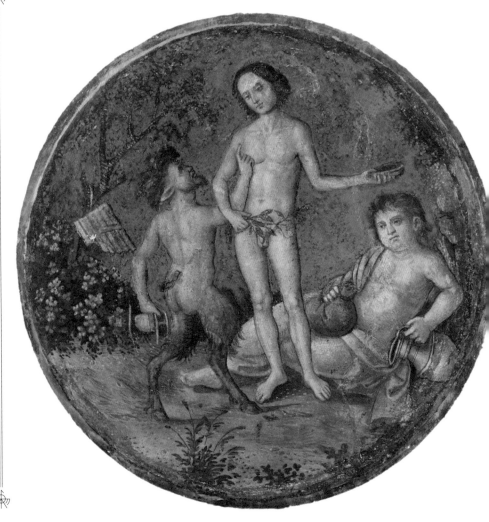

동물 형상의 신들
Zoomorphic Deities

많은 다신교 사회에서는 신들을 의인화된 형태로 묘사했다. 하지만 ──
로는 인간이 아닌 동물의 형상을 차용하기도 했다. 이것은 신을 온전 ──
동물적인 형태로 묘사하거나 인간과 비인간적인 요소의 조합으로 ──
상화하여 일반적인 인간과 구분되는 이미지를 창조하는 것이다. 이 ──
리아 시에나의 팔라초 델 마니피코Palazzo del Magnifico에 있는 이 그 ──
은 16세기 초 핀투리키오가 그린 것으로 염소와 인간이 섞인 판을 비 ──
해서 그리스의 세 신을 보여주고 있다.

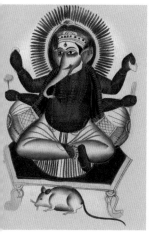

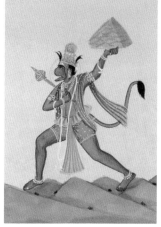

네샤 Ganesh

두교 신화에서 가네샤는 여신
르바티의 아들이다. 파르바티의 남편
바는 갓 태어난 아들을 알아보지
하고 목을 베었다. 이후 아들의
리를 대신할 것을 찾아야 했던
바는 코끼리의 머리를 잘랐다.

하누만 Hanuman

인기 있는 힌두교의 신 하누만은
원숭이다. 그는 비슈누 신의 아바타들
가운데 하나인 라마 왕자의 영웅담
『라마야나*Ramayana*』에서 중요한
역할을 한다. 라마를 모시는 하누만은
그의 바하나, 즉 탈 것의 역할을 한다.

케찰코아틀 Quetzalcóatl

아즈텍 신학에서 케찰코아틀은
죽음과 부활을 관장하는 뱀이다.
고고학적 증거들은 케찰코아틀에
대한 숭배가 메소아메리카
문명권에서 더 오래전으로 거슬러
올라간다는 것을 시사한다.

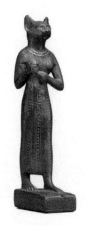

케트 Heqet

구리 형상을 한 헤케트는 고대
집트의 여신이다. 출산과 임신을
장하는 헤케트는 숫양의 머리를 한
눔Khnum 신의 아내이며, 남편과
찬가지로 나일강의 연례적인
람과 관련되어 있다.

쿠트크 Kutkh

동북아시아와 태평양 연안 북서부의
신화에서 큰까마귀는 중요한 역할을
한다.추코트코-캄차트칸 언어를 쓰는
부족들 사이에서 쿠트크는 창조주
까마귀다.

바스트 Bast

바스테트Bastet 혹은 바스트는
암사자와 고양이의 형상을 한 고대
이집트의 여신이다. 나일강 삼각주의
부바스티스에서 기원한 것으로
보이는 바스트에 대한 숭배는 이후
지중해를 건너 이탈리아로
전파되었다.

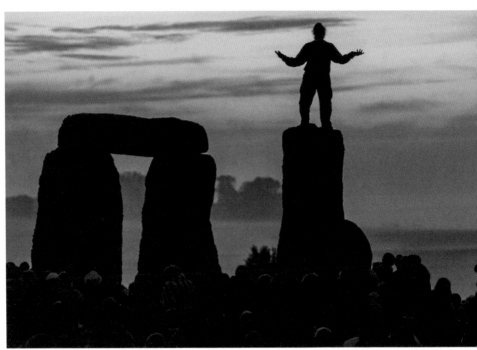

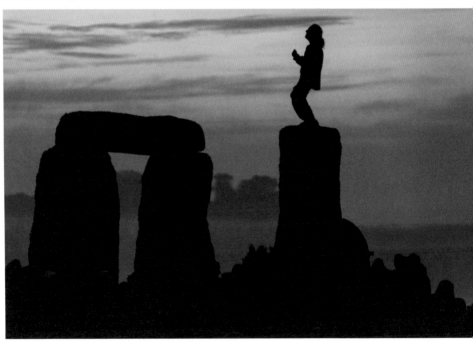

스톤헨지의 동지와 하지

Stonehenge Solstice

2005년에 찍은 이 사진에서처럼 많은 현대 이교도들을 포함한 축제꾼들이 매년 동지 하지에 해가 떠오르는 것을 축하하기 위해 영국 윌트셔에 있는 스톤헨지를 찾는다.

여성들이 부패한 돼지의 유해를 땅 위로 끌어내 제단에 올려놓고 그해 밭에 뿌릴 곡물의 씨앗과 버무려 섞었다.

추수 또한 축제에는 중요한 계기가 된다. 서아프리카의 여러 마을에서는 햇얌 축제로 얌 수확의 시작을 축하한다. 그리고 축제가 시작될 때까지는 아무도 얌을 먹지 못하도록 금지 명령을 내린다. 베냉Benin에 많이 사는 폰Fon족은 햇얌을 수확하면 신과 조상들을 모신 사당에 염소 고기와 닭고기를 곁들여 봉헌한다. 이때 종교 의식을 주관하는 전문가가 제물로 올라온 얌을 맛보고 난 후에야 다른 사람들도 얌을 먹을 수 있다.

어떤 축제는 천체의 현상을 관찰하는 것에 기반을 둔다. 일반적으로 동지는 이 시점 이후로 낮이 점점 길어진다는 점에서 관심의 대상이 되었다. 아일랜드의 뉴그레인지Newgrange♦와 브리튼섬의 스톤헨지 배열이 증명하듯 동지는 선사시대 브리튼섬과 아일랜드의 일부 부족 사회에서 관심을 끌었던 것이 분명하다. 4세기에 로마인들은 동지를 태양신인 솔 인빅투스Sol Invictus의 생일로 축하했다. 이 축제가 기독교에서 그리스도의 탄생일을 겨울로 정하는 데 영향을 주었다는 설은 오래전부터 있었다.

죽은 사람들을 추모하기 위한 축제도 있다. 고대 로마에서는 매년 2월 조상들을 공경하는 프렌탈리아Prentalia 축제가 아흐레 동안 이어진다. 이 축제 기간에 사람들은 로마 외곽에 있는 가족묘를 찾아 제물을 바쳤다. 멕시코의 디아 데 로스 무에르토스Día de los Muertos, 즉 '망자의 날'은 가톨릭에 근거한 명절이 분명하지만 기독교가 전래되기 이전의 토착 신앙과도 관련이 있어 보인다. 10월 말에 열리는 이 축제는 오늘날 가장 유명한 죽은 자들을 위한 축제라고 할 수 있다. 이날 멕시코인들은 고인이 된 가족이나 친지의 무덤을 찾아가고 집 안에는 오프렌다ofrenda, 즉 제단을 만들어 꽃이나 양초, 음식 등을 올려 세상을 떠난 애틋한 사람들에게 바친다.

많은 다신교 축제에서 반복적으로 나타나는 특징은 가두 행진, 즉 퍼레이드다. 이런 행사 중에는 신상을 사당에서 꺼내 들고 마

♦ 아일랜드 미드주에 있는 신석기시대 말기의 거대한 돌무덤

멕시코의 오프렌다
Mexican Ofrendas

많은 멕시코인들은 디아 데 로스 무에르토스, 즉 '망자의 날'을 기념하기 위해 죽은 가족들을 모시는 임시 제단 오프렌다를 만든다. 사진 속 오프렌다는 화가 루피노 타마요와 그의 부인인 올가를 모신 것으로 멕시코 시티의 엘 카르멘 박물관에 전시된 오프렌다들 가운데 하나다. 멕시코인들 대다수가 가톨릭 신자라는 점에서 이 축제는 외관상으로는 로마 가톨릭의 축제다. 위의 오프렌다 사진에 십자가가 있는 것은 바로

그런 이유 때문이다. 이렇게 분명한 기독교적인 요소를 가지고 있음에도 불구하고
'망자의 날'은 스페인 이주민들의 가톨릭교뿐만 아니라 기독교 이전 멕시코 원주민들의
종교에서도 영향을 받았다는 주장이 제기된다. 멕시코의 가톨릭이 점점 북쪽으로
올라가 역사적으로 개신교도들이 지배해 온 미국에 전파되면서 개신교도들은 이
축제를 이교도적이라고 비난하기도 한다.

테베 서안에 접안하는 아문의 범선

The Barque of Amun Arriving at the West Bank of Thebes

이 이미지는 기원전 13세기에 열린 아름다운 계곡 축제를 재현한 것이다. 축제 기간에는 카르낙 신전에 있는 아문Amun, 무트Mut, 콘수Khonsu의 상을 꺼내 행렬을 벌인다.

을을 순회한 뒤 다시 원래 있던 곳에 되돌려 놓는다. 더 많은 주민들이 신상을 볼 수 있도록 함으로써 종교 활동에 대한 공동체적 참여 의식을 진작하기 위함이다. 기원전 670년경에 씌어진 한 기록은 메소포타미아의 바빌론 거리에서 가두 행진을 벌일 때 벨Bêl이나 마르두크Marduk의 신상에 어떻게 옷을 입혀 신전에서 꺼냈는지 상세히 전하고 있다. 고대 이집트에서는 신상을 신전에서 꺼내 들고 다니는 행렬을 신이 대중 앞에 모습을 드러낸다는 의미의 '카kha'라고 불렀다. 이런 행렬들은 나일강에서도 열렸으며, 이때는 항행을 의미하는 '케네트khenet'라고 불렀다. 강을 이용한 운반의 중요성을 보여주듯 신상은 주로 배를 본떠 만든 이동식 가마에 모셔졌다.

고대 그리스의 축제 행렬인 폼페pompe는 때로 신상을 앞세우고 다니기도 하지만 신상은 신전에 안치하고 제물을 가져다 바치는 경우가 더 일반적이다. 기원전 5세기에 새겨진 파르테논 신전의 프리즈, 즉 아테네의 아크로폴리스 정상에 있는 아테나 신전을 장식했던 띠 모양 부조를 보면 그러한 행렬을 이해할 수 있다. 매년 초 아테네에서는 범-아테네 축제 행렬이 열렸다. 이때 아테네 시민들은 그들의 여신에게 새로 지은 옷 페플로스peplos를 봉헌하기 위해 아크로폴리스까지 가두 행진을 벌였다.

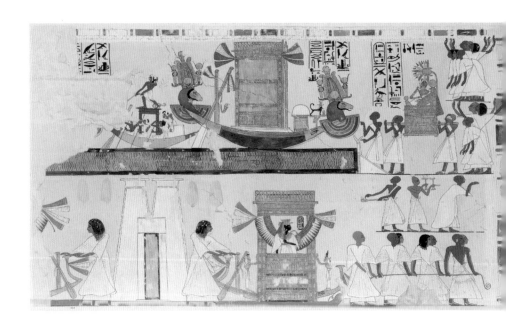

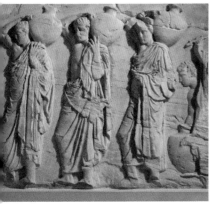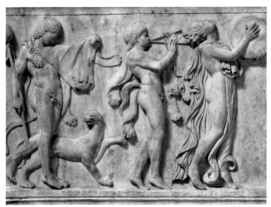

고대의 축제

Classical Festivals

두 개의 프리즈는 축제 행렬에
참가한 사람들을 묘사하고
있다. 왼쪽은 기원전
440년경에 만들어진 것으로
아테네 파르테논 신전의
일부이고, 오른쪽은 기원후
200년경에 제작된 것으로
이탈리아의 아피아 가도에 있는
빌라 데이 퀸틸리Villa dei
Quintili에 있는 것이다.

이런 행사는 그들의 수호여신을 중심으로 아테네 시민들을 통합했다. 로마인들도 종교적이고 국가적인 행사를 기념하기 위해 폼파pompa라는 이름의 축제 행렬을 벌였다. 군사적인 승리를 거둔 뒤에는 별도로 행렬이 이어졌는데 이때 승리의 주역인 장군은 최고의 신인 유피테르의 의상을 입고 로마에 입성했다.

이러한 고대 축제 행렬의 장엄함은 오늘날 인도에서 열리는 축제에서도 볼 수 있다. 가장 많이 알려진 축제 가운데 하나는 매년 6월이나 7월 인도 동부 푸리에서 자간나트Jagannath 신을 기리기 위해 이레 동안 열리는 라타 야트라Ratha Yatra 페스티벌이다. 거대한 전차에 실린 자간나트 신상은 사두, 즉 성자들의 행렬과 함께 도시를 가로지른다. 행렬이 지나갈 때 신상을 마주한 사람들은 다르샨darsan, 즉 상서로운 영적 기운으로 가득 찬 신의 모습을 체험한다. 푸리 시민들뿐만 아니라 먼 곳에서 찾아온 순례자들도 축제에 참여한다. 인도의 다른 곳에서도 이와 유사한 행사들이 벌어진다. 예를 들면 서벵골주에서는 여신에게 봉헌하는 나바라트리Navaratri 축제가 매 가을마다 열린다. 여기서는 보통 커다란 두르가 여신상 같은 신상들을 앞세우고 강으로 나아가 여신상을 물속에 영원히 가라앉히는 것으로 끝을 맺는다.

축제 행렬은 신도에서도 여전히 중요한 부분을 차지한다. 교우레츠行列라고 불리는 이 행렬은 신사에 안치된 카미를 화려하게 장식한 1인용 가마 미코시神輿에 태우고 마을을 돌아다닌다. 통상 미리 정화 의식을 치른 젊은 청년들이 미코시를 메고 다닌다. 카미는 주로 바닷가로 모시고 가서 때로는 물에 담그기도 한다. 그렇지 않은 경우는 축제기간 동안 사용하기 위해 임시

MENSIS OCTOBER DIES·XXXI NONAE SEPTIMAN DIES HOR·X S· NOX HOR·XIIII SOL LIBRA TVTELA MARTIS VINDEMIAE

MENSIS NOVEMBER DIES·XXX NON·QVINT DIESHOR·VIIIS NOXITOR·XIIIS SOL SCORPIONE TVTELA DEANAE SEMENTES TRITICARIAE ET·HORDIAR SCROBATIO ARBORVM IOVIS

MENSIS DECEMB DIES·XXXXI NON·QVINT DIESHOR·VIIII NOX·HOR·XV SOL·SAGITT TVTEL·VESTAE HEMPS·NITIV SIVE·TROPAE CHIMERIN VINEAS·STERC FABA·SERINES MATERIAS DEICIVNTES. OLIVA·LEGVNT

고대 로마의 축제
Festivals of Ancient Rome

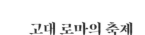

고대 로마에서는 매년 특정한 신을 경배하는 다양한 축제가 열렸다. 로마제국이 기독교화되면서 기독교 이전의 축제를 여는 날짜와 관습은 기독교의 축제 일정에 흡수된 것으로 보인다.

사투르날리아 Saturnalia

사투르누스Saturn를 경배하는 축제로 2월 중순에 열렸다. 사투르날리아 축제는 앙투안 프랑수아 칼레의 〈겨울 혹은 사투르날리아〉(1783)에 묘사된 것처럼 요란스러웠다.

루페르칼리아 Lupercalia

안드레아 카마세이의 〈루페르칼리아〉(1635)는 2월에 열리는 루페르칼리아 축제를 그리고 있다. 이때 여성들은 채찍질을 당했는데, 그렇게 하면 아이를 많이 낳는다고 믿었다.

케레알리아 Cerealia

여성과 소녀들의 행렬을 그린 로렌스 앨마 태디마의 〈봄〉(1894)은 곡물의 여신 케레스Ceres에게 경배를 나타내는 4월의 케레알리아 축제 행렬을 묘사한 것으로 보인다.

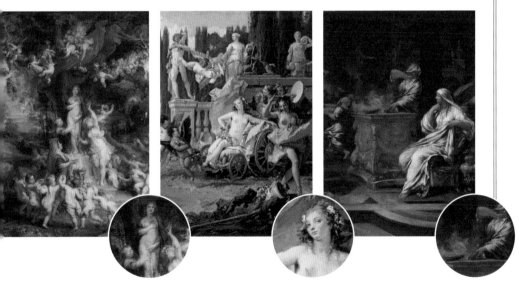

베네랄리아 Veneralia

페테르 파울 루벤스는 〈비너스의 축제〉(1636-37)에서 4월의 축제 베네랄리아를 그리고 있다. 두 여신, 즉 비너스와 포르투나를 경배하기 위해 열렸으며 비너스상을 목욕시키는 의식이 포함되어 있다.

플로랄리아 Floralia

조반니 바티스타 피라네시의 〈플로라의 제국〉(1743)은 플로라를 경배하는 4월의 축제 플로랄리아를 그리고 있다. 여신 플로라의 머리에서 볼 수 있듯이 봄, 초목, 그리고 꽃을 관장한다.

베스탈리아 Vestalia

〈베스탈스〉(1666)에서 치로 펠리는 신성한 불을 지키는 베스타의 여사제들을 그리고 있다. 6월의 축제인 베스탈리아에서는 화덕의 여신인 베스타를 찬미한다.

두르가 푸자

Durga Puja

인도 뭄바이의 두르가 푸자
축제에서는 두르가 여신상을
물속에 영원히 가라앉힌다.

로 지은 사당이나 다른 신을 모신 상설 사당을 방문한다. 신상을
앞세우고 가두 행진을 하는 축제 행렬은 로마 가톨릭 사회에서
도 발견되는데, 성모 마리아상이 이런 식으로 등장한다. 그러나
이런 관습은 많은 프로테스탄트들에게 혐오의 대상이다. 이들은
이런 축제 행렬이 이교도들의 우상 숭배에 해당한다고 주장한
다. 실제로 축제 행렬은 기독교의 많은 종교 의식이 비기독교 사
회의 종교 의식과 강한 유사성을 띠고 있다는 것을 보여준다.

현대 이교도 집단은 주로 기독교 이전 공동체를 참조하여 자신
들 나름의 연간 축제 일정을 정해왔다. 위칸들은 서우인 Samhain
혹은 핼러윈(10월 31일), 이몰륵 Imbolc 혹은 성촉절 Candlemas (2월
2일), 벨테인 Beltane 혹은 메이 이브(4월 30일 혹은 5월 1일), 루나사
Lughnasadh 혹은 래머스 데이 Lammas (8월 1일) 등 매년 네 차례의 축
제를 열기로 정했다. 이런 축제들은 아일랜드와 영국의 다양한
전통적 공동체에서 지금까지 이어져 오고 있다. 일부는 기독교
이전의 형식을 취하고 있지만 나중에는 기독교적 상징성을 띠기
도 한다. 위칸들은 근대 초기에 이교도 박해자들이 밤에 열린다

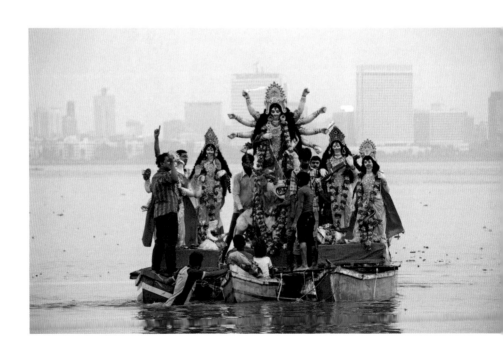

**치가야 하치만구의
경 : 동도비단행렬**
rocade Parade of the Eastern
apital: A View of Hachiman
rine at Ichigaya
타가와 히로시게, 1860년

목판화에는 이치가야의
치만구에서 가마를 들고 가는
성들의 축제 행렬이
장한다.

고 주장했던 '마녀들의 안식일'을 참고해 이런 축제들을 '사바트Sabbat'라고 부른다. 사바트 기간에는 다른 집회 때 주로 행하는 의식용 주문을 외우기보다는 축하 행사에 집중한다.

1958년 영국 하트퍼드셔에 있는 브리켓 우드 마녀들의 집회에 참석한 위칸들은 지점至點과 분점分點을 아우르는 연중 4분기가 되는 날을 '작은 사바트'로 정했다. 여기에는 이들이 율Yule이라고 부르는 동지, 오스타라Ostara라고 부르는 춘분, 리타Litha라고 부르는 하지, 마본Mabon이라고 부르는 추분이 포함된다. 이렇게 해서 총 여덟 개의 명절이 정해졌으며 곧 '올해의 수레바퀴Wheel of the Year'로 알려지게 되었다. 각각의 명절은 기독교 이전 사회에서 지켜오던 것이지만 이것을 하나의 체계로 묶은 것은 완전히 새로운 발상이었다. 드루이드교와 현대 이교도 세계의 다른 구성원들이 이 축제 달력을 채택하였다. 현대 이교도들에게 각각의 절기를 축하하는 것은 그들 스스로 계절의 변화를 따르고 즐기도록 고무하는 효과가 있다. 또 지구의 리듬에 맞춰 '자연의 종교'를 믿고 있는 느낌이 들도록 만든다.

올해의 수레바퀴
The Wheel of the Year

현대 이교도 종교들은 과거 부족 사회에서 행해졌던 절기에 따른 축제,
그중에서도 특히 기독교 이전 시대로 거슬러 올라가는 축제에 관심을
갖는다. 1950년대에 영국의 위칸들은 연간 여덟 개의 축제를 여는 체
계를 만들었는데 다른 이교도들도 '올해의 수레바퀴'라는 이름으로 이
체계를 받아들이게 되었다. 20세기 중반까지 여덟 개의 축제가 하나의
틀로 정해진 적은 없지만, 이런 축제들은 영국과 아일랜드의 고대 사회
에서 개별적으로 즐겼던 것들이다.

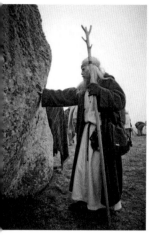

Yule

은 일 년 중 낮이 가장 짧고 밤이
장 긴 동지를 기념한다. 율의 관습
운데 율 통나무 Yule log 같은 일부
습은 크리스마스의 전통으로
탄생했다.

이몰륵 Imbolc

이몰륵은 영국에서 봄의 시작을
축하하는 축제로, 원래는 기독교
이전의 지혜, 대장장이, 시, 치유,
출산을 관장하는 아일랜드 여신
브리지드 Brigid와 관련이 있었다.

오스타라 Ostara

게르만족의 여신에서 이름을 따온
오스타라는 춘분을 기념한다. 비드는
『책력』에서 그의 시대에는 이미
부활절로 대체된 이 축제에 대해
기록하고 있다.

테인 Beltane

이데이와 유사한 벨테인은
국에서 오랫동안 지속되어 온
절이다. 이날에는 소들의 무병을
원하며 두 개의 모닥불 사이로 몰고
는 관습이 있다.

리타 Litha

리타는 일 년 중 낮이 가장 길고 밤이
가장 짧은 하지를 기념한다. 하지는
전 세계 여러 문화에서 명절로
기념하고 있으며 이때의 행사는
자연을 중심으로 열린다.

루나사 Lughnasadh

루나사는 보통 곡물을 제물로 바치며
추수의 시작을 축하한다. 아일랜드의
신화에서 이 축제는 루드 Ludh 신이
그의 어머니인 타일티우 Tailtiu를
경배한 것에서 시작되었다고 한다.

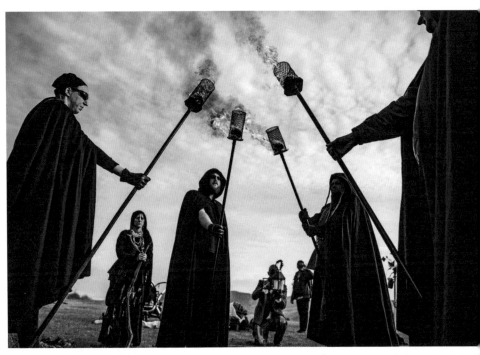

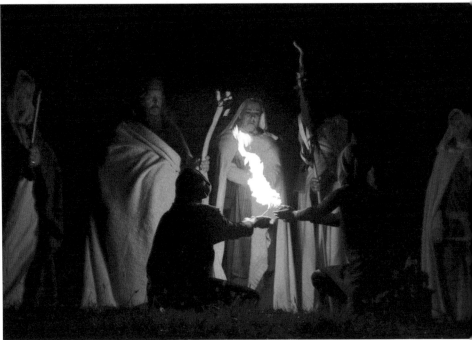

사우인 축제

Celebrations of Samhain

현대 이교도들은 과거 아일랜드와 영국의 맨섬Isle of Man에서 열렸던 사우인 축제를 부활시키는 데 중요한 역할을 했다. 영국 에딘버러(위)와 이탈리아 비토리오 베네토(아래)에서 사우인 축제를 벌이는 현대 이교도들의 모습.

다른 현대 이교도 공동체도 각자 나름대로 축제를 연다. 예를 들면 많은 이교도들이 아이슬란드의 부족장이자 시인 스노리 스툴루손이 고대 노르드어로 쓴 민족의 영웅 서사시『헤임스크링글라Heimskringla』같은 역사적 자료에 언급된 축제를 연다. 여기에는 위칸들과 공유하는 동지 축제인 율, 4월의 시그르블로트Sigrblót, 10월의 베트르나이트르Vetrnætr, 즉 윈터 나이트 등이 포함되어 있다. 슬라브어족의 기독교 이전 전통 종교를 기반으로 만들어진 새로운 종교 로드노베리에 신자들도 비슷한 태도를 취하고 있다. 그들의 주요 축제들 가운데는 러시아의 로드노베리에 신자들 사이에 각각 쿠팔라Kupala와 코로쿤Koročun으로 알려진 하지와 동지 축제가 들어 있다. 이와 같은 현대 이교도들의 축제는 신자들이 한데 모여 모닥불을 피우고 잔치를 벌이며 그들의 신에게 제물을 바치는 것을 특징으로 한다.

현대 이교도들은 여전히 종교적 소수 집단으로 남아 있기 때문에 이들의 축제는 이웃들과 함께 어우러지는 행사라기보다는 주로 그들끼리 모여 비공개로 벌이는 사적 행사에 가깝다. 하지만 이교도들은 영국의 메이데이 축제처럼 다양한 사람들이 참여하는 민속 축제에서 중요한 역할을 하기도 한다. 영국 문화의 유구한 전통 가운데 하나인 메이데이 축제는 메이폴Maypole♦을 도는 춤과 잭 인 더 그린Jack in the Green으로 알려진 나뭇잎으로 뒤덮인 커다란 원뿔 모양의 구조물이 등장하는 행렬이 특징이다. 이러한 풍습은 때로 기독교 이전 시대에 뿌리를 두고 있는 것으로 오해되기도 했다. 1970년대 이후로 특히 로체스터, 켄트, 헤이스팅스, 이스트 서섹스 등에서 대중적으로 인기 있는 축제들이 열리면서, 영국의 여러 지역에서는 이러한 전통을 되살리려는 노력이 증가하고 있다. 축제에 참가한 대다수 사람들은 메이데이를 종교적 의식이 없는 민속 축제로 보았지만 많은 현대 이교도들은 이 봄철 축제를 영적인 의미로 받아들였다. 비록 종교적 신념이나 정체성을 공유하지 않는 다른 사람들과 함께 어울려서 축제를 벌이기는 하지만 이런 축제를 조직하고 개최하는 대다수가 현대 이교도라는 사실은 분명하다.

미국의 이교도들은 그들의 축제에 유럽 민속 문화의 요소

♦　메이데이(5월 1일)에 광장에 세워 꽃이나 리본 따위로 장식하는 기둥으로 그 주위에서 춤을 추며 즐긴다.

그린 맨
The Green Man

11세기에 유럽의 석공들은 교회 건물을 장식하는 데 잎이 달린 두상을
붙이기 시작했다. 20세기 초 학자들은 이 형상이 기독교 이전의 신을
의미한다는 주장을 제기했다. 오늘날 이러한 견해에 동조하는 학자들
은 몇 안 되지만 이런 견해는 그린 맨이라는 개념을 낳아 여러 공원에
묘시되었으며 많은 이교도들이 하나의 신으로 여기게 되었다.

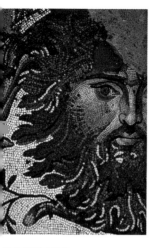

마시대의 모자이크 Roman Mosaic
이 달린 두상은 로마제국의 장식용
자인에 등장했다. 여기에서 예로 든
은 콘스탄티노플에 있는 비잔틴
기의 모자이크 작품이다.

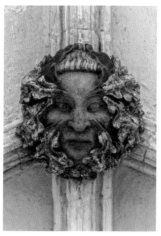

잎이 달린 두상 Foliate Head
14세기 혹은 15세기 초 만들어진 잎이
달린 두상은 영국 노퍽에 있는 노리치
대성당Norwich Cathedral의 회랑
천장에 있는 것들 가운데 하나다.

녹색의 기사 The Green Knight
녹색의 기사는 14세기 영국의 기사
문학에 나오는 중요한 인물로 나중에
『가웨인 경과 녹색의 기사 Sir Gawain
and the Green Knight』로 명명되었다.

라르민 항아리 Bellarmine Jug
겸이 난 인간의 얼굴로 알려진
라르민 사기 항아리들은 16,
베기에 유럽, 특히 독일 쾰른
격에서 생산되었다.

베르툼누스 Vertumnus
이탈리아 화가 주세페 아르침볼도는
야채와 과일, 식물, 해양 생물 등으로
이루어진 인간의 머리를 그렸다.
신성로마제국의 황제 루돌프 2세를
그린 이 초상화에는 로마 신의 이름을
따 베르툼누스라는 제목을 붙였다.

잭 인 더 그린 Jack in the Green
원뿔 혹은 피라미드 형태의 구조물을
나뭇잎으로 에워싼 다음 착용하는 잭
인 더 그린은 18세기에 영국 메이데이
축제 행렬에 최초로 등장했다.

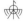

라 마야 축제

La Maya Festival

매년 5월 스페인 마드리드 근처 콜메나르 비에호에서는 라 마야 축제가 열린다. 봄을 맞아 전통 의상을 입고 꽃늘이 늘어진 가운데 '마야'로 선포된 소녀가 등장한다.

유럽 전역의 많은 민속들이 기독교 이전부터 기원했다는 추정이 있다. 이러한 추정 중 일부는 사실일 수도 있지만 때로는 더 깊이 있는 역사적 연구 결과와 상충하기도 한다.

들을 활용했다. 예를 들면 그들의 벨테인 축제 행사에 영국 콘월주 패드스토의 연례 메이데이 축제인 오비 오스'obby 'oss를 모방하여 '호비 호스hobby horse'를 만들어내는 식이다. 이런 전통적인 축제는 대부분 기독교 이전 시대에 시작되었다는 것이 일반적인 주장이다. 미국의 여러 현대 이교도들이 수용한 또 다른 유럽의 전통 민속은 크리스마스 때 알프스 산간 마을 공동체와 관련이 있는 무시무시한 뿔 달린 괴물 크람푸스Krampus다. 크람푸스는 21세기 초기 십여 년 동안 서양의 영어권 국가들에서 인기를 얻었으며 유럽 알프스 지역의 축제 행렬을 모방하여 북아메리카 크람푸스라우프Krampuslauf 축제 행렬을 만들어냈다. 펜실베이니아주 필라델피아에서는 다양한 이교도 집단이 크람푸스라우프에 참여했고, 캘리포니아주 로스앤젤레스에서도 위칸들이 자신들의 율 축제에 크람푸스를 포함시켰다.

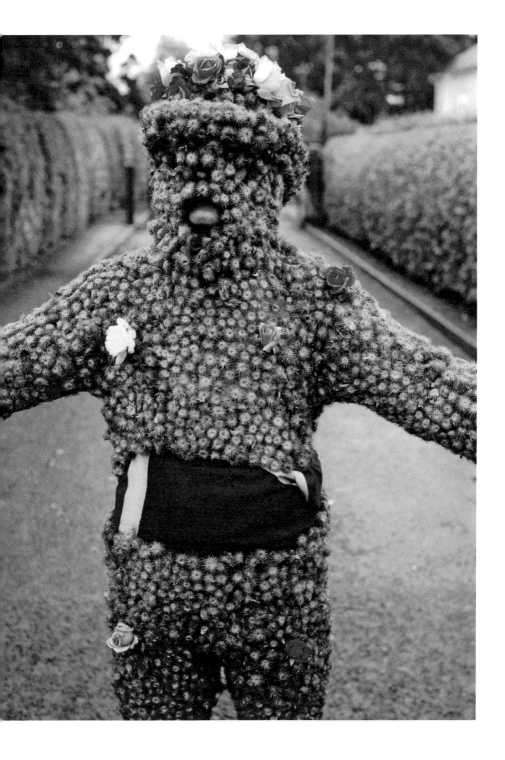

버리 맨
The Burry Man

1687년에 처음 기록되었지만 실제로는 훨씬 더 오래된 관습으로 보이는 연례 축제에서
가시풀 열매를 뒤집어쓴 버리 맨이 에든버러 사우스 퀸스페리의 거리 7마일 구간을 행진했다.

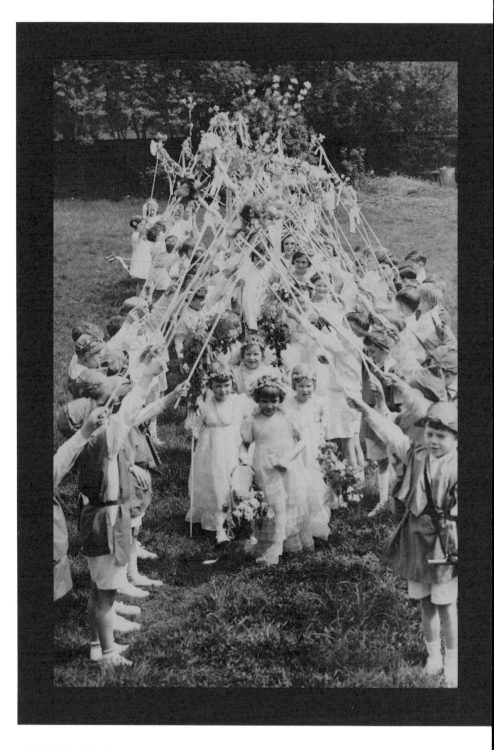

5월의 여왕 대관식
Crowning the New May Queen

1934년 영국 서리주 스테인스에서 5월의 여왕으로 뽑힌 여섯 살 아이가 이장대를 지나 메리·믹징으로 들어가고 있다.

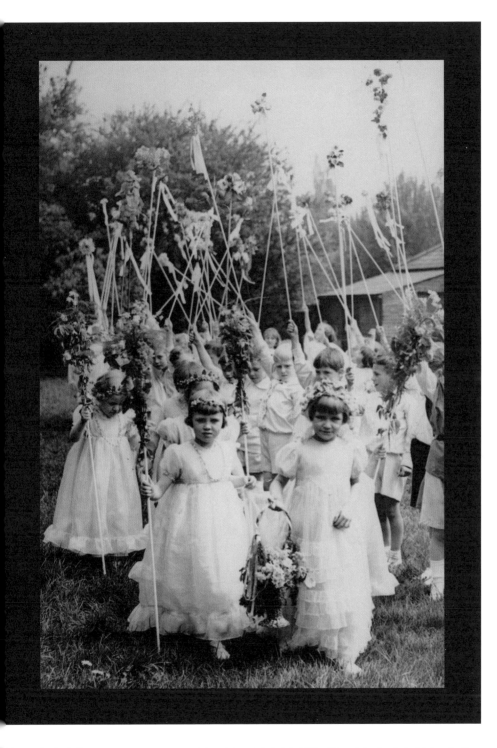

신구 5월의 여왕
Old and New May Queen

새로운 여왕과 물러나는 여왕이 함께 행렬을 이끌고 있다. 이들은 자신들의 드레스와 메이폴 장식용 리본을 각자 마련해 왔다.

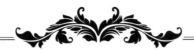

2

체현된 신앙

또한 사제는 머리 위에
화관 같은 하얀 것을 쓰고 있고
그의 얼굴에는 많은 깃털이
물고기의 이빨과 함께
사슬로 엮어 짠 갑옷 조각에 덮여 있으며
여기에는 사나운 짐승이 매달려 있다.

- 리처드 존슨, 『사모예드족 제사장 a Samoyed Ritualist』 1557년

몸을 치장하는 것은 오래전부터 종교적 표현 수단으로 이용되어 왔다.
그것은 특정한 종교 집단에 속해 있음을 나타내거나 액막이용 부적
혹은 종교 의식 전문가로서의 역할을 강조하는 수단으로 쓰였다.
옷과 다른 장신구들은 신성한 것과 세속적인 것을 구분하거나
제의를 입고 제례를 집전하는 사람들이 변성의식상태로 들어가
영적인 세계와 소통하는 것을 도와주는 등
종교 의식을 치르는 과정에서 구체적인 기능을 할 수도 있다.

맣은 공동체들은 종교적 신앙에서 영감을 받아 몸을 치장한다. 그렇게 하는 이유는 초자연적인 존재의 보호를 받기 위해 부적이라는 것부터 종교 의식 전문가라는 것을 표시하기 위한 복장을 착용하는 것에 이르기까지 매우 다양하다.

고대 로마에서는 사제들에게 엄격한 복식 규정을 적용했다. 예를 들면 로마 유피테르 신전의 대사제인 디알리스Dialis 는 매듭이 있는 옷을 입을 수 없었고, 외출할 때는 꼭대기에 뾰족한 첨날이 달린 특별한 모자를 써야만 했다. 로마 사회나 고대 이집트에서 사제는 정규직이 아니었다. 이집트 문헌에 의하면 많은 신전에서는 자격을 갖춘 사람들이 한 달씩 돌아가며 사제직을 맡는 순환 보직제를 운영했다고 한다. 사제직을 수행하는 이집트인들은 신성한 장소에서 일하는 사람에게 적절한 용모라고 여겨 삭발을 하도록 했다. 오늘날 몇몇 힌두교 종파에서도 사제들이 삭발을 하는데 가장 유명한 것은 1966년에 창설된 크리슈나 의식 국제협회International Society for Krishna Consciousness◆에 속한 사제들이다. 이들은 자만심을 내려놓는다는 것을 상징하기 위해 시카sikha 라고 불리는 정수리의 머리카락만 남겨 두고 삭발을 한다. 그러나 다른 힌두교도들은 유사한 의미로 머리를 깎는 것을 거부한다. 이들은 머리가 자라서 엉길 때까지 그대로 둠으로써 평범한 세속적 삶을 거부하고 영성을 추구한다는 것을 보여준다.

종교 의식 전문가들은 주로 그들이 속한 공동체의 성별에 따른 규범에서 벗어난 의상을 입는다. 토고와 베냉에 사는 바탐말리바Batammaliba 족의 여성 점쟁이들은 일반적으로 남성복으로 여겨지는 반바지를 입는다. 동북아시아의 추크치Chukchi 족에는 전통적으로 이르카–라울yirka-laul , 즉 부드러운 남자들이라고 하는 종교 의식 전문가들이 있는데 이들은 신으로부터 여장을 하고 여자처럼 살라는 명령을 받았다고 한다. 때로 이들은 남자를 남편으로 얻기도 하는데 몇몇 토착 부족에서도 이와 비슷한 풍습이 있다. 과거 유럽에도 비슷한 사례가 있었던 것으로 보인다. 고대 로마시대의 저술가인 타키투스는 나하나르발리Nahanarvali 족의 남자 사제가 여성복을 입었다고 주장했으며 중세의 기록은 세이드맨(세이드 종교 행사를 집전하는 남자)이 철기시대 스칸

◀ p. 204
『꿈의 책』
Book of Dreams
1720년경

『꿈의 책』에 들어 있는 이 삽화는 명상하는 힌두교의 고행자 혹은 사두를 그리고 있나.

◆ 일반적으로 하레 크리슈나 운동이라고 부른다. 크리슈나 신을 지향하는 박티 요가를 전파하기 위해 뉴욕에서 창설되었다.

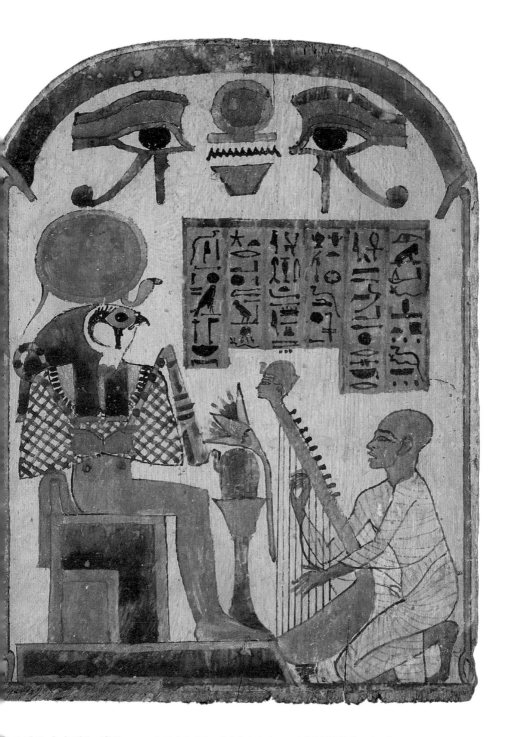

프 연주자가 있는 석주

he Harpist's Stele

원전 1069-945년

제3중간기 이집트에서 제작된 것으로 머리를 삭발한 하프 연주자
데드콘수이우판크Djedkhonsouioufankh가 제물이 놓인 제단 앞에서 라-호라크티를
경배하며 연주하는 장면을 묘사한다. 태양신인 라와 하늘의 신인 호루스가 합체된
라-호라크티는 이 그림에서처럼 매의 머리를 한 형상으로 묘사된다.

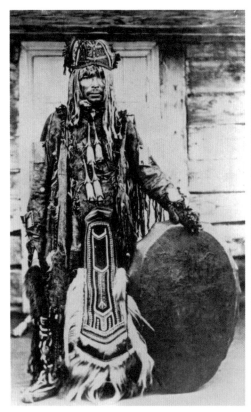
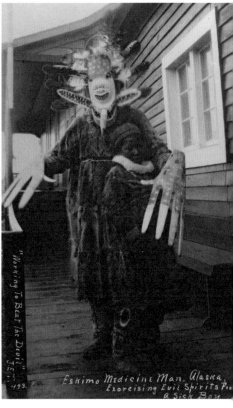

북방의 의식 전문가

Northern Ritual Specialists

1890년대에 촬영된 사진으로, 왼쪽은 시베리아 북쪽 지역에 사는 퉁구스어족 공동체의 의식 전문가이고 오른쪽은 알래스카 누샤각의 의식 전문가와 그의 치료를 받는 소년이다.

디나비아 남성들의 규범과 상충되는 사람들로 여겨졌다는 것을 시사한다.

이와 같이 특정한 옷이나 장신구들은 의식 전문가가 자신의 과업을 완수하는 데 필요한 정신 공간으로 들어가기 위한 것으로 의식을 치를 동안만 착용하였다. 시베리아 중부 지방의 의식 전문가들은 환자 치료를 위해 환각 상태로 들어가는 의식을 진행하기 전에 깃털이나 모피로 멋을 낸 모자를 곁들여 장식이 화려한 가운을 입는다. 이런 점에서는 가면도 도움이 될 수 있다. 태평양 연안 북서부의 원주민 공동체에서는 영험한 능력을 가진 신을 영접했다고 믿는 사람들이 신의 이미지를 가면에 새겨 중요한 겨울 축제에 착용하곤 한다.

가면은 사하라 사막 이남의 지역들에서도 흔히 볼 수 있다. 이곳의 사람들은 축제가 열리는 동안 영혼이나 신을 체현하기 위해 가면을 이용한다. 요루바족의 에군군Egungun 축제에서는 에군군, 즉 죽은 사람의 영혼을 체현하기 위해 엄격히 봄을 가리고

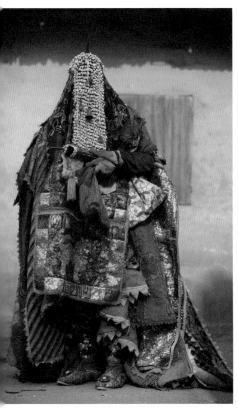
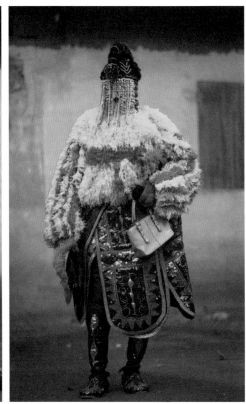

루바족의 에군군
Yoruba Egungun

2012년 베냉의 우이다에서
열린 에군군 축제에 죽은
사람의 영혼을 체현하는
사람들이 참가하고 있다.

록 천으로 만든 옷을 입는 사람들이 있다. 이런 과정은 옷을 입은 사람을 변성의식상태로 유도하기 위한 것이라고 본다. 쿠바의 산테리아나 아이티의 부두같이 아메리카 대륙에 있는 아프리카 이주민들의 전통 종교에서는 신들림을 나타내기 위한 옷이 동원된다. 이런 종교에서는 오리샤나 이와가 춤추는 사람들 가운데 한 사람을 홀리도록 북을 치고 노래를 부르며 공동체적 제의를 치른다. 이렇게 신에 홀린 사람들은 그 신의 완전한 체현을 돕기 위해 신에게 어울리는 의상을 입게 된다. 예를 들면 춤추는 사람이 바론 사메디Baron Samedi♦ 신에 들렸을 때는 실크해트에 검은 코트를 입고 검은 안경을 쓴다.

♦ 아이티 부두교의 신인 이와들 가운데 하나로 마술, 조상 숭배, 죽음 등을
 관장하는 신이다.

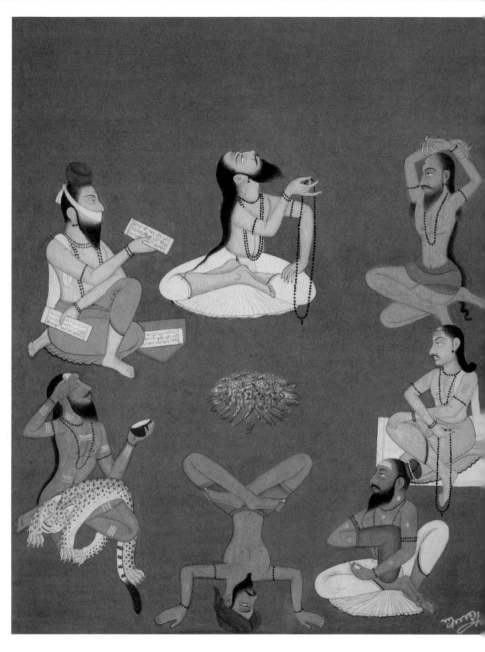

의식 전문가
Ritual Specialists

많은 공동체에는 다른 사람들이 알 수 없는 지식을 가진 의식 전문가
이 있다. 이들은 점쟁이, 치유자, 인간과 신을 이어주는 영매 등 공동체
내에서 중요한 역할을 맡고 있다. 위의 이미지는 힌두교에서 요가를
는 인도의 의식 전문가들을 그린 것이다.

칸누시 神主

…도에서 칸누시는 신사에 모신
…미에게 올리는 제사를 집전하는
…제다. 이들은 결혼식 같은 사회적
…식도 주관한다.

하타알리이 Hatáálii

나바호족 가운데는 치유 의식을
담당하는 의식 전문가 하타알리이가
있다. 이들은 이런 특별한 목적을
위해 부르는 긴 노래를 배운다.

상고마 Sangoma

남아프리카의 줄루족에서는 상고마가
병을 진단한 다음 병을 일으킨
조상신을 달래거나 약초 치료제를
처방해 준다.

푸체 마치 Mapuche Machi

르헨티나의 마푸체족은 마치라는
식 전문가를 두고 있다. 이들은
혼들과의 소통을 통해 초자연적인
령을 쫓아내고 환자를 치료한다.

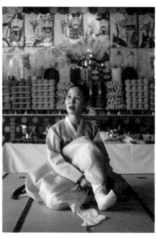

무당

한국의 무당은 영혼과의 소통을
담당하는 의식 전문가들이다. 이러한
소통을 통해 액운의 원인을 찾아내고
문제를 해결한다.

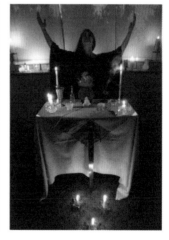

위칸의 대여사제 Wiccan High Priestess

위칸들의 코벤은 주로 대여사제가
이끌지만 때로는 대사제가 동행하기도
한다. 여사제들은 의식을 치르는 동안
여신과 접신한다.

고대의 부적

Classical Amulets

왼쪽의 청동제 날개 달린 남근은 그리스·로마시대의 것이다. 기원전 5세기에 에트루리아에서 제작된 오른쪽의 금제 인장에는 신화적 인물인 다이달로스Daedalus와 그의 아들 이카로스가 새겨져 있다.

많은 사회에서는 몸에 지니고 다니면 일종의 초자연적인 힘을 발휘한다고 여겨지는 부적에 대한 믿음이 유지된다. 부적의 용도는 다양하지만 가장 일반적인 것은 위험으로부터 보호하는 것이다. 고대 로마 사회에서 남근 모양으로 만들어진 부적은 남근신인 파스키누스와 관련이 있다. 사람들은 남근 부적이 어린 아이들을 지켜준다고 믿고 악마의 눈이 해치지 못하도록 아이들의 목에 남근 부적을 걸어 주었다. 남자 아이들에게는 로켓 모양의 도장을 지니게 했는데, 성인이 되면 가족을 지키는 신인 라레스의 가내 사당에 이 도장을 바치게 된다.

오늘날 부적은 여러 용도로 사용된다. 일본의 신사 안에 있는 매점에서는 오마모리御守라고 하는 부적을 파는데, 이 부적들은 시험을 돕거나 교통사고를 막아주는 등 제각각 정해진 용도가 있다. 신도의 신자들은 연초에 오마모리를 사서 열두 달 내내 지니고 다닌다. 해가 바뀌면 다시 신사를 찾아 지니고 있던 부적을 태우고 새로운 부적을 산다.

죽은 사람의 무덤에 부적을 넣는 경우도 많다. 고대 이집트의 부적들이 영아와 젊은 여성들의 무덤에서 주로 발굴되는 것으로 보아 당시 사람들은 아이나 젊은 여성들이 특별히 약하기 때문에 보호할 필요가 있다고 생각했던 것 같다. 이집트인들은

l집트의 금제 부적
old Egyptian Amulets

l쪽의 티엣 상징 형상은
l원전 1000년경에 만들어진
l으로 이시스 여신과 관계가
l다. 오른쪽의 호루스의 눈
l제트 Wedjat 는 기원전
세기에 만들어졌다.

기원전 1350년부터 여성과 치유를 관장하는 여신인 이시스와 관련된 것으로 보이는 티엣 상징 형태의 부적을 이전보다 더 많이 사용한다.

어떤 경우에는 몸에 지닌 물건이 다른 용도로 쓰이기도 한다. 9세기에서 11세기 사이에 노르드인들은 토르 신의 망치인 묠니르 모양의 펜던트를 착용하기 시작했다. 고대 노르드어로 씌어져 전혀 내려오는 신화에 따르면 난쟁이 신드리Sindri 와 브로크르Brokkr 가 묠니르를 만들었고 나중에 토르는 신들의 적을 상대로 이 망치를 휘둘렀다. 따라서 이 펜던트를 걸고 다니는 사람들은 토르의 보호를 받으려는 것으로 보인다. 하지만 기독교가 스칸디나비아에 전파됨과 동시에 이 펜던트가 사용되었다는 것도 눈여겨볼 만하다. 이런 맥락에서 묠니르 펜던트를 착용하는 것은 기독교도들이 십자가를 걸고 다니는 것에 대응하여 외래 신앙체계 앞에 종교적 정체성을 드러내는 것일 수도 있다.

현대 이교도들의 의식에서 몸의 외양을 선택하는 문제는 중요한 의미를 갖는다. 예를 들면 초기 위칸들의 두드러진 특징들 가

부적
Amulets

몸에 지니고 다니든, 집이나 직장의 벽에 부착하든, 자동차의 백미러에 매달든, 부적은 그것을 가진 사람을 이롭게 하는 영적인 힘을 발휘한다고 여겨지는 물건이다. 부적의 일반적인 기능으로는 행운을 불러오고 액운을 막아주며 마녀와 악령, 그리고 저주의 눈을 물리치는 것이다. 많은 기독교도들도 일상생활에서 부적을 이용하지만 몇몇 사람들은 부적을 이용하는 것이 사람들로 하여금 신보다는 물건을 믿도록 만드는 이교도 고유의 관습이라고 생각한다.

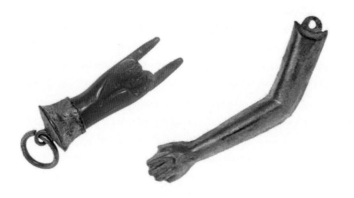

신체 부위 Body Parts
인간의 신체를 본떠 만든 부적은 그것을 지닌 사람의 신체에서 특정 부위를 치료할 목적이나 액막이용으로 가지고 다닌다.

◀ 뿔 달린 손 Horned Hand, 1870년경, 코르시카
▶ 팔 Limb, 1850년경, 알제리

해골 Skeletons
사람들은 두개골, 해골, 관 형상의 부적을 오랫동안 선호해왔다. 이런 것들은 초자연적인 힘을 가지고 있다고 여겨지며 자신의 죽음을 기억하게 하는 죽음의 상징으로도 쓰인다.

◀ 교수형 집행자를 닮은 목걸이 펜턴트용 합 Hangman Locket, 1899년, 프랑스
▶ 죽은 사람의 머리 Death's Head, 1890년경, 나폴리

동물 Animals

많은 동물들이 인간을 돕는
특성과 능력을 가진 것으로
여겨진다. 유럽에서는 돼지
형상을 한 부적이 행운을
가져온다고 믿고,
볼리비아에서는 라마 부적이
가축들을 지켜준다고
생각한다.

◀ **돌로 만든 라마** Stone
　Llama, 1903년, 볼리비아
▶ **행운의 돼지** Lucky Pig,
　1890년, 유럽

돌 Stones

사람들은 보석과 준보석에
특별한 힘이 들어 있다고
믿는다. 예를 들면
청금석 lapis lazuli은 우정을
돈독하게 해주며
월장석 moonstone은 생각을
맑게 해준다고 한다.

◀ **곡옥** 曲玉, 1860년경, 일본
▶ **암모나이트** Snake Stone,
　1875년, 프랑스

종이가 든 주머니
Pouches of Paper

중세에는 코란의 성스러운
구절을 적은 종잇조각을 작은
주머니에 넣어 호신용으로
가지고 다녔다. 이슬람
문화권에서는 이런 종이들로
약재를 포장했던 것으로
보인다.

◀ **코란 구절을 넣은 주머니**
　Quranic Pouch, 1900년경,
　알제리
▶ **성경 구절을 넣은 주머니**
　Textual Pouch, 1883년, 프랑스

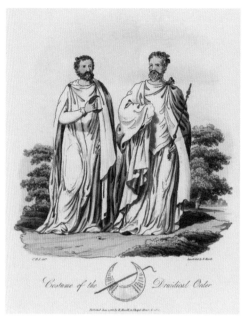 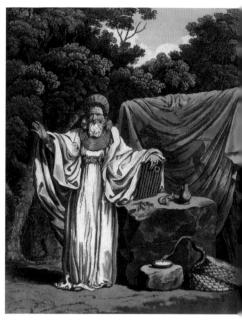

드루이드교도

Druids

찰스 해밀턴 스미스, 1815년

스미스는 1815년에 출판된 책을
위해 철기시대 드루이드교도의
모습을 상상으로 재구성했다.
왼쪽 그림은 〈드루이드 교단의
의상〉이고 오른쪽 그림은
〈법의를 입은 드루이드
사제〉다.

운데 하나는 '스카이클래드skyclad', 즉 나체로 의식을 치르는 것
이었다. 이는 유럽 예술에서 나타나는 나체 마녀의 유구한 전통
과 초기 코벤들을 설립하는 데 도움을 준 '위카의 아버지' 제럴
드 가드너의 자연주의에 대한 지대한 관심에서 유래했다. 나체
의식을 지지하는 사람들은 옷을 입으면 마법적 에너지가 몸에
서 흘러나오는 것이 방해될 수 있다고 주장해왔다. 그들은 나체
상태로는 의복이 상징하는 사회경제적 지위의 차이가 없기 때
문에 코벤에서 모든 위칸들의 평등을 강조한다고 생각한다.

그러나 오늘날에는 소수의 위칸들만 나체 의식을 채택하고
대다수 코벤들은 의식을 치를 때 짙은 색상의 로브robe를 입는다.
야외에서 행사를 치를 때는 이러한 옷을 입으면 몸을 따뜻하게
하고 풍기 문란죄로 체포되는 일도 방지하기 때문에 더욱 실용
적이다. 로브를 입는 것은 현대 드루이드교도들 사이에서도 흔
한 일이다. 이들은 철기시대 드루이드교와 관계가 있기 때문에
주로 흰색 로브를 입는다. 이런 관계는 1세기 때 플리니우스가
쓴 기록에까지 거슬러 올라간다. 최근 수십 년 동안 다른 현대
드루이드교도들은 갈색이나 녹색 같은 자연적인 색상의 로브를
선호해왔는데, 이런 색상들은 자연과 연결되어 있다는 것을 강
조할 뿐만 아니라 옷이 더러워진 가능성도 낮다.

현대 드루이드교도
Modern Druids

조지 왓슨 맥그리거 리드와
영국에 본부를 둔 유니버설
본드Universal Bond 소속
신자들이 1909-20년에 의식을
거행하는 모습이다.

많은 이교도 집단들은 기독교 이전의 과거와 민족적, 문화적 정체성을 환기하기 위해 전근대적인 스타일에 전통적인 민속 문양을 넣은 예복을 선호한다. 따라서 각각 게르만족, 슬라브족, 리투아니아족의 기독교 이전 전통 종교에 기반을 둔 히든, 로드노베리에, 로무바Romuva 같이 신자들이 지리적으로 집중되어 있는 이교도 집단들은 역사를 재연하는 모임과 유사하다. 그런 의상을 입음으로써 그들이 치르는 의식에 진정성을 부여하고 기독교 이전 시대 조상들과의 연계성을 강화하기를 바라는 것이다. 하지만 모든 현대 이교도들이 이러한 입장을 공유하는 것은 아니며, 평상복을 입고 의식에 참석하는 이들도 많다.

현대 이교도들은 동시대의 기독교인들이나 종교를 믿지 않는 사람들과 비교해볼 때 상대적으로 소수 집단이다. 따라서 많은 이

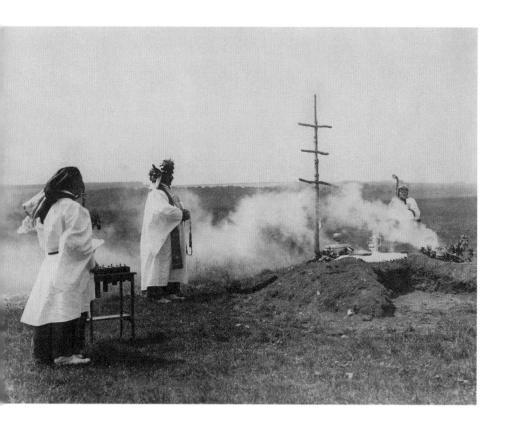

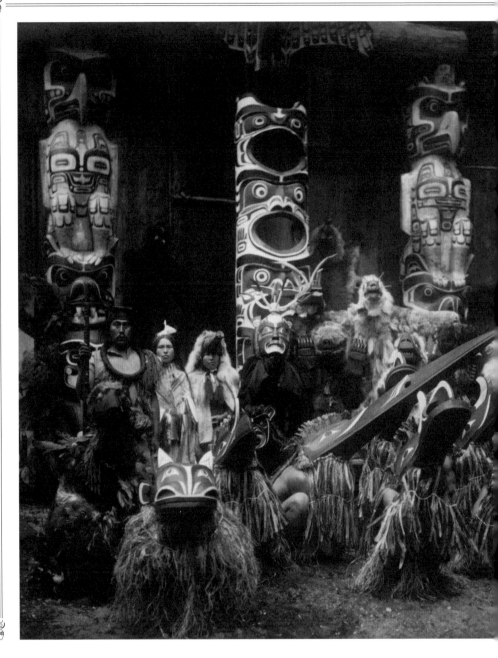

토템폴
Totem Poles

태평양 연안 북서부의 전통 예술에서는 1914년 콰키우틀 공동체의 토템
폴에서 보는 바와 같이 가장 대표적인 토템폴 형태를 비롯해 목각을 중
요하게 생각해왔다. 18세기 말이나 19세기 초에 유럽인들과 교역이 늘
어나는 상황에서 토템폴에 부족의 정체성을 나타내는 동물이나 신화와
전설에 나오는 장면을 새긴 것으로 보인다

비버 Beaver
19세기 전반기에 비버의 털가죽
거래가 활발해지면서 비버는 흔히 볼
수 있는 부족의 상징이 되었다.

곰 Bear
곰을 상징으로 하는 집단은 때로 곰과
결혼한 인간을 조상으로 삼는
부족까지 거슬러 올라가기도 한다.
태평양 연안 북서부의 신화에서 곰이
인간이 되는 것은 흔히 볼 수 있다.

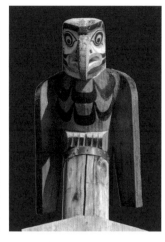

독수리 Eagle
신화 속 천둥새Thunderbird와 여러
가지 특성을 공유하고 있는 독수리는
인간을 돕기도 하고 해칠 수도 있는
고결한 새이다.

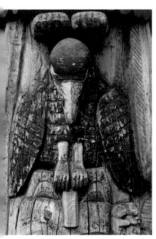

큰까마귀 Raven
큰까마귀는 태평양 연안 북서부의
신화에서 세상을 창조하는 역할을
하며 영웅 혹은 협잡꾼이 될 수 있다.

두주누콰 Dzunukwa
두주누콰는 검은 피부에 입술을
오므린 암컷 괴물로 숲속에 살면서
아이들을 유괴한다고 알려져 있다.

현대 이교도 종교의 제단
Modern Pagan Altar
하이다족 가옥의 대들보를 받치는 데
사용한 전실 기둥으로 토템폴
디자인에서 거의 사용하지 않는 동물인
바다사자를 묘사하고 있다.

문신
Tattooing

교도들은 보통 장신구로, 때로는 옷이나 문신 같은 것으로 이교도의 정체성을 나타낸다. 어떤 경우는 자신의 종교적 소속을 공개적으로 천명하기 위해 이런 행태를 보이지만 이와는 달리 이교도들 혹은 이교도에 호의적인 사람들하고만 소통하면서 이런 복식이나 장신구를 착용하는 데 신중한 태도를 보이기도 한다.

상징물은 그것을 지닌 사람의 이교도 신앙을 넌지시 내비친다. 펜타그램, 즉 오각형의 별은 마법의 관습과 관계가 있는 데다 위카가 공통된 상징으로 채택하고 있기 때문에 주로 위칸들이 달고 다닌다. 히든의 신자들은 현대판 토르의 망치를 지니고, 고대 이집트 종교의 영향을 받은 이교도들은 생명을 의미하는 앙크ankh◆를 가지고 다닌다. 자신들의 종교적 정체성을 은밀히 나타내고 싶어 하는 사람들은 북서유럽의 중세 초기 복식에서 영향을 받아 매듭이 들어 있는 장신구나 옷을 착용하거나 문신을 하는 경우도 있다. 드물게는 지니고 다니는 상징이 좀 더 특이한 집단에 소속되었음을 나타내기도 한다. 예를 들면 블루 스타 위카Blue Star Wicca에 가입한 사람들은 셉타그램, 즉 칠각형의

◆ 이집트 상형 문자에서 생명을 나타내는 기호로 흔히 생명의 열쇠로 불린다

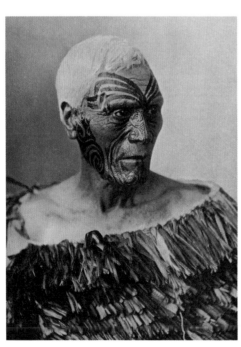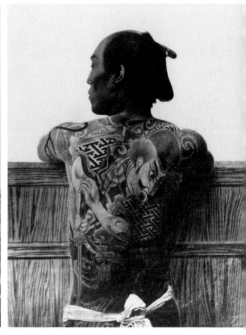

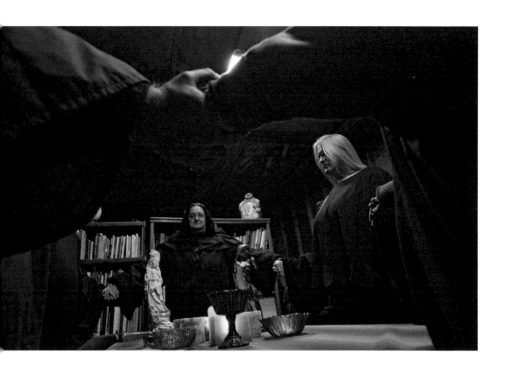

별을 문신으로 새긴다. 현대 이교도들이 지니고 다니는 물건들
은 불운을 막고 행운을 가져다주는 부적일 수 있으며 때로는 특
별한 목적을 위한 것일 수도 있다.

이교도 공동체에서는 특정한 미학적 양식이 반복적으로 나
타난다. 일부 위칸들은 검은색과 자주색이 주로 쓰인 '마녀적'
미학을 좋아하고, 고트족의 하위문화에 속하는 소수 집단은 영
국의 포스트 펑크 분위기에서 비롯되었다. 이 멤버들은 주로 검
은색 옷을 입고 어떤 경우에는 자신들의 종교를 공공연히 '고트
위카Goth Wicca'라고 부른다. 턱수염을 기르는 것은 히든의 남성
신자들 사이에서 흔한 일이며 남성적인 강인함의 이미지를 보
여준다. 이런 양식을 따르는 사람들은 수염이 덥수룩한 바이킹
전사나 검은 옷을 입은 마녀처럼 유럽 문화에 깊이 뿌리내린 유
구한 시각적 표현에 기대고 있다. 그러나 현대 이교도 종교를 믿
는 사람들이 모두 이런 식으로 옷을 입는 것은 아니며, 이런 양
식을 따르지 않는 사람들 가운데 일부는 동료 이교도들이 상투
적으로 옷을 골라 입는다고 비판하기도 한다.

다양한 공동체 행사들은 이런 스타일로 옷을 입을 기회를
준다. 여기에는 펍에서의 집회 혹은 비공식적인 모임, 비밀스런

현대 이교도들의 상징
Modern Pagan Symbols

현대 사회에서는 기독교의 십자가, 유대인의 다윗의 별, 모슬렘의 초승달과 별 같이 다양한 종교적 정체성을 나타내기 위해 상징을 사용하는 것에 익숙해졌다. 현대 이교도 종교들도 이러한 관습을 따라 나름대로의 신앙 체계 속에서 고유한 의미를 담은 상징을 선택했다. 이 상징들은 주로 과거 사회의 물질문화에서 나온 것들로 고고학적 유물을 차용한 것이다. 대표적인 예로 노르드족의 신 토르의 망치인 몰니르가 있다. 이것은 9세기에서 11세기 사이에 토르를 믿는 스칸디나비아 사람들이 펜던트로 걸고 다닌 것으로 보이는데 현대에 와서 히든 이교도의 대표적인 상징물로 부활했다. 히든의 신자들은 이것을 상징물로 선택해 몸에 지니거나 집에 전시한다. 이는 상징물이 어떻게 개인의 종교적 정체성을 드러내는 수단으로 이용되는지를 보여준다.

트리스켈리온 Triskele
아일랜드 뉴그레인지 신석기시대 암각화에 나온 무늬를 모방한 트리스켈리온은 켈트족의 고대 종교를 되살리려는 이교도들에게 특히 인기가 있다.

트리퀘트라 Triquetra
삼각의 트리퀘트라는 위칸들의 관심을 끌었으며 미국의 텔레비전 드라마 「샤메드」에서 마녀들의 상징으로 쓰이는 데 영향을 미쳤다.

발크누트 Valknut
히든의 신자들은 중세 초기 북유럽의 공예품에서 볼 수 있는 발크누트를 받아들였고, 오딘에 대한 헌신을 선언하는 표시로 사용한다.

트리플 문 Triple Moon
로 위칸들이 사용하는 트리플 문
상징은 달이 차올라 만월이 되고 다시
기울어지는 것을 묘사함으로써 여신이
녀에서 어머니, 그리고 노파가 되는
을 상징한다.

아웬 Awen
현대 드루이드교도들이 좋아하는
아웬 상징은 웨일스의 골동품 애호가
이올로 모르가눅이 만들었다는 것이
통설이다. 그는 위조한 중세의 문헌을
통해 오랫동안 드루이드교에 영향을
미친 인물이다.

나선형 여신 Spiral Goddess
선사시대의 여인상에서 영향을 받은
이러한 형상은 특히 여신 운동
신자들에게 인기가 많다.

각형의 별 Pentagram
짓점이 다섯 개인 오각형의 별은
사적으로 많은 의미를 가지고 있다.
러나 위칸에게는 땅, 공기, 불, 물,
령 이렇게 다섯 가지 상징적 원소의
일을 나타낸다.

뱀이 그려진 깃발 Serpent Flag
뱀 깃발은 리투아니아의 기독교 이전
종교에 영향을 받은 로무바의
상징으로, 민속 예술에서 볼 수 있는
뱀의 이미지를 이용하고 있다.

앙크 Ankh
앙크는 생명을 의미하는 고대
이집트의 상징물이다. 여러 현대
이교도들, 특히 고대 이집트 신들을
숭배하는 케메트교Kemetism
신자들이 앙크를 사용한다.

공방에서의 강의, 그리고 규모가 큰 이교도 축제 등이 포함된다. 수십 명이 한데 모이는 행사는 1970년대 미국에서 시작되었다. 처음에는 주로 호텔에서 열렸지만 1980년대에 이르러 당시 유행하던 록 페스티벌의 영향을 받아 농촌 지역의 야외에서 열리는 행사가 많아졌다. 북아메리카 지역의 이교도들에게 이런 축제들은 외부 세계의 규범에서 벗어나 몸을 꾸미며 자신을 드러낼 수 있는 장소가 되었다.

중세적인 미적 가치관은 축제가 열리는 공간에서 흔히 볼 수 있게 되었는데, 많은 사람들이 르네상스시대의 시장에 내놓아도 손색이 없을 만큼 매끈하게 늘어지는 가운과 로브를 입고 나타났다. 이교도 축제 현장에 영향을 준 또 다른 미학적 요소는 현대 원시주의 운동Modern Primitives movement◆이다. 1980년대 후반과 1990년대에 일어난 현대 원시주의 미학은 이른바 '원시적' 사회에서 행해지는 신체를 변형하는 스타일을 이용해 자신들의 반문화적 이미지를 구축한다. 이들의 미학적 가치관은 문신과 피어싱을 강조하며, 두 가지 모두 북아메리카 이교도들 사이에 흔히 볼 수 있는 장식이 되었다. 많은 이교도들이 이런 스타일을 즐기지만 한편으로는 현대 원시주의가 문화적 남용에 빠져 있다는 우려도 제기된다. 이런 우려는 현대 이교도들이 다른 비아브라함계 전통 종교에서 영감을 얻을 때부터 지적되던 문제다.

◆ 현대인들, 특히 선진국에 사는 현대인들이 바디 피어싱, 문신, 플레이 피어싱, 난절亂切, 낙인 등으로 신체를 변형하는 행위와 그 문화를 의미한다.

국에서의 위칸 의식
iccan Ritual in England

위칸 코벤의 의식에는 나신, 로브, 불, 오각형의 별이 의례적으로 등장한다. 이 사진들은 영국 에섹스 에핑 숲에서 벌어진 위칸 의식으로 1994년에 촬영되었다. 에핑 숲은 신석기시대부터 이교도들이 좋아하던 장소였다.

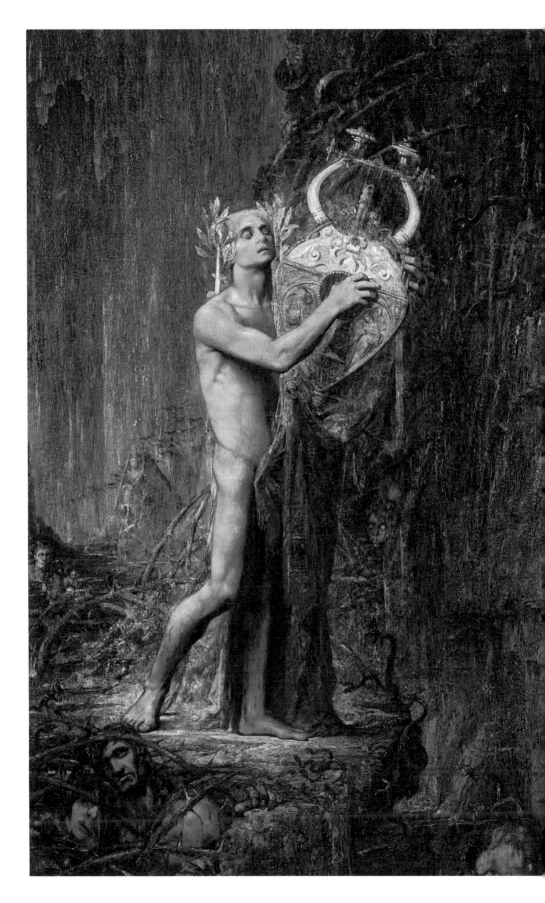

3
여행

> 그들은 기쁨의 나라로 갔다.
> 지복의 숲속에 쾌적한
> 잔디밭과 편안한 자리들
> 정기가 넘쳐흘러 장밋빛으로
> 풀밭을 감싸고 그들은 자신들의
> 태양과 별들을 알고 있다.
>
> - 베르길리우스, 『아이네이스 *The Aeneid*』 6권

인간계는 신과 여신, 죽은 조상들이 사는 영역 등
병존하는 여러 세계 가운데 하나로 이해되었다.
인간계와 다른 세계의 경계가 언제나 건널 수 없는 것은 아니다.
여러 종교 공동체들은 이런 영역들 간의 상호 작용이
산 자와 죽은 자 간의 접촉 혹은 의식 전문가들이 담당하는
환각 상태의 여행을 통해 가능하다고 믿어왔다.

비 아브라함계 종교의 세계관으로 볼 때 우주에는 권능과 기질, 경험 등을 가진 수많은 존재들이 살고 있다. 이러한 '인간이 아닌 인격체'들은 복잡하고 다층적인 세계를 이루면서 인간계와 유사한 별도의 영역을 만든다. 많은 사회에서 방법은 다양하지만 다른 영역으로 넘어가는 여행이 가능하다고 믿어왔다. 어떤 이야기에서는 용감한 전사가 서사시적 탐구의 일환으로 다른 영역을 넘나들고, 다른 경우로는 의식 전문가들이 다른 영역에 살고 있는 자들로부터 숨겨진 지식을 얻기 위해 혼령의 형태로 그곳을 여행할 수 있는 능력을 가진 것으로 여겨진다.

고대 노르드족의 우주론에 따르면 거대한 물푸레나무 위그드라실 주위에는 아홉 개의 세계가 있다. 위그드라실의 뿌리는 인간계는 물론이고 신들과 자주 다투던 요툰jötunn 들의 세계, 그리고 죽은 자들의 영역 가운데 하나인 헬Hel 까지 덮고 있다. 나무를 오르내리는 다람쥐 라타토스크Ratatoskr 는 나뭇가지에 앉아 있는 독수리와 나무뿌리를 씹어 먹는 용 니드호그Niðhöggr 사이를 오가며 메시지를 전달한다. 노르드족의 다른 세계들 중에는 두 신의 종족이 살고 있는 아스가르드Ásgarðr 와 바나헤임Vanaheim 그리고 요정들의 세계인 알프헤임Álfheimr 도 있다.

동북아시아의 추크치족 전통 신앙에도 등장하는 아홉 개의 세계는 한 세계 위에 다른 세계가 포개진 형태다. 칠레와 아르헨티나 마푸체족의 전통 신앙에서는 세 겹으로 된 우주의 더 단순한 개념을 찾아볼 수 있다. 마푸체족은 신과 조상들의 영혼이 사는 순수한 천상계 웨누 마푸wenu mapu 의 밑에 인간계인 마푸가 있고, 그 밑에는 해로운 웨쿠페wekufe 악령들이 사는 타락한 지하 세계 문체 마푸munche mapu 가 있다고 생각한다. 마푸체족은 또한 부족의 의식 전문가인 마치machi 가 환각 상태에 빠져 있는 동안에 다른 세계들을 넘나들 수 있다고 믿는다. 환각 상태에 빠진 마치는 홈이 새겨져 있는 튼튼한 나무 기둥을 올라가는데, 이 기둥은 르후rewe 라고 한다. 사람들은 이곳에 혼령이 살고 있으며 마치가 혼령으로부터 힘을 얻는다고 생각한다.

북아시아의 전통 사회에서도 사람들이 혼령의 형태로 복수의 세계를 여행할 수 있다고 믿는 유사한 종교적 의식이 발견되었다. 예를 들면 1931년에 수집된 예뱅키Evenk 족의 한 의식 전문가의 민족지학적 진술은 그의 혼백이 어떻게 동물 분신에 의지하여 여행했는지를 묘사한다. 이러한 동물 대역들은 예뱅키족이

◀ *p. 226*

하데스의 오르페우스
Orpheus in Hades
**피에르 아메데 마르셀 베로노,
1897년**

고대 그리스 전설에서 음악가 오르페우스는 자신의 부인 에우리디케를 구하기 위해 하데스가 지배하는 저승으로 내려간다.

죽은 자들의 섬
Island of the Dead
르놀트 뵈클린, 1880-83년

스위스 화가 뵈클린은 기독교 이전 고대의 사후 세계에 대한 기록에서 영감을 얻어 죽은 자들의 섬을 묘사했다. 이 작품은 후원자 마리 베르나가 고인이 된 남편을 추모하기 위해 의뢰한 것이며, 천으로 덮인 관과 수의를 입은 인물은 그녀의 요청으로 그려졌다.

위그드라실
Yggdrasil

중세 아이슬란드의 문헌에 따르면 기독교 이전의 노르드족은 우주를 19세기 핀누르 마그누손의 삽화에 묘사된 위그드라실이라는 하나의 나무로 인식했다. 위그드라실은 '위그르의 말'이라는 의미를 가진 물푸레나무이다. 위그르는 오딘 신의 별명 중 하나이며, 말은 오딘이 신화속에서 매달린 교수대를 지칭하는 것으로 보인다.

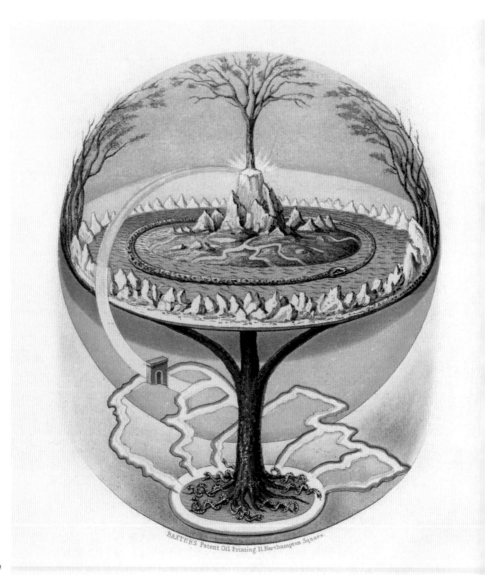

BAXTERS Patent Oil Printing 11 Northampton Square

베드르푈니르 Veðrfölnir

베드르푈니르는 위그드라실 꼭대기에 앉아 있는 독수리의 두 눈 사이에 있는 매다. 독수리의 지혜를 상징하는 듯한 이 동물에 대해서는 알려진 게 별로 없다.

1.

독수리 Eagle

현존하는 문헌상에는 이름이 알려지지 않은 독수리가 나뭇가지에 앉아 있다. 독수리는 맨 아래에 있는 용 니드호그와 언쟁을 벌인다.

2.

다인, 드발린, 두네이르 그리고 두라스로르
Dáinn, Dvalinn, Duneyrr and Duraþrór

수사슴 네 마리가 위그드라실의 나뭇가지에서 먹이를 먹고 있다. 이들 가운데 다인과 드발린은 노르드족 신화에 나오는 난쟁이들의 이름이기도 하다.

3.

라타토스크 Ratatoskr

다람쥐 라타토스크는 물푸레나무를 오르내리며 맨 위에 있는 독수리와 맨 아래에 있는 니드호그에게 메시지를 전달하여 둘 사이를 이간질한다.

4.

니드호그 Níðhöggr

죽음의 용 니드호그는 위그드라실의 맨 아래에서 뿌리를 씹어 먹으며 산다. 니드호그는 라그나뢰크, 즉 세상의 종말에도 살아남았다고 기록되어 있다.

5.

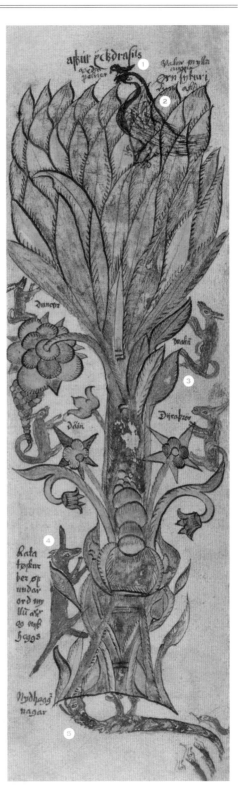

탄자니아의
석기시대 암면화

Stone Age Rock Art from Tanzania

선사시대의 암면화를 정확히 해석하는 것은 쉽지 않은 일이다. 20세기 초 유럽의 학자들은 그런 그림과 조각(암각화)들이 공동체의 사냥꾼들 앞에 사냥감이 나타나게 하기 위해 그려진 것으로 추정했다. 그러나 후대의 학자들은 민족지학적 연구를 토대로 많은 해석들을 내놓았다. 일부 고고학자들은 탄자니아의 석기시대 암면화가

무아지경으로 들어가기 위해 추는 제례의식 무용의 산물이라는 견해를 내놓기도 했다.
가장 중요한 부분을 차지하고 있는 원형 무늬는 안내섬광眼內閃光으로 알려진 환시
현상으로 해석되며, 원형 무늬 주변으로는 춤추는 사람들이 그려져 있다.

에네트족 공동체에서 흔히 발견되었으며 주로 순록이나 멧돼지의 형태를 취했다. 예벤키족의 주술사들은 환자들이 병에 걸린 원인을 찾는 의식의 일환으로 북을 치고 혼령을 부르는 간절한 초혼곡을 불렀다. 그리고 나서 그의 동물 분신이 다른 세계로 넘어가 조상의 혼령이나 최고의 신과 조우하는 것을 어떻게 볼 수 있는지 사설을 늘어놓은 다음 마침내 환자가 걸린 병의 원인을 찾아낸다. 북아시아의 다른 곳에서는 이러한 환각 속의 여행들이 치유 이외의 다른 목적으로도 쓰인다. 예를 들면 나나이Nana족의 카산티kasanti 주술사는 죽은 사람들의 영혼을 저승으로 데려가는 역할을 맡는다.

환각 체험은 아마존 지역의 의식 전문가들 사이에서 매우 흔한 일이다. 이곳에서는 각종 토종 식물들을 우려내 만든 향정신성 음료 아야와스카를 먹음으로써 쉽게 환각 상태에 빠져든다. 그들이 행하는 수법은 다양하지만 의식 전문가들은 주로 열대 우림으로 들어가 아야와스카를 마신 다음 각종 식물에 들어 있는 정령들과 만나는 체험을 한다. 식물 속 정령들은 주술사에게 식물들에 들어 있는 치료적 유효 성분을 알려주고 흔히 이카로스icaros 라고 하는 의식에서 부르는 노래도 가르쳐준다. 1990년대 이후 이런 제의 절차에 대한 국제적 관심이 폭발적으로 증가함에 따라 서양 관광객들이 아마존 지역을 찾아 아야와스카 의식을 체험하고 이를 자국에 소개하면서 관광 산업을 성장시키는 촉진제가 되었다.

유픽족의 의식용 도구
Yup'ik Ritual Material

왼쪽의 가면과 오른쪽의 무구舞具는 알래스카의 유픽족이 1900년에 만든 것이다. 이런 물건들은 전통적인 유픽족의 생계 수단으로서 사냥의 중요성을 상징적으로 보여준다.

나나이족의 의식 전문가
Nanai Ritual Specialist

1895년에 촬영된 사진 속 의식
전문가와 그의 조수는
동북아시아의 나나이 공동체
출신이다.

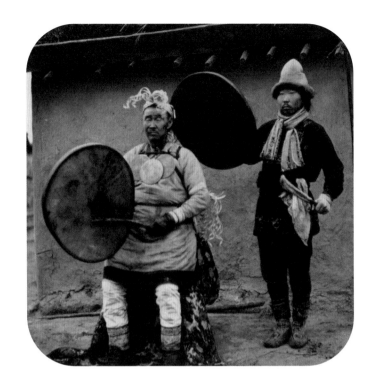

북아시아의 퉁구스어족 가운데 일부는 의식 전문가들을 무
당이라고 불렀으며, 이 용어는 17세기 이후 유럽인들에게 소개
된 이후 유럽어에도 편입되었다. 이후 '샤머니즘shamanism'이라
는 용어가 북아시아의 공동체들은 물론이고 전 세계적으로도
널리 사용되고 있다. 그 결과 샤머니즘은 간혹 모순되기도 하는
다양한 의미를 갖게 되었다. 때로는 특별한 과제를 수행하기 위
해 다른 정신적 영역으로 들어가는 사람들을 지칭하기 위해 사
용되었지만, 더욱 광범위한 의미에서 한국의 무당같이 변성의식
상태에서 접신하는 사람들을 지칭하기도 한다. '페이거니즘'과
마찬가지로 '샤머니즘' 역시 정의를 내리기 어려운 말이다.

20세기 후반에는 환각 상태에서 영계靈界를 오가는 북아시
아와 아마존 지역의 의식 전문가들에 대한 민족지학적 보고서
들이 나오면서 서양인들도 비슷한 시도를 하기 시작했다. 그 결
과 네오 샤머니즘 혹은 웨스트 샤머니즘이라는 새로운 종교적
분위기가 조성되었으며, 여기에는 미국의 인류학자이자 작가인
마이클 하너가 관련되어 있다. 네오 샤먼들은 주로 개인적 발전
이나 치유의 목적으로 노래와 기악, 특히 북을 치며 환각 상태로

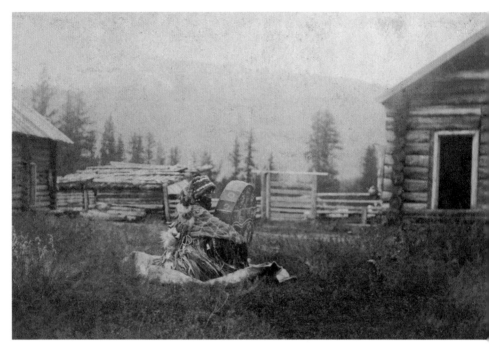

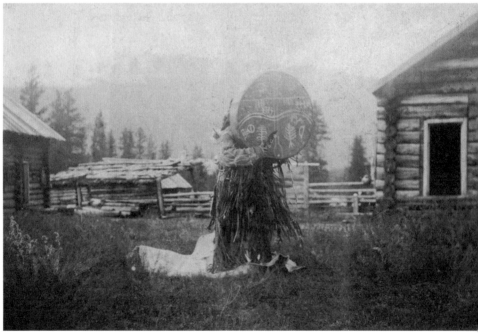

알타이 의식 전문가
Altai Ritual Specialist

민족지학자인 바실리 바실리에비치 사포즈니코프가 1890년대 러시아의 알타이 산맥을 탐험하면서 찍은 사진으로 알타이족 공동체의 의식 전문가를 담고 있다. 특별한 의상을 갖춰 입은 의식 전문가는 의식을 치르는 동안 북을 친다. 알타이족 사이에서는 북을 치는 행위가 천국 여행에서 말을 타는 것과 같다는 생각이 널리 퍼져 있었다.

들어간다. 수행자들이 환각 여행을 기독교 이전 유럽 전통 종교의 신들에 초점을 맞춘 새로운 종교와 연관시킨다는 점에서 네오 샤머니즘은 현대 이교도 신앙과도 겹치는 부분이 많다. 예를 들면 현대 이교도들은 네오 샤머니즘의 영향을 크게 받은 새로운 종교 의식을 만들기 위해 중세에 씌어진 세이드에 관한 기록을 이용한다. 현대 이교도인 세이드 주술사들은 노래를 부르고 북을 치며 환각 상태에 빠져드는데 헬 같은 노르드족 신화의 세계로 여행하는 변성의식상태를 조성한다. 이러한 영역에 들어가서 신과 여신, 요정 같은 초자연적 존재들로부터 지혜와 조언을 얻는 것이다.

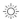

이러한 영역들 가운데 사람들을 단번에 사로잡은 것이 바로 사후 세계다. 사후 세계에 대한 해석은 다양하며 종종 죽은 사람을 처리하는 방식에도 영향을 준다. 고대 이집트인들은 죽은 사람들, 특히 왕을 매장하는 일에 많은 노력을 쏟았다. 이러한 태도는 그들이 믿은 종교의 다른 측면들보다 고대 이집트 사회에서 죽음을 대하는 태도에 대해 더 많은 것을 알려준다. 사후 세계에 대한 인식은 역사가 진행되면서 조금씩 달라지기 마련이다. 하지만 시간이 지나도 변하지 않는 공통된 믿음은 죽은 자들이 살아 있을 때 행한 일로 심판을 받는다는 것이다. 여기서의 심판은 기원전 2천년경 사용된 『사자의 서*Book of the Dead*』에 들어 있는 파피루스의 그림에 나와 있듯이 오시리스 신이 관장한다. 죽은 자들의 심장은 마트*Ma'at*의 흰색 깃털로 가늠해 무게를 다는데, 이때 심장과 깃털의 무게가 같으면 죽은 자는 선한 삶을 산 것이고 낙원 같은 '갈대밭'으로 들어갈 수 있다. 만약 심장이 깃털보다 무거우면 부도덕한 삶을 살았다는 표시이며, 이들의 심장은 악어의 머리를 한 무시무시한 동물이 삼키게 된다.

　사후 세계에 대한 고대 그리스인들의 통찰은 『오디세이아』에서 엿볼 수 있다. 영웅 오디세우스는 죽은 예언자 티레시아스와 만나기 위해 지하 세계의 입구로 향한다. 거기에서 그는 신을 화나게 만든 인물들에 대한 형벌을 비롯해서 하계의 장면들을 회상하는 죽은 자들의 영혼과 마주친다. 예를 들면 티티오스는 독수리 두 마리에게 간을 쪼아 먹히고 탄탈로스는 눈앞에 놓인

악기
Musical Instruments

노래, 박수, 혹은 악기 연주건 간에 종교적인 의식에서 음악은 단골로
등장한다. 음악은 신을 찬양하거나 의식을 펼칠 때 신의 강림을 빌기
위해 사용된다. 또 의식 전문가들이나 신자들을 변성의식상태로 유도
하는 데 도움이 되기도 한다. 〈가가쿠 춤을 위한 북〉(1882)이라는 옻칠
그림에서 보듯이 일본의 신사 같은 예배 공간에서 북을 찾아볼 수 있다

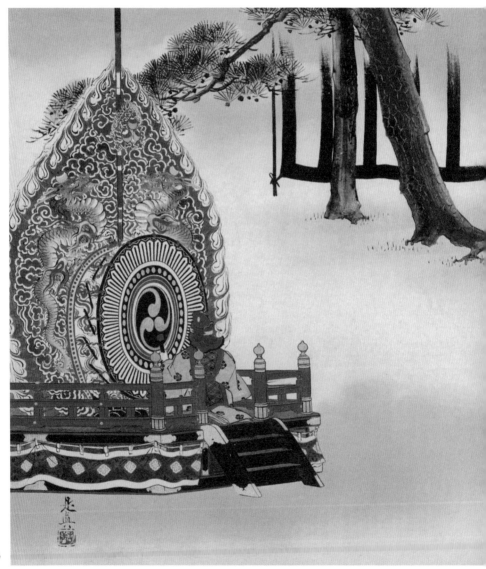

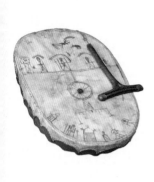

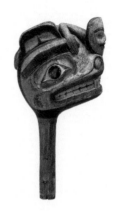

사미 북 Saami Drum
상징적인 이미지가 그려진 북은
노아이디Noaidi라는 사미족의 의식
전문가들에게 핵심적인 도구이다.
그러나 기독교로 개종시키는 과정에서
많은 북들이 파괴되었다.

디제리두 Didgeridoo
오스트레일리아 북부 지방의 여러
부족들에서 볼 수 있는 디제리두는
제례 무용을 비롯한 다양한 의식에서
반주용으로 사용된다.

하이다 딸랑이 Haida Rattle
하이다족과 태평양 연안 북서부에
사는 부족들 사이에서 신령의 얼굴이
새겨진 딸랑이는 전통 가옥에서
열리는 의식 무용에 주로 사용된다.

탈 Taal
탈은 소형 심벌즈로 인디언들의
음악에 많이 사용된다. 힌두교
교회에서는 크리슈나 같은 특정 신을
찬양하는 종교 음악에 주로 사용된다.

부두교의 아손 Vodou Asson
보통 조롱박으로 만드는 아손은
아이티 부두교 제사에서 이와 신의
강림을 간청할 때 사용한다. 아손은
부두교 사제들의 상징이 되었다.

바타 Bátá
바타는 서아프리카에서 기원한 고유
형태의 북이다. 쿠바의 종교
산테리아에서는 춤추는 사람이
오리샤에 들리는 것을 도와주는
의식에 사용된다.

이집트의 사후 세계
Egyptian Afterlife

이집트 제19왕조 『사자의 서』에
들어 있는 파피루스의 그림으로
죽은 자가 심판을 받고 있다.

음식과 물에 손이 닿지 않아 굶주림과 목마름에 시달린다. 기원
전 1세기 로마의 시인 베르길리우스가 쓴 서사시 『아이네이스』
에서 트로이의 전사 아이네이아스는 하계를 탐험한다. 그는 아
폴로 신전의 여사제인 시빌라를 데리고 아케론강을 건너 하계로
들어간 다음 머리가 셋 달린 경비견 케르베로스를 잠재운다. 아
이네이아스는 사후 세계가 두 개의 전혀 다른 세계로 나뉘어 있
음을 알게 된다. 하나는 신을 화나게 하거나 가족과 신의 가호를
받은 땅을 경시한 자들이 있는 고통의 세계이고 다른 하나는 덕
망 높은 망자들이 오르페우스가 노래를 부르는 가운데 춤을 추
며 노는, 태양과 별빛으로 빛나는 아름다운 세계다.

일부 사회에서는 산 자와 죽은 자들 간의 지속적인 관계에
관심을 두었다. 전통적인 마오리족에게 조상들의 물질적 발현을
의미하는 와레누이 건축물에서 알 수 있듯이 폴리네시아인들은
흔히 산 자들 주위에 죽은 조상들이 실존한다고 생각한다. 다른
공동체들도 조상들의 실존을 상징하는 물건들을 가지고 있는데
서아프리카의 이보Ibo족은 집 안에 들여놓은 통나무 기둥을 조
상의 화신으로 보고 술과 음식을 제물로 바친다. 집안의 가장이
권위의 상징으로 휘두르는 막대기 오포ofo 역시 이보족 조상들
을 나타낸다. 한편 조상들이 후손들을 시도 때도 없이 방문한다
고 생각하는 부족들도 있다. 예를 들면 마푸체족은 조상들을 제
대로 인정하지 않는 사람에게는 그들의 혼령이 나타날 것이라
고 믿는다. 이렇게 하는 것은 악의가 있어서가 아니라 살아 있는
후손들의 의무를 상기시키기 위함이었다

사후 세계는 영원한 거주지가 아니며 각각의 영혼마다 나

름대로 환생의 윤회가 있다고 믿는 사람들도 있다. 율리우스 카이사르나 디오도로스 시쿨루스 같은 고대 그리스·로마 작가들은 철기시대에 유럽에서 활동한 드루이드교도들이 그런 생각을 가지고 있었다고 주장했다. 이러한 주장의 진위는 확실치 않으며, 만약 철기시대 유럽 지역의 부족 사회들이 환생을 믿었다손 치더라도 환생이 영적인 힘에 의해 이루어지고 인간의 영혼이 항상 인간의 육체로 환생한다고 믿었는지는 알 수 없다. 오늘날 환생 신앙은 힌두교 같은 남아시아와 동아시아 지역의 종교에 널리 퍼져 있다. 힌두교에서는 영혼이 살아 있는 생명체들을 망라하는 윤회의 과정 속에 있다고 믿는다. 영혼이 환생할 때 그 지위는 전생의 업보에 따라 결정된다. 힌두교도에게 윤회는 영원한 것이 아니라 해탈, 즉 영혼의 해방을 통해 벗어날 수 있는 것이다. 지난 세기 동안 서양에서는 환생에 대한 믿음이 급속히 확산되었고 심지어 일부 기독교도들마저 믿을 정도였다.

죽은 사람을 처리하는 방법들 가운데 가장 흔한 것으로 화장과 매장이 있다. 그 외의 방법으로는 일부러 동물들에 먹히게 하거나 육탈肉脫시킨 다음 특정한 장소에 놓아두기도 한다. 죽은 사람들을 집 안에 모셔두는 경우도 있다. 예를 들면 인도네시아 술라웨시Sulawesi 의 토라잔Torajan족은 죽은 가족들의 시신을 집

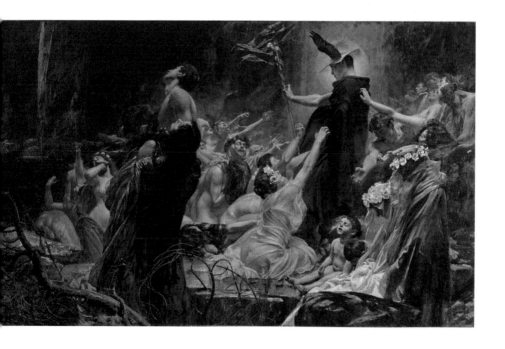

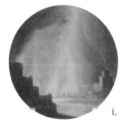
1.

2.

3.

하계의 아이네이아스
Aeneas in the Underworld

기원전 1세기경 로마의 시인 베르길리우스는 서사시 『아이네이스』를 썼다. 주인공인 트로이의 아이네이아스는 죽은 아버지를 만나기 위해 하계를 여행한다. 황금가지와 아폴로 신전의 예언자인 여사제 쿠마에의 시빌라를 대동하여 에우보이아 바위에 있는 동굴을 지나고 아케론강을 건넌 다음 타르타로스Tartarus로 가서 악한 자들이 고통받는 것을 목격한다. 나중에 플랑드르의 얀 브뤼헐 2세는 이 장면에서 영감을 받아 〈하계의 아이네이아스와 시빌라〉(1630)라는 그림을 그린다.

1. 에우보이아 바위로 가는 입구
2. 아케론강
3. 시빌라
4. 아이네이아스
5. 황금가지
6. 타르타로스에서 벌을 받은 악한 자들
7. 죽은 자들의 절단된 시체

5.

6.

7.

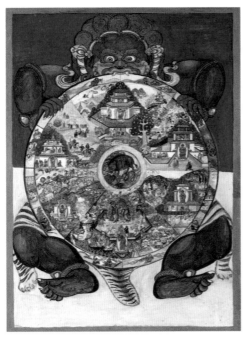
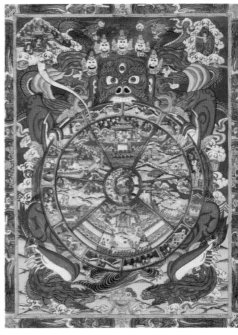

야마

Yama

힌두교와 불교 신화에서 죽음의
신 야마가 인간이 환생하며
거치는 여러 영역을 묘사한
윤회의 바퀴를 붙잡고 있다.

안에 모셔두는 관습을 이어가고 있다. 한편 죽은 사람의 시체를
불결하다고 여겨서 멀리하는 경우도 있다. 고대 로마인들은 성
안에서 시신을 묻거나 태우는 것을 금지했다. 시체를 보면 반드
시 정화 의식을 거쳐야만 하는 나바호족과 일본의 신도에서도
산 자들이 죽은 자들과 거리를 두려고 하는 모습을 볼 수 있다.

시체를 처리하는 방법은 사후 세계로의 여행이라는 개념과
관계가 있다. 이는 시체를 미라로 만든 다음 내세에서 필요하다
고 여겨지는 부장품과 함께 묻는 고대 이집트의 매장 관습에서
분명하게 나타난다. 무덤 벽면을 장식한 그림과 문장들은 죽은
자들의 여행을 안내하기 위한 것이었다. 중세 초기 게르만어족
사회에서도 비슷한 사례들을 볼 수 있는데, 가장 잘 알려진 것으
로는 7세기 영국의 서턴 후Sutton Hoo◆, 그리고 9세기 것으로 보이
는 노르웨이의 오세베르그Oseberg◆◆ 유적이 있다. 고대 영어로 쓰
인 영국의 서사시 『베어울프Beowulf』에는 죽은 왕의 시체를 배에
태워 바다로 보내는 장면이 나오고, 아라비아의 여행가 이븐 파
들란은 배에 시체를 실은 다음 불태우는 것을 기록했다.

현대 이교도들의 장례식은 주로 서양 국가들의 법적 테두
리 안에서 이루어진다. 경전 낭독, 기도, 설교 등에 그들의 신앙

크로우족의 상여
Crow Burial Platform

크로우족의 상여
Crow Burial Platform

1908년에 촬영된 사진 속에는
북아메리카 평원 지대에 사는
크로우족 공동체의 한 고인이
상여에 안치되어 있다.

이 선택적으로 반영되겠지만 큰 틀에서는 서양의 표준적인 장례식 관습에서 크게 벗어나지 않는다. 어떤 신자들은 시신을 방부 처리하지 않고 썩는 관에 넣어 환경오염을 최소화하는 '자연매장natural burial'을 지지한다. 한편 이교도들을 위한 매장지가 몇 군데 정해지기도 했는데 아이슬란드 레이캬비크 구푸네스 묘역의 일부는 히든의 신자들을 위해 배정되었다. 때때로 이교도의 정체성을 보여줄 수 있는 무덤도 만들어진다. 미국에서는 군인들의 묘비에 위칸을 상징하는 오각형 별, 히든을 상징하는 토르의 망치, 드루이드교를 상징하는 아웬Awen 등을 새길 수 있다.

사후 세계에 대한 현대 이교도들의 믿음은 매우 다양하다. 많은 이들이 환생을 믿고 있으며 일부는 발할라Valhalla◆◆◆나

◆　영국 동부 해안 우드브리지 근교에 있는 유적지로 앵글로·색슨족의 무덤
◆◆　노르웨이 퇸스베르그에 있는 중세 초기 매장지로 1904년에 많은 부장품들이 발굴되었다.
◆◆◆　북유럽 신화에 따르면 아스가르드에 있는 '죽임을 당한 자들의 전당hall of the slain'이며 북유럽의 주신인 오딘이 관장한다.

사후 세계
Afterlife Worlds

많은 사회에는 한 사람이 어떻게 살고 어떻게 죽느냐에 따라 그 성격이 달라지는 사후 세계라는 개념이 있다. 다양한 신화에서 사후 세계로의 여정을 이야기한다. 예를 들면 고대 노르드족 신화에서는 발할라 전투에서 죽은 자들을 데려가는 발키리들에 관한 이야기가 있는데 에드워드 로버트 휴스가 1902년에 상상력을 더해 그린 〈목가적 꿈(발키리)〉의 주제이기도 하다. 사후 세계는 우리가 살고 있는 이승과 완전히 분리되는 것은 아니며 많은 공동체에서는 사후 세계에 사는 사람들과 현재진행형의 상호 작용을 추구한다.

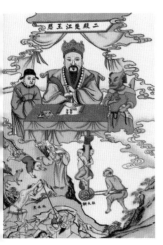

지옥 Diyu
중국의 전통 신화에서 지옥은 죽은
자들의 영혼이 새로운 몸으로 환생하기
전까지 생전에 행한 악행에 대해 벌을
받는 곳이다.

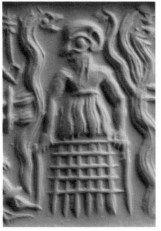

메소포타미아의 하계
Mesopotamian Underworld
메소포타미아 신화에서는 여신
이슈타르 혹은 이난나가 자매인
에레시키갈Ereshkigal을 만나기 위해
어두운 하계로 내려갔다가 다시
이승으로 돌아온다.

진시황의 병마용 Terracotta Army
기원전 209-10년경 중국의 시황제는
사후 세계에서 자신을 위해 복무할
수천 개의 테라코타 병마용과 함께
묻혔다.

하데스 Hades
고대 그리스의 사후 세계, 즉 하계를
다스리는 신을 하데스라고 부른다.
소수의 영웅들만이 하계를 방문한
다음 이승으로 돌아올 수 있다.

무덤 언덕 Burial Mound
중세 스칸디나비아 설화에서
드라우그draugr는 무덤 언덕 안에
사는 영혼이다. 이것은 죽은 사람들이
모두 사후 세계로 가는 것이 아니며
이승에 남는다는 것을 시사한다.

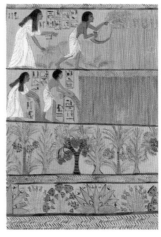

갈대밭 Field of Reeds
오시리스 신이 다스리는 갈대밭은
아아루A'aru로도 알려진 고대
이집트의 사후 세계. 심장의 무게를
다는 의식에서 통과된 사람만이
갈대밭으로 갈 수 있다.

서머랜드Summerland✦ 같은 사후 세계의 다른 존재들을 믿는다. 어떤 이들은 무형의 영혼이 존재한다는 사실을 아예 거부하기도 한다. 다양한 집단에서 조상 숭배를 강조하고 있으며 강신론의 영향을 받아 영매의 능력을 믿는 집단들도 있다. 그러나 일반적으로 현대 이교도들의 사후 세계에 대한 관심은 아브라함계 종교 신도들의 관심에 비해 덜한 편이다. 이들은 대체로 살아 있음을 찬미하고 좋은 관계를 유지하며 지금 이 순간을 최대한 의미 있게 사는 것에 중점을 두는 사람들이다.

✦ 위칸과 네오스피스트 같은 현대 이교도들이 정한 사후 세계를 지칭한다.

**부러진 창을 들고 발할라에서
세상의 종말을 기다리는 보탄**
게르만 헨드리히, 1906년

독일 화가 헨드리히는 20세기 초 게르만족의 신인 보탄(고대 노르드어로는
오딘으로 알려진)을 재해석하여 사후 세계인 발할라에 앉아 있는 모습으로 그렸다.
여기에서 그는 세상의 종말인 라그나뢰크를 기다린다. 라그나뢰크는 오딘뿐만
아니라 토르, 프레이야, 로키 등 여러 중요한 신들의 죽음을 의미한다.

참고문헌

이교도의 역사

Bull, Malcolm, *The Mirror of the Gods: How Renaissance Artists Rediscovered the Pagan Gods* (Oxford: Oxford University Press, 2005).

Chuvin, Pierre, *A Chronicle of the Last Pagans* (Cambridge, MA: Harvard University Press, 1990).

Davies, Owen, *Paganism: A Very Short Introduction* (Oxford: Oxford University Press, 2011).

Fletcher, Richard, *The Conversion of Europe: From Paganism to Christianity, 371–1386 AD* (London: HarperCollins, 1997).

Godwin, Joscelyn, *The Pagan Dream of the Renaissance* (Grand Rapids, MI: Phanes Press, 2002).

Lane Fox, Robin, *Pagans and Christians: In the Mediterranean World from the Second Century AD to the Conversion of Constantine* (London: Viking, 1986).

O'Donnell, James J., 'Paganus', *Classical Folia*, 31 (1977), 163–169. *Pagans: The End of Traditional Religion and the Rise of Christianity* (New York: HarperCollins, 2015).

Seznec, Jean, *The Survival of the Pagan Gods: The Mythological Tradition and its Place in Renaissance Humanism and Art* (Princeton, NJ: Princeton University Press, 1953).

York, Michael, *Pagan Theology: Paganism as a World Religion* (New York: New York University Press, 2003).

고대 세계

Bottéro, Jean, *Religion in Ancient Mesopotamia* (Chicago, IL: University of Chicago Press, 2001).

Burkert, Walter, *Greek Religion* (Malden, MA: Blackwell, 1985).

Dowden, Ken, *European Paganism: The Realities of Cult from Antiquity to the Middle Ages* (London: Routledge, 2000).

DuBois, Thomas A., *Nordic Religions in the Viking Age* (Philadelphia: University of Pennsylvania Press, 1999).

Ellis Davidson, H. E., *Gods and Myths of Northern Europe* (London: Penguin, 1964).

Kalik, Judith and Alexander Uchitel, *Slavic Gods and Heroes* (London: Routledge, 2019).

Quirke, Stephen, *Exploring Religion in Ancient Egypt* (Chichester: Wiley Blackwell, 2015).

Rives, James B., *Religion in the Roman Empire* (Malden, MA: Blackwell, 2007).

Warrior, Valerie M., *Roman Religion* (Cambridge: Cambridge University Press, 2006).

Williams, Mark, *Ireland's Immortals: A History of the Gods of Irish Myth* (Princeton: Princeton University Press, 2016).

아프리카와 아프리카 출신 이주자들의 종교

Bascom, William, *Ifa Divination: Communication between Gods and Men in West Africa* (Bloomington, IN: Indiana University Press, 1969).

Brown, Karen McCarthy, *Mama Lola: A Vodou Priestess in Brooklyn*, revised edition (Berkeley, CA: University of California Press, 2001).

Clark, Mary Ann, *Santería: Correcting the Myths and Uncovering the Realities of a Growing Religion* (Westport, CT: Praeger, 2007).

Evans-Pritchard, E. E., *Nuer Religion* (Oxford: Clarendon Press, 1956).

Johnson, Paul Christopher, *Secrets, Gossip, and Gods: The Transformation of Brazilian Candomblé* (Oxford: Oxford University Press, 2002).

Mair, Lucy, *Witchcraft* (London: Weidenfeld and Nicolson, 1969).

Mbiti, John S., *Introduction to African Religion*, second edition (Nairobi: East African Educational Publishers, 1992).

Middleton, John, *Lugbara Religion: Ritual and Authority among an East African People* (London: Oxford University Press, 1960).

Parrinder, Geoffrey, *West African Religion*, revised edition (London: Epworth Press, 1961).

Peek, Philip M. (ed.), *African Divination Systems: Ways of Knowing* (Bloomington, IN: Indiana University Press, 1991).

아시아의 종교

Baldick, Julian, *Animal and Shaman: Ancient Religions of Central Asia* (London: I.B. Tauris, 2000).

Cali, Joseph and John Dougill, *Shinto Shrines: A Guide to the Sacred Sites of Japan's Ancient Religion* (Honolulu, HI: University of Hawai'i Press, 2013).

Eck, Diana L., *Darśan: Seeing the Divine Image in India*, third edition (New York: Columbia University Press, 1998).

Flood, Gavin, *An Introduction to Hinduism* (Cambridge: Cambridge University Press, 1996).

Fowler, Jeaneane and Merv Fowler, *Chinese Religions: Beliefs and Practices* (Brighton: Sussex Academic Press, 2008).

Haberman, David L., *People Trees: Worship of Trees in Northern India* (Oxford: Oxford University Press, 2013).

Hutton, Ronald, *Shamans: Siberian Spirituality and the Western Imagination* (London: Hambledon and London, 2001).

Kim, Chongho, *Korean Shamanism: The Cultural Paradox* (Aldershot: Ashgate, 2003).

Michell, George, *The Hindu Temple: An Introduction to its Meanings and Forms* (London: Paul Elek, 1977).

Nelson, John K., *A Year in the Life of a Shinto Shrine* (Seattle, WA: University of Washington Press, 1996).

아메리카 토착 종교

Amoss, Pamela, *Coast Salish Spirit Dancing: The Survival of an Ancestral Religion* (Seattle, WA: University of Washington Press, 1978).

Bacigalupo, Ana Mariella, *Shamans of the Foye Tree: Gender, Power, and Healing among Chilean Mapuche* (Austin, TX: University of Texas Press, 2007).

Beyer, Stephan V., *Singing to the Plants: A Guide to Mestizo Shamanism in the Upper Amazon* (Albuquerque, NM: University of New Mexico Press, 2009).

Brundage, Burr Cartwright, *The Fifth Sun: Aztec Gods, Aztec World* (Austin, TX: University of Texas Press, 1979).

Carrasco, David, *Religions of Mesoamerica*, second edition (Long Grove, IL: Waveland Press, 2014).

Crawford, Suzanne J., *Native American Religious Traditions* (Upper Saddle River, NJ: Prentice Hall, 2007).

Feraca, Stephen E., *Wakinyan: Lakota Religion in the Twentieth Century* (Lincoln, NE: University of Nebraska Press, 1998).

Hart, Thomas, *The Ancient Spirituality of the Modern Maya* (Albuquerque, NM: University of New Mexico Press, 2008).

Hultkrantz, Åke, *The Religions of the American Indians* (Berkeley, CA: University of California Press, 1979).

Loftin, John D., *Religion and Hopi Life*, second edition (Bloomington, IN: Indiana University Press, 2003).

오세아니아의 종교

Aerts, Theo, *Traditional Religion in Melanesia* (Port Moresby: University of Papua New Guinea Press, 2012).

Charlesworth, Max, Françoise Dussart, and Howard Morphy (eds), *Aboriginal Religions in Australia: An Anthology of Recent Writings* (Aldershot: Ashgate, 2005).

Firth, Raymond, *Tikopia Ritual and Belief* (London: George Allen and Unwin, 1967).

Mead, Sidney Moko, *Landmarks, Bridges and Visions: Aspects of Maori Culture* (Wellington: Victoria University Press, 1997).

Rose, Deborah, *Dingo Makes Us Human: Life and Land in an Australian Aboriginal Culture* (Cambridge: Cambridge University Press, 2000).

Shortland, Edward, *Maori Religion and Mythology* (London: Longmans, Green and Company, 1882).

Stanner, W. E. H., *On Aboriginal Religion* (Sydney: Sydney University Press, 2014).

Trompf, G. W., *Melanesian Religion* (Cambridge: Cambridge University Press, 1994).

Valeri, Valerio, *Kingship and Sacrifice: Ritual and Society in Ancient Hawaii* (Chicago: Chicago University Press, 1985).

Williamson, Robert Wood, *Religion and Social Organization in Central Polynesia* (Cambridge: Cambridge University Press, 1937).

현대 이교

Aitamurto, Kaarina, *Paganism, Traditionalism, Nationalism: Narratives of Russian Rodnoverie* (London: Routledge, 2016).

Blain, Jenny, *Nine Worlds of Seid-Magic: Ecstasy and Neo-Shamanism in North European Paganism* (London: Routledge, 2002).

Calico, Jefferson F., *Being Viking: Heathenism in Contemporary America* (Sheffield: Equinox, 2018).

Clifton, Chas S., *Her Hidden Children: The Rise of Wicca and Paganism in America* (Lanham, MD: AltaMira Press, 2006).

Doyle White, Ethan, *Wicca: History, Belief, and Community in Modern Pagan Witchcraft* (Brighton: Sussex Academic Press, 2016).

Eller, Cynthia, *The Myth of Matriarchal Prehistory: Why an Invented Past Won't Give Women a Future* (Boston: Beacon Press, 2000).

Harvey, Graham, *Listening People, Speaking Earth: Contemporary Paganism*, second edition (London: Hurst and Company, 2007).

Hutton, Ronald, *The Triumph of the Moon: A History of Modern Pagan Witchcraft* (Oxford: Oxford University Press, 1999).

Lesiv, Mariya, *The Return of Ancestral Gods: Modern Ukrainian Paganism as an Alternative Vision for a Nation* (Montreal: McGill-Queen's University Press, 2013).

Magliocco, Sabina, *Neo-Pagan Sacred Art and Altars: Making Things Whole* (Jackson, MI: University Press of Mississippi, 2001).

도판목록

a = 위, b = 아래, c = 가운데, l = 왼쪽, r = 오른쪽

앞표지 © Art Gallery of South Australia/Gift of the Rt. Honourable, the Earl of Kintore 1893/Bridgeman Images
뒤표지, 책등 © Swedish National Art Museum / Bridgeman Images

1 Karen Fuller/Alamy Stock Photo; **2** © Museo Lázaro Galdiano, Madrid; **4** US National Archives and Records Administration; **6–7** © Swedish National Art Museum/Bridgeman Images; **8–9** Chris Moorhouse/Evening Standard/Hulton Archive/Getty Images; **10** Werner Forman/Universal Images Group/Getty Images; **13** Virginia Lupu; **14l** The J. Paul Getty Museum, Los Angeles; **14c** The J. Paul Getty Museum, Los Angeles, gift of Barbara and Lawrence Fleischman; **14r** The J. Paul Getty Museum, Los Angeles; **15** Mike Davis; **16** Heritage Image Partnership Ltd/Alamy Stock Photo; **17l** akg-images; **17r** North Wind Picture Archives/Alamy Stock Photo; **18, 19** Fine Art Images/Heritage Images/Getty Images; **20** Heritage Image Partnership Ltd/Alamy Stock Photo; **21l** © The Trustees of the British Museum; **21r** Heritage Art/Heritage Images via Getty Images; **23** Peter Eastland/Alamy Stock Photo; **24** Konstantin Zavrazhin/Getty Images; **27** GL Archive/Alamy Stock Photo; **28** Heritage Image Partnership Ltd/Alamy Stock Photo; **31al** The Metropolitan Museum of Art, New York, Rogers Fund, 1948; **31ar** The Metropolitan Museum of Art, New York, purchase, Joseph Pulitzer bequest fund, 1955; **31bl** The Metropolitan Museum of Art, New York, purchase, Lila Acheson Wallace gift, 1991; **31br** The Metropolitan Museum of Art, New York, Rogers Fund, 1912; **32–33** David Silverman/Getty Images; **34l** Pictures From History/Universal Images Group via Getty Images; **34c** Pictures From History/Universal Images Group via Getty Images; **34r** The Picture Art Collection/Alamy Stock Photo; **35l** © The Trustees of the British Museum; **35r** nyaa_birdies_perch; **36** The Metropolitan Museum of Art, New York, purchase, anonymous gift, 2013; **37l, 37c** The Metropolitan Museum of Art, New York, The Crosby Brown Collection of Musical Instruments, 1889; **37r** The Metropolitan Museum of Art, New York, The Charles and Valerie Diker Collection of Native American Art, gift of Charles and Valerie Diker, 2019; **38, 39al** The Metropolitan Museum of Art, New York, gift of James Douglas, 1890; **39ac** The Metropolitan Museum of Art, New York, Theodore M. Davis Collection, bequest of Theodore M. Davis, 1915; **39ar** The Metropolitan Museum of Art, New York, purchase, Edward S. Harkness gift, 1926; **39bl** Rama; **39bc, 39br** The Metropolitan Museum of Art, New York, gift of Darius Ogden Mills, 1904; **40l** The Metropolitan Museum of Art, New York, purchase, Joseph Pulitzer bequest, 1952; **40r** The Metropolitan Museum of Art, New York, purchase, Edward S. Harkness gift, 1926; **41l** Creative Touch Imaging Ltd/NurPhoto via Getty Images; **41c** Godong/Universal Images Group via Getty Images; **41r** Creative Touch Imaging Ltd/NurPhoto via Getty Images; **42l** The Metropolitan Museum of Art, New York, gift of Doris Wiener, in honour of Steven Kossak, 2000; **42c** The Metropolitan Museum of Art, New York, gift of Mark Baron and Elise Boisanté, 2012; **42r** Sepia Times/Universal Images Group via Getty Images; **43al** The Metropolitan Museum of Art, New York, purchase, gift of Mrs William J. Calhoun, by exchange, 2013; **43ac** The Metropolitan Museum of Art, New York, purchase, Robert and Bobbie Falk philanthropic fund gift, 2021; **43ar** The Metropolitan Museum of Art, New York, purchase, Friends of Asian Art gift, 2021; **43bl** Sepia Times/Universal Images Group via Getty Images; **43bc** The Metropolitan Museum of Art, New York, purchase, Rogers Fund, Evelyn Kranes Kossak gift and funds from various donors, 2000; **43br** Sepia Times/Universal Images Group via Getty Images; **44** DEA/G. Dagli Orti/DeAgostini via Getty Images; **45** PHAS/Universal Images Group via Getty Images; **46–47a** Fine Art Images/Heritage Images via Getty Images; **46bl, 46bc, 46br** Pictures From History/Universal Images Group via Getty Images; **47bl** AF Fotografie/Alamy Stock Photo; **47bc, 47br** Historica Graphica Collection/Heritage Images/Getty Images; **48** The Metropolitan Museum of Art, New York, Rogers Fund, 1916; **49** Mick Sharp/Alamy Stock Photo; **50** Werner Forman/Universal Images Group/Getty Images; **51al, 51ac, 51ar, 51bl, 51bc** Orisha Statues (Obatala, Elegua, Oshun, Yemaya,

Shango); **51br** Wellcome Collection, London; **52** © National Museums Liverpool/Bridgeman Images; **55** The Metropolitan Museum of Art, New York, bequest of William H. Herriman, 1920; **56–57** Fine Art Images/Heritage Images/Getty Images; **58** © The Trustees of the British Museum; **59** Philadelphia Museum of Art, The George W. Elkins Collection, 1924; **60** The Metropolitan Museum of Art, New York, Fletcher Fund, 1956; **61al** Album/Alamy Stock Photo; **61ac** Fine Art Images/Heritage Images via Getty Images; **61ar** Auk Archive/Alamy Stock Photo; **61bl** incamerastock/Alamy Stock Photo; **61bc** Heritage Image Partnership Ltd/Alamy Stock Photo; 61br Gavin Hamilton, *Achilles Lamenting the Death of Patroclus*, National Galleries of Scotland, purchased 1976; **62** Marc Pachow; **63** The Metropolitan Museum of Art, New York, Mary Griggs Burke Collection, gift of the Mary and Jackson Burke Foundation, 2015; **64al, 64ac, 64ar** The Metropolitan Museum of Art, New York, gift of Felix M. Warburg and his family, 1941; **64bl** Heritage Art/Heritage Images via Getty Images; **64bc** The Metropolitan Museum of Art, New York, gift of Felix M. Warburg and his family, 1941; **64br** ZU_09/Getty Images; **65al** Heritage Art/Heritage Images via Getty Images; **65ac** The Metropolitan Museum of Art, New York, bequest of Phyllis Massar, 2011; **65ar** © The Trustees of the British Museum; **65bl** The Metropolitan Museum of Art, New York, gift of Felix M. Warburg and his family, 1941; **65bc** The Metropolitan Museum of Art, New York, bequest of Grace M. Pugh, 1985; **65br** The Metropolitan Museum of Art, New York, gift of Henry Walters, 1917; **66** Ivy Close Images/Alamy Stock Photo; **67** Sepia Times/Universal Images Group via Getty Images; **68** Fine Art Images/Heritage Images/Getty Images; **69al** Ola Myrin, Statens historiska museum/SHM; **69ac** PHAS/Universal Images Group via Getty Images; **69ar** Ola Myrin, Statens historiska museum/SHM; **69bl** M Dixon/Print Collector/Getty Images; **69bc** Gunnar Creutz; **69br** Scott Gunn; **70** The Metropolitan Museum of Art, New York, David Hunter McAlpin fund, 1952; **73** The Metropolitan Museum of Art, New York, gift of Norbert Schimmel Trust, 1989; **74** Gavin Hellier/Alamy Stock Photo; **77** The Metropolitan Museum of Art, New York; **78** Luigi Spina/Electa/Mondadori Portfolio; **79** The Art Institute of Chicago, Potter Palmer Collection; **80** Luisa Ricciarini/Bridgeman Images; 81al H. V. Hess, *Engleder, Vaterländische Geschichtsbilder nach Orginalen in den königlichen Museen*, Munich: Piloty and Loehle, 1911; **81ar** ZU_09 /Getty Images; **81ar** Wellcome Collection, London; **81bl** The Metropolitan Museum of Art, New York, gift of Mrs Carl Tucker, 1962; 81bc Matthew W. Stirling, *Stone Monuments of Southern Mexico* bulletin no. 138, Washington: Smithsonian Institution, Bureau of American Ethnology, 1943; **81br** Gainew Gallery/Alamy Stock Photo; **82** Heritage Arts/Heritage Images via Getty Images; **83** The New York Public Library; The Metropolitan Museum of Art, New York, purchase, Fletcher Fund and Joseph E. Hotung and Michael and Danielle Rosenberg gifts, 1989; **85al** The Metropolitan Museum of Art, New York, Rogers Fund, 1914; **85ac** Sepia Times/Universal Images Group via Getty Images; **85ar** G. Nimatallah/DeAgostini via Getty Images; **85bl** Thierry Perrin/HOA-QUI/Gamma-Rapho via Getty Images; **85bc** Joppi/Alamy Stock Photo; **85br** snapshot-photography/T Seeliger/Shutterstock; **86l** Bibi Saint-Pol; **86r** Granger/Bridgeman Images; **87l** Diego Grandi/Alamy Stock Photo; **87r** Elena Chaykina/Alamy Stock Photo; **88–89a** Photo12/Universal Images Group via Getty Images; **88bl, 88bc** Sepia Times/Universal Images Group via Getty Images; **88br** Leemage/Corbis via Getty Images; **89bl** Juliet Highet/ArkReligion.com/Alamy Stock Photo; **89bc** Robert Rosenblum/Alamy Stock Photo; **89br** Liam Bennett/Alamy Stock Photo; **90–91** Robert Nickelsberg/Liaison; **92** Wellcome Collection, London; **94al** Florilegius/Alamy Stock Photo; **94bl** Historic Images/Alamy Stock Photo; **94br** EvergreenPlanet/Shutterstock; **95al** Dorling Kindersley Ltd/Alamy Stock Photo; **95ar** plantgenera.org; **95cl** Lorenzo Rossi/Alamy Stock Photo; **95c** Florilegius/Alamy Stock Photo; **95bl** Jiri Hera/Shutterstock; **95cr** Florilegius/Alamy Stock Photo; **96** Oberon Zell, www.TheMillennialGaia.com; **97** Heritage Image Partnership Ltd/Alamy Stock Photo; **98** Art Media/Print Collector/Getty Images; **99al** Fine Art Images/Heritage Images via Getty Images; **99ac** John Bauer, 'The Boy and the Troll or The Adventure', Among Gnomes and Trolls, volume 9, 1915; **99ar** Artepics/Alamy Stock Photo; **99bl** Granger/Shutterstock; **99bc** Universal History Archive/Universal Images Group via Getty Images; **99br** Fine Art Images/Heritage Images via Getty Images; **101** Everett/Shutterstock; 102 José Ricon Cejudo, Las Vestales; **105** Library of Congress, Washington DC; **106–107** Hobbe Smith, Floralia, 1898; **108** The Metropolitan Museum of Art, New York, gift of A. L. Shrady, 1894; MR_Photo/Alamy Stock Photo; 109ar

Miguel A. Muñoz Pellicer/Alamy Stock Photo; **109ar** Zoonar GmbH/Alamy Stock Photo; **109bl** sanga park/Alamy Stock Photo; **109bc** hikigami; **109br** Chris Willson/Alamy Stock Photo; **110** Heritage Art/Heritage Images via Getty Images; **111** Granger/Bridgeman Images; **112l** Fine Art Images/Heritage Images/Getty Images; **112r** C M Dixon/Print Collector/Getty Images; **113** Library of Congress, Washington DC; **114** anmas/Alamy Stock Photo; **115al** Peter Newark American Pictures/Bridgeman Images; **115ac** www.albion-prints.com; **115ar** Studio Canal/Shutterstock; **115bl** Universal History Archive/Universal Images Group via Getty Images; **115bc** Tim Graham/Alamy Stock Photo; **115br** Robert Harding/Alamy Stock Photo; **116al** Art Institute of Chicago, Chicago, Ada Turnbull Hertle Endowment; **116ac** The Metropolitan Museum of Art, New York, gift and bequest of Alice K. Bache, 1974, 1977 **116ar** PHAS/Universal Images Group via Getty Images; **116bl** Werner Forman/Universal Images Group/Getty Images; © The Trustees of the British Museum; **118a** The National Museum, Denmark; **118bl**, **118br** Mike Peel, www.mikepeel.
et; **119c** © The Trustees of the British Museum; **119c** Adam Eastland/Alamy Stock Photo; **119bl**, **119br** © National Museum of Wales; **120**, **121** Andre Coelho/Getty Images; **122** The Metropolitan Museum of Art, New York, Rogers Fund, 1919; **123al** Peter Charlesworth/LightRocket via Getty Images; **123ac** Pontino/Alamy Stock Photo; **123ar** Rob Walls/Alamy Stock Photo; **123bl** Agencja Fotograficzna Caro/Alamy Stock Photo; **123bc** Black Star/Alamy Stock Photo; **123br** Jack Cox in Spain/Alamy Stock Photo; **125** Marc Zakian/Alamy Stock Photo; **126–127** Skyscan Photolibrary/Alamy Stock Photo; **128** Fine Art Images/Heritage Images/Getty Images; **131** © Christie's Images/Bridgeman Images; **132**, **133** The Cleveland Museum of Art, purchase from the J. H. Wade fund; **134al** Rob Walls/Alamy Stock Photo; **134ar** Pacific Imagica/Alamy Stock Photo; **134bl** Rob Walls/Alamy Stock Photo; **134br** Marcus Tylor/Alamy Stock Photo; **137** The Metropolitan Museum of Art, New York, gift of Ben Heller, 1972; **138** Icom Images/Alamy Stock Photo; **139al** © Sotheby's/Bridgeman Images; **139ac** Fine Art Images/Heritage Images/Getty Images; **139ar** Sepia Times/Universal Images Group via Getty Images; **139bl** Fine Art Images/Heritage Images/Getty Images; **139bc** FineArt/Alamy Stock Photo; **139br** Heritage Art/Heritage Images via Getty Images; **140** Wellcome Collection, London; **141** Pictorial Press Ltd/Alamy Stock Photo; **142** The Metropolitan Museum of Art, New York, purchase, Joseph Pulitzer Bequest, 1917; **143** The Metropolitan Museum of Art, New York, gift of Henry Walters, 1917; **144l** De Morgan Collection; **144r** © Christie's Images/Bridgeman Images; **145** John Mahler/Toronto Star via Getty Images; **146** Christophe Coat/Alamy Stock Photo; **147al** Granger/Alamy Stock Photo; **147ac** The Print Collector/Alamy Stock Photo; **147ar** C M Dixon/Print Collector/Getty Images; **147bl** DeAgostini/Getty Images; **147bc** eemage/Corbis via Getty Images; **147br** Luc Viatour/https://Lucnix.be; **149a** Moviestore/Shutterstock; **149b** Anna Biller Prods/Kobal/Shutterstock; **150**, **151** private collection; **152** Fine Art Images/Heritage Images/Getty Images; **155** Florilegius /Alamy Stock Photo; **156** Wellcome Collection, London; **157** Science Museum, London; **158** MeijiShowa/Alamy Stock Photo; **159al** bozmp/Shutterstock; **159ac** Dorling Kindersley Ltd/Alamy Stock Photo; **159ar** photo BabelStone, National Museum of China; **159bl** Leibniz Archive, Niedersächsische Landesbibliothek; **159bc** RT Collection/Alamy Stock Photo; **159br** I Ching Dice Pair; **160** SSPL/Getty Images; **161** Nik Wheeler/Corbis via Getty Images; **163** Active Museum/Active Art/Alamy Stock Photo **164–165** The J. Paul Getty Museum, Los Angeles; **166** © Christie's Images/Bridgeman; **167l**, **167c** © The Trustees of the British Museum; **167r** Wellcome Collection, London; **168–169** Bibliothèque nationale de France; **171** Design Pics Inc./Alamy Stock Photo; **172** © The Trustees of the British Museum; **173** Rursus; **175** Mikal Ludlow/Alamy Stock Photo; **176** Rafa Rivas/AFP via Getty Images; **179** © Hulton-Deutsch Collection/Corbis via Getty Images; **180** The Metropolitan Museum of Art, New York, Rogers Fund, 1914; **181al**, **181ac** Wellcome Collection, London; **181ar** PHAS/Universal Images Group via Getty Images; **181bl** The Cleveland Museum of Art, Andrew R. and Martha Holden Jennings fund; **181bc** Verbaska/Shutterstock; **181br** The Metropolitan Museum of Art, New York, gift of Florence Blumenthal, 1934; **182** Matt Cardy/Getty Images; **184–185** Adam Wiseman; **186** The Metropolitan Museum of Art, New York, Rogers Fund, 1931; **187l** Gianni Dagli Orti/Shutterstock; **187r** PJR Travel/Alamy Stock Photo; **188** DEA/A. Dagli Orti/DeAgostini via Getty Images; **189al** Fine Art Images/Heritage Images via Getty Images; **189ac** Museo Nacional del Prado ©

Photo MNP/Scala, Florence; **189ar** The J. Paul Getty Museum, Los Angeles; **189bl** Fine Art Images/Heritage Images/Getty Images; **189bc** Artefact /Alamy Stock Photo; **189br** DeAgostini/Getty Images; **190** Hira Punjabi/Alamy Stock Photo; **191** Library of Congress, Washington DC; **192** Roberto Atzeni/123rf; **193al** Daniel Berehulak/Getty Images; **193ac** Oli Scarff/AFP via Getty Images; **193ar** Mike Kemp/In Pictures via Getty Images; **193bl** Jeff J. Mitchell/Getty Images; **193bc** Konstantin Zavrazhin/Getty Images **193br** Alehorn; **194a** David Tesinsky/Sipa/Shutterstock; **194b** Marco Secchi/Shutterstock; **196** Joan Gravell/Alamy Stock Photo; **197al** Detail of floor mosaic, Great Palace of Constantinople, Istanbul, Turkey; **197ac** Geography Photos/Universal Images Group via Getty Images; **197ar** © British Library Board. All Rights Reserved/Bridgeman Images; **197bl** Alex Wright/The Bellarmine Museum; **197bc** Art Media/Print Collector/Getty Images; **197br** Simon Garbutt; **198**, **199** Pablo Blazquez Dominguez/Getty Images; **201** © Homer Sykes/Corbis via Getty Images; **202**, **203** Hulton Archive/Getty Images; **204** Heritage Art/Heritage Images/Getty Images; **207** Fine Art Images/Heritage Images/Getty Images; **208l** Bettmann/Getty Images; **208r** Library of Congress, Washington DC; **209** Dan Kitwood/Getty Images; **210** © Luca Tettoni/Bridgeman Images; **211al** Popperfoto via Getty Images; **211ac** Library of Congress, Washington DC; **211ar** Bettmann/Getty Images; **211bl** Christopher Pillitz/Getty Images; **211bc** Ed Jones/AFP via Getty Images; **211br** Joey Mcleister/Star Tribune via Getty Images; **212l** © The Trustees of the British Museum; **212r** The Walters Art Museum, acquired by Henry Walters, 1930; **213l** The Metropolitan Museum of Art, New York, gift of Mr and Mrs V. Everit Macy, 1923; **213r** The Metropolitan Museum of Art, New York, Rogers Fund, 1923; **214**, **215** © Pitt Rivers Museum, University of Oxford, 1985.52.2, 1985.52.275, 1985.52.1359, 1985.52.43, 1985.52.223, 1985.52.1370, 1985.52.957, 1985.52.705, 1985.52.254, 1985.52.1001; **216l** Universal History Archive/UIG/Shutterstock; **216r** Eileen Tweedy/Shutterstock; **217** Sean Sexton Collection/Bridgeman Images; **218** Library of Congress, Washington DC; **219al** Pep Roig/Alamy Stock Photo; **219ac**, **219ar** Witold Skrypczak/Alamy Stock Photo; **219bl** Mira/Alamy Stock Photo; **219bc** David Gowans/Alamy Stock Photo; **219br** Werner Forman/Universal Images Group/Getty Images; **220l** Design Pics Inc/Shutterstock; **220r** The J. Paul Getty Museum, Los Angeles; **221** Scott Olson/Getty Images; **222l** Peter Hermes Furian/123rf; **222c**, **222r** Serhii Borodin/123rf; **223al** 4LUCK/Shutterstock; **223ac** Mithrandir Mage; **223ar** AnonMoos; **223bl** TotemArt/Shutterstock; **223bc** Di; **223br** A. Parrot; **225** Alastair Pullen/Shutterstock; **226** Fine Art Images/Heritage Images/Getty Images; **229a** Kunstmuseum, Basel; **229b** Art Collection 3/Alamy Stock Photo; **230** Norman B. Leventhal Map Center; 231 Langa Edda, AM 738 4to f43r/Cornischong; **232**, **233** Werner Forman/Universal Images Group/Getty Images; **234l** The Metropolitan Museum of Art, New York, The Charles and Valerie Diker Collection of Native American Art, gift of Charles and Valerie Diker, 2017 **234r** The Metropolitan Museum of Art, New York, The Charles and Valerie Diker Collection of Native American Art, gift of Charles and Valerie Diker, 2019 **235** Library of Congress, Washington DC; **236** V. V. Sapozhnikov, Photo Materials from Expeditions in the Southern Altai Region, 1895-99, World Digital Library **238** Sepia Times/Universal Images Group via Getty Images; **239al** DeAgostini/Getty Images; **239ac** Finnbarr Webster/Alamy Stock Photo; **239ar** The Metropolitan Museum of Art, New York, The Crosby Brown Collection of Musical Instruments, 1889; **239bl** ephotocorp/Alamy Stock Photo; **239bc** National Museum of the American Indian, Smithsonian Institution (19/8867), photo by Nmai Photo Services; **239br** © chrisstockphotography/Alamy Stock Photo; **240** © The Trustees of the British Museum; **241** Matteo Omied/Alamy Stock Photo; **242–243** The Metropolitan Museum of Art, New York, gift of Mrs Erna S. Blade, in memory of her uncle, Sigmund Herrmann, 1991; **244l** Science History Images/Alamy Stock Photo; **244r** Robert Harding/Alamy Stock Photo; **245** Library of Congress, Washington DC; **246** Fine Art Images/Heritage Images/Getty Images; **247al** Sheila Terry/Science Photo Library; **247ac** © The Trustees of the British Museum; **247ar** Forrest Anderson/Getty Images; **247bl** Science History Images/Alamy Stock Photo; **247bc** Sepia Times/Universal Images Group via Getty Images; **247br** The Metropolitan Museum of Art, New York, Rogers Fund, 1930; **249** Historica Graphica Collection/Heritage Images/Getty Images; **256** Eugene Adebari/Shutterstock;

색인

Pagans by Ethan Doyle White
Published by arrangement with Thames & Hudson, London,
through AMO Agency, Korea.
Pagans ⓒ 2023 Thames & Hudson Ltd, London
This edition first published in Korea in 2023 by
Misulmunhwa
Korean edition ⓒ 2023 Misulmunhwa

이교도 미술
신과 여신, 자연을 숭배하는 자들의 시각 자료집

초판 인쇄 2023. 3. 6
초판 발행 2023. 3. 22
지은이 이선 도일 화이트
옮긴이 서경주
펴낸이 지미정
편집 문혜영, 강지수
디자인 송지애
마케팅 권순민, 김예진, 박장희
펴낸곳 미술문화

출판등록 1994.3.30 제2014-000189호
경기도 고양시 일산동구 고양대로1021번길 33, 402호
전화 02. 335. 2964 팩스 031. 901. 2965
www.misulmun.co.kr
Printed in China
한국어판 ⓒ 미술문화, 2023

ISBN 979-11-92768-01-4 03600

저자
이선 도일 화이트 Ethan Doyle White

런던 대학교에서 중세사와 고고학 전공으로 박사
학위를 받았으며 유럽의 기독교 이전 종교와 이교도
종교를 연구해왔다. 학술지에 스무 편 이상의 논문을
발표하였으며 저서로는 『위카: 현대 이교도 마법의 역사,
신앙, 공동체Wicca: History, Belief, and Community in Modern Pagan
Witchcraft』(2016), 공동편저로는 『현대 서구 사회의 마술과
마법Magic and Witchery in the Modern West』(2019)이 있다.

역자
서경주

충남대학교 독문과를 졸업하고 웨일스 대학교에서
저널리즘 전공으로 석사 학위를 받았다. 상명대학교와
성공회대학교 초빙교수를 역임했으며, 지금은 서양 고전
번역에 관심을 두고 있다. 번역서로는 헨리 데이비드
소로의 『시민불복종』(2020), 세계 최초의 백과사전인
『플리니우스 박물지』(2021), 아리스토텔레스의
『동물지』(2022) 등이 있다.

앞표지 존 콜리어, 〈델포이의 여사제들〉, 1891년
뒤표지, 책등 닐스 블로메르, 〈초원의 요정들(부분)〉, 1850년
판권 유진 아데바리, 〈드루이드 행렬〉

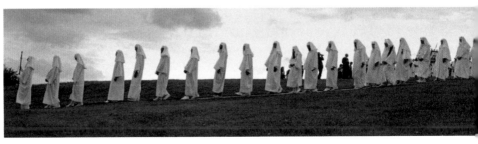